아티스트 인사이트
: 차이를 만드는 힘

일러두기

내 안의 잠든 사유를 깨우는

ARTIST INSIGHT

아티스트 인사이트
: 차이를 만드는 힘

정인호 지음

카시오페아
Cassiopeia

모든 예술가도
처음에는 아마추어였다.

◆

랄프 왈도 에머슨 Ralph Waldo Emerson

Prologue

19세기를 '정치의 시대', 20세기를 '경제의 시대'라고 한다면 21세기는 '예술의 시대'라고 한다. 19세기 이념적 대립을 극복하고 20세기 경제적 불평등을 뛰어넘어 21세기 인공지능과 함께 미래의 상생으로 가는 동반자가 '예술'이기 때문이다. 전 세계 디자인계의 구루인 존 마에다Jonh Maeda는 "예술의 창조성이 21세기를 가르는 최대의 승부 요인이 될 것"이라고 주장했다. 아울러 창조성을 빛낸 사람들의 특성을 다룬 《생각의 탄생》의 저자인 로버트 루트번스타인Robert Root-Bernstein 역시 "창조 경영의 출발점은 바로 예술이다. 미술, 공연, 음악 등 예술은 세상을 다르게 볼 수 있는 실마리를 제공한다. 창의성은 바로 여기서 나온다"고 했다. 기존 산업보다 더 넓은 범위, 더 빠른 속도로 세상이 변화되는 지금, 우리에게 가장 필요한 것은 위대한 아티스트들의 창

의적 사고와 작품을 통해 인사이트를 얻는 것이다.

이들의 인사이트는 내재된 인간의 욕구를 읽어낼 수 있을 뿐만 아니라 일상의 문제들을 해결하고 그 속에서 놀라운 결과물을 *끄*집어내도록 돕는다. 한 예로, 석재 단열재를 생산하는 스웨덴 기업 파록PAROC은 경영 현장에 예술가를 생산 라인에 투입시켜 직원들의 생산 효율성을 24퍼센트나 향상시킨 경우가 있다. 현장에 있던 직원들이 예술가와 함께 지내면서 단순한 기계나 설비 이면의 존재를 재발견하게 되었고, 업무 이해도 증진과 직원들 간 소통도 원활해지면서 조직에 대한 로열티가 생겼다.

아티스트는 일반인과 다른 눈으로 사물을 집요하게 관찰하고 무한한 상상력을 즐기는 창조가다. 평소에 보지 못하고, 듣지 못하고, 느끼지 못하는 또 다른 세계를 발견한다. 이들에게 예술은 법칙이나 확립된 표준을 깨고 나아가는 저항에 가깝다. 한 곳에 안주하거나 기존의 닦아놓은 길을 걷지 않고, 자신을 갱신하기 위해 끊임없이 배우고 연마하며 삶을 새롭게 구성해나가는 데 집중한다. 이런 저항과 실천을 통해 그들은 처절한 고뇌와 몸부림으로 창조된 예술이라는 새로운 세계를 펼친다. 대자연의 순수함을 내면화하여 깊은 울림을 주는 조지아 오키프Georgia O'Keeffe, 조각으로 사람들의 편견을 고발하는 토니 마텔리Tony Matelli, 현실을 있는 그대로 찍기보다는 비밀스러운 상상력에 의지해 내면 세계를 깊숙이 탐구한 사진 작가 듀안 마이클Duane Michals, 죽음도 마다하지 않는 도발적 퍼포먼스 예술가 마

리나 아브라모비치Marina Abramovic, 귀여우면서도 밉살스러운 악동 캐릭터를 그린 나라 요시토모Nara Yoshitomo 등 이 책에 등장하는 모든 아티스트가 그렇다. 그들은 마치 유령을 보는 영매처럼 우리가 보지 못하는 일상에서의 새로움을 끄집어내고 자기만의 독보적인 차이를 만들어냈다.

이 책은 동서양의 위대한 아티스트들의 그림, 조각, 사진, 행위예술 등 다양한 작품을 바탕으로 이들이 가지고 있는 예술적 사유와 상상력, 창의력을 보여준다. 예술과 인문학 간의 연결고리를 피상적으로 접목하기보다는 가급적 다른 것들 속에서 같은 것을, 같은 것들 속에서 차이를 느낄 수 있도록 관찰, 성찰, 창조, 발견이라는 4개의 주제를 통해 우리 안에 잠든 사유를 깨우고자 했다.

첫 번째 주제인 '관찰'에서는 아티스트들의 집요한 관찰법을 소개한다. 관찰을 잘하기 위해서는 미세한 변화들을 찬찬히 살펴보고 느끼면서 무엇이 바뀌었는지, '진짜로 보는 것'이 무엇인지를 알아봐야 한다. 때로는 눈으로만 관찰하는 것이 아닌 관찰하는 대상의 입장이 직접 되어보는 '일체화' 작업이 필요한 순간이 있다. 그들의 삶을 실제로 살아보면서 깨달음을 얻는 것이다. 편협한 시각 속에 갇혀 보이는 것을 '제대로' 보지 못하는 우리에게 낯섦을 선사하며, 우리가 말로 표현하지 못하는 것, 익숙해져서 스스로 인지하지 못했던 것들 속에서 의도를 정확하게 파악하고 객관적으로 바라볼 수 있는 눈을 가질 수 있게 한다.

두 번째는 '성찰'이다. 삶의 전체에서 내면의 진실을 지향하는

아티스트들의 성찰하는 태도를 보여준다. 나만의 가치를 찾기 위해서는 타인의 시선에 굴하지 않고 내면의 진실을 추구해야만 한다. 상황이 어렵고 문제가 복잡할수록 더욱 진실을 지향해야 한다. 아티스트들은 진실을 찾기 위해 현실을 뒤집거나 존재하지 않는 무언가를 묘사하기 위해 애쓰지도 않았다. 사실을 추구했고 편견이나 생각을 왜곡하는 가공과 환상을 경멸했다. 인간, 외모, 행복 등 삶의 전반적인 기준들은 이미 내 안에 있음을 넌지시 알려주며, 존재하는 그 자체에 더욱 초점 맞출 수 있도록 돕는다.

세 번째 '창조'에서는 500년 전통을 가진 회화의 불문율을 과감히 해체하는 아티스트들의 이야기를 들려준다. 그들에게 회화의 역사는 파괴의 과정이다. 고정된 형태에서 벗어나 자기만의 예술을 창조해나가며 파괴적 혁신을 끌어냈다. 전통적 원근법을 없애거나 현실의 세계를 낯설다 못해 신비로운 세계로 만들고, 화가와 관람자 사이의 간극을 좁혀 관람객을 보는 이가 아닌 하는 존재로 역할을 전환시키고, 음악과 미술이라는 융합적 시도로 보이지 않는 것을 보이게 만드는 등 예술에 당연함을 지운 이들의 이야기를 통해 우리 일상에도 적용할 수 있는 불문율을 파괴하는 방법을 전한다.

마지막 주제는 '발견'이다. 아티스트들은 예술을 통해 자신의 취약점을 발견하고 혁신의 방향성을 발전시킨다. 그 과정에서 누구도 따라 할 수 없는 자기만의 '차이'를 만들어낸다. 더불어 예술의 의도를 화가가 아닌 관람자가 직접 읽어내고 해석하도록 유

도하며, '우리는 왜 존재하는가?'라는 철학적 사유로까지 이어지게 한다. 결과나 방법보다는 '왜'라는 존재의 이유에 더욱 초점 맞춤으로써 누구도 모방할 수 없는 다름을 만들고 독보적인 위치에 오른 이들의 놀라운 인사이트를 제시한다.

"삶이 공허하고 보잘것없어 보일 때에도 신념과 열정을 가진 영혼은 쉽게 포기하지 않는다."

빈센트 반 고흐Vincent van Gogh가 한 말이다. 순수한 재능만으로 대가나 천재가 된 사람은 없다. 우리가 걸작이라고 불리는 완성작에는 사실 무수히 많은 시련과 질문과 실험, 수련, 고뇌가 담겨 있다. 클로드 모네Claude Monet는 시력이 약해지고 양쪽 눈에 백내장 진단을 받고 2번의 수술을 했음에도 포기하지 않고 자신의 기억 속에 남아 있는 정원 연못의 신비하고 미묘한 빛의 인상을 무려 250여 점이나 그려냈다. 창의적인 사람은 힘들고 어려운 시기를 경험하면서도 예술을 재정의하는 획기적인 작품을 만들어내고, 불확실한 상황을 이겨낸다. 흔히 과거를 알면 미래를 알 수 있다고 한다. 시대를 앞서간 아티스트들을 깊이 있게 이해하고 그 특성을 분석하며, 길을 찾기 어려울 때마다 섬세한 관찰자의 눈으로 삶의 의미와 자신의 내면을 정면으로 응시하는 성찰의 기회를 얻음으로써 일상의 미궁에서 벗어날 수 있기를 바란다.

CONTENTS

PART 02

성찰: 가장 진실된 인간의 모습

PART 03

창조: 두려움을 넘어서는 일

PART 04 ────────────────────

발견: 나에게서 찾는 차이

"그리지 못한 것은 보지 못한 것이다."

- 로버트 루트번스타인, 미셸 루트번스타인
Robert and Michele Rost-Bernstein

PART
01

관찰:

집요하게 보는 힘

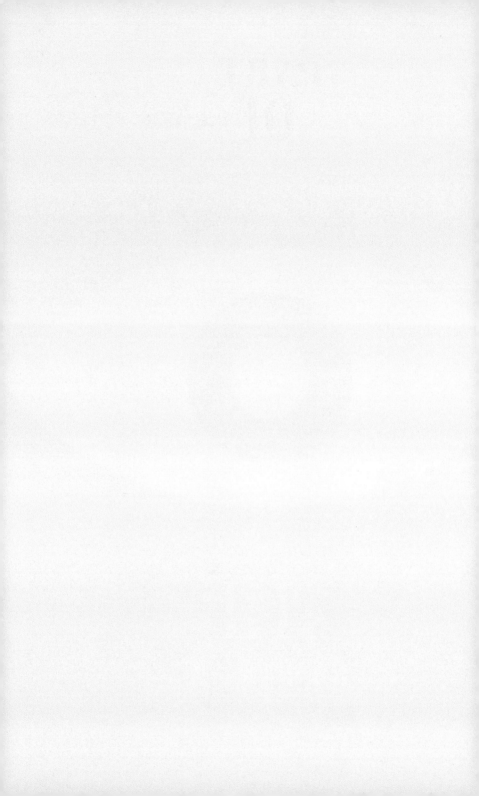

01

일상을
관찰하라

"클로드 모네는 바로 눈이다. 그것도 정말 대단한 눈 말
이다!"

현대미술의 아버지라 불리는 폴 세잔Paul Cezanne이 클로드 모
네를 일컬어 이렇게 말했다. 사실 서양 미술사에서 자연을 사실
적 창조 행위의 시각으로 적용한 작품은 수없이 많지만 모네만
큼 시각 과정에서 집요하게 매달린 작가는 이전까지 없었다.

화가가 그림을 그리는 방식에는 '사실적으로 그리는 것'과 '보
이는 대로 그리는 것'이 있다. '사실적'이라는 것은 특정한 시간과
공간을 전제하지 않고 일반적이고 종합적인 공통의 이미지를 의
미한다. 대표적인 화풍인 고전주의나 사실주의 그림에는 확실한
원본의 색깔이 존재했으며, 사물의 견고한 색과 형태를 그대로

표현했다. 쉽게 말하자면 '사물과 얼마나 비슷하게, 동일하게 그렸는가'가 작품의 권위로 인정받는 시대였다. 반면 '보이는 대로'는 화가가 처해 있는 특정 시간과 공간 속에서 직접 마주친 순간의 이미지를 그린다. 이것은 시시각각 변하는 빛의 움직임과 강도, 대기의 상태, 습도 등 사물 간의 상호 작용을 탐구한 이미지를 반영한다.

모네가 인상주의의 최고 스타가 된 배경에는 사실적 회화에서 간과했던 본질적인 특성을 집요하게 관찰해 표현한 데 있다. 그 대표적인 그림이 〈루앙 대성당Rouen Cathedral〉이다. 일반적으로 성당은 경건함과 위엄을 표현하는 소재로 쓰인다. 루앙 대성당은 특히 로마 시대부터 번영했던 노르망디의 수도이자 잔 다르크Joan of Arc가 마녀재판에 올라 화형당한 곳으로 정치적·종교적 의미가 짙다. 그런데 모네의 그림에서는 그런 의미를 찾아보기 어렵다. 오히려 어린아이의 꿈속 궁전이나 녹아내리는 아이스크림을 떠올리게 할 만큼 동화적 요소가 돋보인다. 〈루앙 대성당〉은 사실적인 그림이 아닌 보이는 대로, 즉 계절과 시간, 기후 상태에 따라 이미지가 얼마나 다양하게 표현될 수 있는지를 보여준다.

우리 눈앞에 있는 사물이 '무엇인가'보다 그것이 우리 눈에 실제로 '어떻게 보이는가'를 그리고자 했다는 점에서 모네는 과거의 미술가들과 확연히 다르다. 인상주의 화가들이 새로운 화풍을 모색하거나 심지어 인상주의를 부정할 때도 흔들리지 않고 오로지 보이는 대로 그린 그림의 폭과 깊이를 넓히는 데 열정을

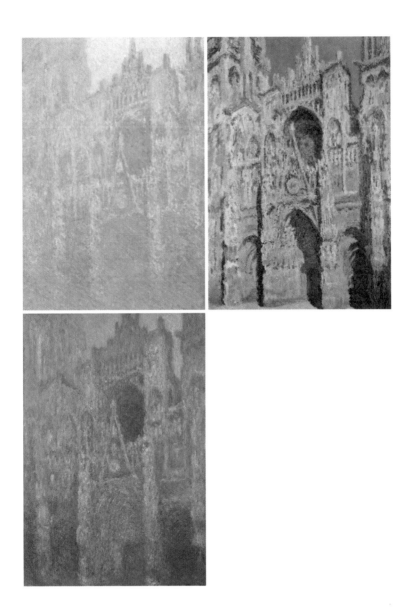

(위 왼쪽) 클로드 모네, <루앙 대성당 아침안개>, 1893, 100×65cm, 캔버스에 유채
(위 오른쪽) 클로드 모네, <루앙 대성당 햇빛 강한 오후>, 1893, 107×73cm, 캔버스에 유채
(아래) 클로드 모네, <루앙 대성당 정오>, 1894, 106.3×73.7cm, 캔버스에 유채

쏟았다. 1892년부터 1894년까지 39점의 연작으로 빛의 변화에 따른 사물의 변화를 혁신적으로 탐구한 〈루앙 대성당〉은 인상주의를 향한 모네의 집요한 관찰을 보여준다. 〈루앙 대성당〉은 모네에게 창조적 고뇌의 근원이었다. 창작의 과정이 얼마나 어려운지 그의 편지를 보면 알 수 있다.

"나는 여기서 한동안 더 머무르려고 한다. 대상을 보면 볼수록 내가 느낀 것을 옮기는 일이 어려워진다. 그런 생각이 들 때면 이렇게 말한다. 그림을 완성했다고 말하는 사람은 얼마나 오만한가 하고. … 속도를 높여 작업을 이어나가고는 있으나 기진맥진할 정도로 해도 아무런 진전이 없다."

당시 모네는 선 채로 9개의 캔버스를 동시에 작업하며 하루 12시간 이상씩 보냈다. 이러한 고뇌의 과정을 통해 그는 평생 특별한 주제를 찾아다니고 도저히 해내기 어려운 작업을 완성시키며 마침내 차별화된 작품의 다양성을 이뤄냈다.

이별의 슬픔 vs 본능적 관찰

모네에게는 사랑하는 연인 카미유 피사로Camille Pissarro가 있었다. 1865년, 그녀는 18세가 되던 해 직업 모델로 모네와 처음 만났다. 화가와 모델로 만난 이들은 곧 사랑에 빠졌고, 2년 후

첫째 아이를 가졌다. 하지만 모네의 아버지가 카미유는 적합한 배우자가 아니라며 반대해 둘은 결혼식도 올리지 못했고, 아버지로부터 받던 재정적 지원도 끊기는 바람에 궁핍한 생활에 내몰리게 되었다. 아버지와의 불화와 경제적 어려움에도 불구하고 이들은 아이와 함께 비교적 행복한 삶을 이어갔다. 이들을 주인공으로 삼은 모네의 밝고 따뜻한 색감의 작품들 56점을 보면 이들의 행복 척도를 짐작할 수 있다.

　운명적 만남에도 불구하고 카미유는 1879년 32세의 젊은 나이에 자궁암으로 생을 마감했다. 모네를 만나 평생 집세와 생활비도 충당할 수 없는 가난에 고통받고, 오랫동안 지닌 지병으로 괴로워하다 세상을 떠난 것이다. 〈임종을 맞은 카미유Camille Monet in the deathbed〉는 모네의 아내가 병들어 죽음을 앞두고 있는 모습을 그린 작품이다. 전체적으로 색을 배제해 모노톤으로 모호하고 형체가 뚜렷하지 않게 그렸다. 죽음을 맞은 카미유를 둘러싼 거의 흰색에 가까운 베일은 마치 죽음의 늪에 드리워진 안개처럼 그녀를 에워싸고 있다. 형체를 지우며 연기처럼 사라질 것 같은 이승에서의 마지막 순간, 죽음의 그림자를 원색으로 표현했다.

　모네는 사랑하는 아내의 임종을 지켜보는 침통한 남편이었지만 동시에 색을 탐구하는 화가였다. 죽음의 슬픔보다 예술적 영감이 우선이었을까? 모네는 죽어가는 아내의 뻣뻣해지는 얼굴, 푸른색과 노란색으로 달라지는 색채의 변화를 본능적으로 관찰하고 포착했다. 절친인 프랑스의 정치가이자 언론인인 조르주 클

클로드 모네, 〈임종을 맞은 카미유〉
1879, 90×68㎝, 캔버스에 유채

레망소Georges Clemenceau에게 보낸 편지에 모네는 다음과 같은 글을 남겼다.

내게 너무도 소중했던 한 여인이 죽음을 기다리고 있고, 이제 죽음이 찾아왔습니다. 그 순간 저는 너무 놀라고 말았습니다. 시시각각 짙어지는 색채의 변화를 본능적으로 추적하는 제 자신을 발견했기 때문입니다. 어찌 보면 영원히 우리 곁을 떠나려 하는 사람의 마지막 모습을 보존하고 싶은 마음이었을지도 모르겠습니다. … 그 특징을 잡아내겠다는 생각을 떠올리기도 전에 제 깊숙한 본능은 벌써 색채의 충격에 반응하고 있었습니다.

모네는 사랑하는 사람이 숨을 거두는 비극적인 모습을 관찰하며, 연인의 마지막 모습을 붙잡으려는 이별의 슬픔보다 시시각각 변화되는 색들을 붙잡으려고 했다. 카미유를 떠나보낸 후 그녀를 간병했던 여인과 재혼했지만 그는 평생 카미유의 그림자 속에 살았다. 가난 때문에 제대로 치료받지 못한 그녀에 대한 죄책감과 충격으로 더 이상 인물화를 그리지 못했다. 남은 몇몇 인물화를 보면 모델의 얼굴이 알아보기 어려운 형태로 뭉개진 채 그려져 있음을 볼 수 있다. 후반에 가서는 인물화를 거의 그리지 않았다.

1994년에 개봉한 영화 〈일 포스티노Il postino〉는 모네가 그림을 그리는 방식처럼 '사실적인 것'과 '보이는 것을 관찰하는 것'의 차이를 일깨워준다. 안토니오 스카르메타Antonio Skarmeta의 동명 소설 〈네루다의 우편배달부The Postman〉를 영화화한 것으로, 칠레 시인 파블로 네루다Pablo Neruda와 그가 머물렀던 이탈리아의 작은 섬인 칼라 디소토에서 만난 젊은 청년 우체부 마리오 루폴로Mario Ruoppolo의 우정과 성장을 담고 있다.

"지금 살고 있는 섬의 아름다움을 말해보라"는 네루다의 말에 마리오는 아무 말도 하지 못했다. 그 후 체포령이 취소된 네루다는 부인과 함께 고향 칠레로 돌아가면서 자신의 짐을 칠레로 부쳐달라고 부탁했고, 마리오는 네루다가 칼라 디소토 섬을 잊지 않았으면 하는 마음에 일상의 소리들을 녹음해 보냈다. 주로 파도 소리, 절벽에서의 바람 소리, 바람에 스치우는 나뭇가지 소리, 아버지가 배에서 그물을 거둬들이는 소리, 신부님이 치는 교회 종소리, 밤하늘에 반짝이는 별 소리, 태아의 심장 소리 같은, 너무나 일상적이어서 간과했던 소재들이었다. 마리오는 분명 주변의 아름다움을 알지 못해 네루다의 질문에 답을 하지 못했었는데, 뒤늦게야 작은 차이에서 느끼는 큰 감동이 얼마나 큰지 깨닫게 됐다.

세계에서 가장 많이 연주되는 클래식은 무엇일까? 일상과 연결 지어 생각하면 이 질문에 답하기가 쉬워진다. 휴대전화 통화

연결음, 단골 TV 광고 음악, 계절이 바뀔 때마다 라디오에서 틀어주는 음악이 무엇인지 떠올리면 된다. 그렇다. 바로 안토니오 비발디Antonio Vivaldi의 〈사계The Four Seasons〉다. 해당 음반만 30개 넘게 소장하고 있는 지인에게 왜 같은 음반을 이렇게나 많이 갖고 있는지 물었다. 그는 이렇게 답했다.

"음악이 악보에 적혀 있을 때는 기호에 불과하다. 각 연주자의 개성과 해석에 따라 같은 곡도 전혀 다르게 느껴진다. 명곡의 기준은 끊임없이 재연주된다는 것에 있다. 요한 제바스티안 바흐Johann Sebastian Bach의 〈무반주 첼로 조곡The Six Suites for Cello Solo〉과 같은 곡은 물론, 재즈와 가요 등 모든 장르에서도 마찬가지다."

그의 관점을 모네의 연작 〈루앙 대성당〉에 접목시키면 다음과 같다. 성당이 현실의 위치에 소재하고 있을 때는 기호일 뿐이다. 그러나 화가가 특별한 관찰력으로 특정 시간과 공간 속에 직접 마주친 순간의 이미지를 그리면 그것은 명작이 된다. 같은 그림이라도 같은 대상을 그려도 어떤 관점으로 그리냐에 따라 감동의 차이가 생긴다.

마찬가지로 비즈니스의 세계에서도 일상에서 접하는 문제를 관찰해 새로운 틈새시장을 만들어낼 수 있다. 1994년, 광고회사에 다니던 새미 리히티Samy Liechti가 일본 고객을 처음 만났을 때의 일이다. 중요한 미팅 자리라 넥타이와 셔츠, 구두까지 꼼꼼하

게 신경 썼는데, 문제는 전혀 예상하지 못한 데서 발생했다. 미팅을 끝마치고 고객과 신발을 벗고 들어가는 일본식 찻집에 갔는데, 신발을 벗은 순간 양말이 짝도 맞지 않고 거기에 발가락에 구멍까지 뚫려 있음을 알게 됐다. 양말에 온통 신경을 쏟느라 결국 비즈니스는 뒷전이 됐다. 리히티는 "다른 사람들도 이와 비슷한 문제로 곤욕을 겪는 경우가 많다"는 사실을 깨닫고 양말도 신문처럼 배달하는 사업을 착수했다.

일반적으로 화이트칼라 남성들은 정장을 입을 때 검은 양말을 많이 신는다. 하지만 매일 신다 보면 발가락 끝이나 발꿈치 부분이 해지기 쉽다. 한쪽 양말에 구멍이 생기면 나머지 한쪽도 보통 버려야 하는 경우도 빈번히 발생한다. 다른 검은 양말로 짝을 맞추려 해도 자세히 보면 재질이나 로고, 잔무늬 등 제각각 달라서 새로 또 사야 한다. 빨래하고 나서 짝을 맞추는 것도 상당히 번거롭다. 이와 같은 현대 남성들의 일상적 행동을 세밀히 관찰해 리히티는 검은 양말을 정기적으로 배달해주는 블랙삭스 닷컴Blacksocks.com을 설립했다. 1999년 7월에 사업을 시작해 불과 12년만인 2011년에 매출 1,200억 이상을 달성했다. B2C 개별 판매로 시작해 지금은 스위스의 금융 그룹인 유니언뱅크스위스Union Bank Switzerlan, UBS 등의 기업들이 이들의 서비스를 이용하면서 B2B 고객 판매로도 확장됐다. 2013년에는 전 세계 77개국, 누적 판매량 300만 켤레를 돌파했고, 5만 명 이상이 정기 주문하고 있다.

러시아 발레단의 주재자이자 20세기 초엽의 예술 지도자인

이고르 스트라빈스키Igor Stravinsky는 "진정한 창조가는 가장 평범하고 일상적인 것들에서도 주목할 만한 가치를 찾아낸다"라고 했다. 미술의 기원으로 추정되는 선사 시대에서 포스트모던 Postmodern이라고 불리는 현대에 이르기까지, 미술의 많은 영역에서 일상적인 현상의 가치를 재발견하는 일은 언제나 중요히 다뤄졌다. 일상에서 장엄함을 관찰하는 일은 이제 예술가에게만 국한되지 않는다. 즉, 우리 삶과 비즈니스에도 얼마든지 적용할 수 있어야 한다는 의미다.

02

<div align="right">오래,
그리고 깊게</div>

미국 화가 조지아 오키프는 르네상스의 3대 거장 중 한 명인 라파엘로 산치오Raffaello Santi의 정물화 속 작은 꽃을 보고, '사람들이 주목할 수 있도록 꽃 한 송이를 아주 크게 그리고 싶다'는 생각을 했다. 그 후 '꽃'이라는 주제로 연작을 그리기 시작했고, 200점 이상 그리며 그녀의 대표작이 되었다. 그중 1932년에 그린 〈흰독말풀/하얀 꽃 No.1 Jimson Weed/White Flower No.1〉 유화 연작이 가장 유명하다. 이 작품은 2014년 11월 뉴욕 소더비 경매에서 무려 4,440만 달러, 한화로 약 495억 원에 낙찰되면서 여성 작가 작품 중 최고가 타이틀을 거머쥐게 되었다. 참고로 다음으로 높게 팔린 조안 미첼Joan Mitchell의 작품 〈무제Untitled〉는 약 134억 원에 낙찰됐다. 1위와 2위의 금액 차가 3.7배로 꽤 큰 차이를 보인다.

조지아 오키프, 〈흰독말풀/하얀 꽃 No.1〉
1932, 121.9×101.6㎝, 캔버스에 유채

미국 남서부에서 많이 자라는 흰독말풀은 밤에만 꽃을 피우고 독성이 강해 만지면 반드시 손을 씻어야 한다. 이 까탈스럽기 그지없는 식물을 오키프는 회화의 소재로 삼아 밤을 지새우고 관찰하며 그렸다. 깜깜한 어둠 속에서 손전등을 비춰가며 식물을 관찰했다고 하니 매우 힘든 작업이었을 것이다. 다시 이 그림을 자세히 들여다보자. 마치 꽃을 아래에서 위로 올려다보고 있는 것 같기도 하고, 계속해서 보다 보니 갑자기 자신이 작아져버린 느낌이 들기도 하지 않는가? 꽃을 가까이에서 들여다보지 않으면 알 수 없는 디테일, 정제되고 선별된 깨끗한 색채, 단순하지만 리드미컬한 구도로 인해 이 꽃 한 송이를 보면 이제껏 누구도 보지 못했던 시각의 세계를 경험할 수 있게 된다.

어딜 가든 예술을 외설로 보는 사람들이 꼭 있다. 오키프의 정부이자 사진가인 알프레드 스티글리츠Alfred Stieglitz와 여러 평론가, 그리고 기자들은 그녀의 작품을 '여성의 성기'로 표현했다. 단지 생기 넘치는 식물을 묘사한 정물화일 뿐인데 말이다. 당시 오키프는 이 주장에 극구 부인하며 "남자도 꽃을 그릴 수 있지 않느냐"고 맞받아쳤다. 그도 그럴 것이 모네는 "내가 화가가 된 것은 모두 꽃 덕분이다"라고 했다. 이런 왜곡된 시선을 극복하고 오키프는 꽃을 통해 '정확히 보는 것'의 의미가 무엇인지를 알려준다. 그녀가 숨을 거두기 직전 유언처럼 남긴 말이 있다.

"대부분 도시인들은 너무나 바빠서 꽃을 볼 시간조차 없다. 아무도 꽃을 보지 않는다. 정말이다. 너무 작아서 살펴보는 데

시간이 걸리기 때문이다. 우리에겐 시간이 없고, 무언가를 보려면 시간이 필요하다. 친구를 사귀는 것처럼."

시간과 관찰의 관계

암스테르담 국립미술관에는 네덜란드 황금시대의 대표적인 화가인 렘브란트 반 레인Rembrandt van Rijn의 〈유대인의 신부The Jewish Bride〉라는 작품이 있다. 빈센트 반 고흐는 생전에 이 작품 앞에서 넋을 잃고 떠날 줄 몰랐다고 한다. "마른 빵만 먹어도 좋으니 보름 동안 계속 이 그림을 볼 수 있게 해준다면 내 남은 수명의 10년을 기꺼이 바치겠다"며 렘브란트의 그림을 추앙하기도 했다. 프랑스 낭만주의를 대표하는 외젠 들라크루아Eugene Delacroix 또한 이 그림을 보며 "몇 번은 죽었다 깨어나야만 이런 그림을 그릴 수 있을 것이다"고 말했다.

1908년 뮌헨 근교 무르나우에서 여름을 보내던 바실리 칸딘스키Wassily Kandinsky는 놀라운 경험을 했다. 작업실 문을 열고 들어간 순간 말할 수 없이 아름다운 그림과 마주해버린 것이다. 깜짝 놀라 멍하니 그 그림을 바라봤다. 어떠한 이야기도 담고 있지 않았고 무엇을 그렸는지 파악할 수도 없었지만 그림을 가득 채운 아름다운 색에 감동을 받았다. 한참을 바라보고 난 후 깨달았다. 그 그림은 사실 거꾸로 세워져 있던 자신의 그림이었다는 사실을.

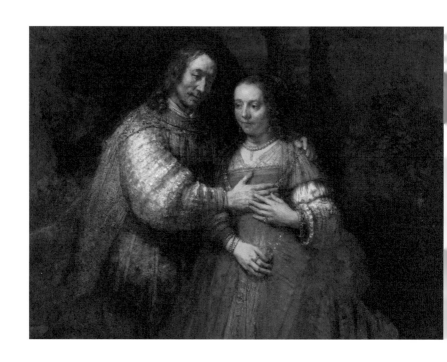

렘브란트 반 레인, 〈유대인의 신부〉

1665~1669, 121.5×166.5㎝, 캔버스에 유채

시간을 두고 그림을 관찰하다 보면 눈으로 보이는 작품의 주관적 느낌, 도해적인 해석뿐만 아니라 작가의 의도를 파악할 수 있고 나아가 간접적인 의사소통까지 가능해진다. 그렇다면 그림 한 점을 볼 때 어느 정도의 시간을 투자해야 할까? 하버드대학교 미술사 교수 제니퍼 로버츠Jennifer Roberts는 학생들에게 그림이 전하는 풍부한 정보를 발굴하려면 실제로 그만큼의 시간이 필요하다고 강조하며, 그림 한 점 앞에서 3시간 동안 꼬박 앉아 감상하도록 한다. 극단적인 방법처럼 보이긴 하나 그의 말처럼 그림을 잘 보기 위해선 우선 오래 관찰해야 한다. 한 번도 보지 못했던 시각의 세계와 만날 때까지 말이다.

비즈니스 분야에서도 과학적으로 철저하게 관찰하는 인물이 있다. 바로 소비자 행동 분석 전문 컨설팅사 인바로셀Envirosell의 CEO인 파코 언더힐Paco Underhill이다. 오늘날 내로라하는 마이크로소프트Microsoft, 스타벅스Starbucks, 맥도날드Mcdonalds, 시티뱅크Citibank, 블루밍데일즈Bloomingdales 등의 글로벌 기업들이 그의 컨설팅을 받았다. 그의 성공 요인은 단순하게도 집요하고 치밀하게, 그리고 끈질기게 관찰하는 데 있다. 쇼핑을 하러 갈 때마다 매장을 촬영해 기록으로 남기는 것은 기본이고, 뉴욕이나 밀라노, 시드니와 같은 대도시에서 수만 시간 동안 매장의 상황을 지켜보고 매년 5만 명 이상의 손님을 인터뷰한다. 이렇게 관찰한 자료와 정보를 분석해 제품이나 매장, 쇼핑 행위에 대한 새로운 통찰력을 기업들에 제공한다.

언더힐이 집요한 관찰을 통해 얻은 정보 중에는 가령 이런 것

도 있다. 여성 소비자들은 쇼핑을 하는 동안 다른 사람들과 몸이 닿는 것을 끔찍이 싫어한다는 사실을 발견했다. 그래서 언더힐은 매장 복도뿐만 아니라 물건을 진열해놓는 매대와 매대 사이를 넓혀서 여성들이 편하게 지나다닐 수 있게 하라고 조언했다. 결과는 어땠을까? 매대 공간을 줄이기 위해 진열 제품 수를 줄였음에도 매출은 오히려 증가한 것으로 나타났다. 이와 같이 집요한 관찰은 문제의 근원을 해결해준다.

비즈니스뿐만 아니라 영화의 제작 과정에서도 진득한 관찰이 주는 놀라움을 발견할 수 있다. 영화 〈타이타닉Titanic〉 초반에 침몰한 타이타닉호가 나타난다. 그런데 과연 이 배는 진짜 타이타닉호일까? 비극의 현장을 직접 눈으로 보기 위해 영화감독 제임스 카메론James Cameron은 12차례에 걸쳐 타이타닉호가 잠긴 4,000여 미터 깊이의 잔해 속으로 잠수정을 타고 내려갔다. 촬영 장소까지 내려가는 데는 10시간이나 걸리지만 막상 도착하고 나서 촬영할 수 있는 시간은 고작 12분 정도밖에 되지 않는다. 문제는 한 번 내려갈 때마다 4만 불, 한화로 5,000만 원 정도의 비용이 든다는 것이다.

사실 비용보다 더 심각한 건 목숨이다. 침몰한 배까지 내려가면 기압이 136에까지 이르게 된다. 여간한 강철 통도 단숨에 찌그러뜨릴 수 있는 엄청난 기압이기 때문에 타고 간 잠수정에 아주 약간의 틈만 생겨도 그 뒤를 장담할 수 없을 정도로 위험한 작업인 셈이다. 당시 카메론 감독은 매번 모래 폭풍 같은 심해 폭풍을 당하면서도 잠수정에 올라타 침몰한 배의 형상을 집요하

게 관찰했다.

나는 단언컨대 창조의 시작은 '관찰'이라고 생각한다. 제대로 봐야 문제를 해결할 수 있다. 그러나 대부분의 사람들은 진득한 관찰 없이 문제 해결에만 급급하다. 시간과 관찰은 정비례 관계에 있다. 오래 볼수록 더 정확하게 볼 수 있다는 뜻이다. 오래 들여다보지 않으면 무주의 맹시, 고정 관념과 같은 지각 필터로 인해 놓치는 것들이 생기게 된다. 그러므로 관찰을 잘하기 위해서는 미세한 변화들을 찬찬히 살펴보고 느끼면서 무엇이 바뀌었는지, '진짜로 보는 것'이 무엇인지를 알아봐야 한다. 무엇보다 사람들이 말로 표현하지 못하는 것, 익숙해져서 스스로 인지하지 못했던 것, 의미 있는 행동 양식처럼 진득하게 관찰해야만 보이는 것들이 있다. 귀중한 것일수록 오키프처럼 대상을 관찰하면서 보고, 생각하며 보고, 곱씹어보고, 깊이 있게 보는 연습이 필요하다.

03

그것과 내가
하나가 된다면

근대화의 상징인 파리 생 라자르 역에서 열차를 타고 베농 역에서 내려 15분 정도 버스를 타고 가면 지베르니 정원이 나온다. 상상도 하지 못할 규모의 식물들이 가득한 이 정원은 인상주의를 대표하는 화가 클로드 모네가 43세부터 86세에 세상을 떠날 때까지 43년간 소재로 삼아 총 500점의 그림을 그린 곳이기도 하다.

모네는 1883년에 지베르니로 이사했다. 지베르니는 프랑스 북서부 노르망디와 일 드 프랑스의 경계선에 있는 작은 마을이며 목가적이고 솟아오른 절벽과 아름다운 초원이 있어 다채로운 빛의 변화를 볼 수 있는 곳이다. 더구나 봄과 여름이 긴 덕분에 식물 생장이 활발해 정원을 가꾸기 더할 나위 없이 좋다. 모네는 정원에 온 관심과 정성을 쏟았다. 정원을 예술적으로 탈바꿈하

려는 비전을 세우고 6명의 정원사를 고용해 이들과 함께 손수 정원을 가꿨다. 정원 그 자체를 자신의 작품으로 삼은 것이다.

모네 이전까지만 해도 화가는 자연을 찾아 그 대상을 그렸다. 원하는 대상이 없으면 그 대상을 찾을 때까지 돌아다녔다. 하지만 모네는 원하는 대상이 있으면 직접 가꾸며 관찰했다. 단순히 손으로만 정원을 가꾸는 것이 아니라 정원과 관련된 다양한 서적을 읽으며 머리로도 정원을 가꿨다. 최신 원예학 서적을 탐독했고, 당시 정원 애호가들 사이에서 유행했던 원예 카탈로그를 보며 세계 각지의 다양한 꽃과 식물의 씨앗과 구근을 직접 주문했다. 정원에 대한 그의 애정 덕에 정원은 해가 갈수록 팔레트 위의 물감과 같이 색감이 풍부하고 화려한 화단으로 바뀌어 갔다. 대상에 대한 본능에 충실하기 위해 모네는 자신과 자연을 동일시했고 그 속에 깊이 스며들었다. 예술적 영감과 활력을 주는 원천인 자연과 일체화되는 것 외에는 바라는 것이 없었다. 다시 말해 모네는 자연의 아름다움을 인식하고 예술적 절정에 달한 새로운 세계를 표현했다.

더 놀라운 것은 모네가 계절적 특성만 고려해서 정원을 가꾼 것이 아니라, 아침에 꽃을 피우는 식물, 아침 이슬을 맞으면 더 아름다운 식물, 저녁노을 질 무렵에 아름다운 색을 내는 식물 등 시간 흐름에 따른 식물 구성까지도 고려해 정원을 디자인했다는 점이다. 실제로 정원을 거닐면 카메라 셔터를 멈출 수가 없다. 나를 포함해 그곳에 다녀간 많은 여행객들이 꽃의 아름다움을 보고 감상을 나누거나 사진을 찍고 절경을 느끼며 감상

했다. 화각 안에 잡히는 장면마다 그림이고 예술 그 자체였다. 모네는 자신의 그림을 이해하려면 "백 마디 말보다 자신이 직접 가꾼 정원을 보는 게 낫다"고 말한 바 있다. 지베르니는 평소 그의 꿈을 실현시켜줄 최적의 장소인 셈이었다.

모네는 자신 앞에 펼쳐지는 무한한 자연의 모습을 관찰하고 그리기 위해 정원을 출발점으로 삼아 자연과 깊은 교감에 빠져들었다. 봄이면 꽃이 피어나기를 기다렸고, 여름에는 지칠 때까지 붓을 움직였으며, 겨울이 되면 그동안 탐구하고 수집해온 시각 정보를 더듬어가며 작품 활동을 지속했다. 1889년부터 인생의 마지막까지 지베르니 정원의 연못에 비치는 빛의 변화를 관찰하면서 얻은 영감으로 〈수련Waterlilies〉 연작을 그렸다. 29년 동안 무려 250여 점을 그렸다. 양쪽 눈에 백내장 진단을 받고 시력이 약해져 2번의 수술을 했음에도 포기하지 않고 자신의 기억 속에 남아 있는 정원 연못의 신비하고 미묘한 빛의 인상을 표현했다.

"인류가 존재하고 그림을 그리기 시작한 이후 지금까지 그 누구도 이보다 훌륭하게, 아니 이런 식으로 그림을 그린 적이 없다."

〈수련〉 연작은 그의 일반적 통념에서 작품을 해방시킴으로써 그림과 자연을 조화시키고자 끊임없이 애썼던 욕망을 보여준다.[2]

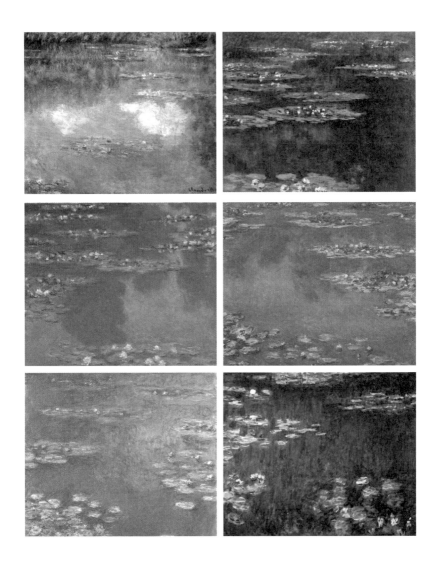

(위부터 왼쪽에서 오른쪽으로)

클로드 모네, 〈수련(구름)〉, 1903, 74×106.5㎝, 캔버스에 유채

클로드 모네, 〈수련〉, 1904, 89×92㎝, 캔버스에 유채

클로드 모네, 〈수련〉, 1905, 89.5×100.3㎝, 캔버스에 유채

클로드 모네, 〈수련〉, 1906, 89.9×84.1㎝, 캔버스에 유채

클로드 모네, 〈수련〉, 1908, 92×90㎝, 캔버스에 유채

클로드 모네, 〈수련(녹색 반사)〉, 1916~1923, 34×75㎝, 캔버스에 유채

몸으로 관찰하는 법

　자연까지 예술을 표현하는 도구로써 활용하고 몸에 익히는 모네만의 특별한 관찰법을 '일체화'라고 한다. 일체화는 상대의 입장이 되어보거나 머리로 상상하는 정도로 그치지 않고, 자신이 곧 '그것'이 되어야 한다. 《인터뷰 잘 만드는 사람》의 저자 김명수 기자는 일체화를 가장 잘 실천한 인물이다. 그의 인터뷰 대상에는 성역이 없다. 대기업 회장 같은 유명인뿐만 아니라 청소부 아줌마 같이 이름 없는 인생의 모델을 발굴하고 인터뷰를 해왔다. 심지어 소나 말, 나무, 돌멩이 등 죽은 영혼에까지 말을 건다. 김명수 기자가 이렇게 세상 밖으로 끄집어낸 주인공은 14년 동안 1,000명이 넘는다. 4일에 1명씩 만난 셈이다. 그에게 기자로서 어떻게 공감도 높은 글을 쓰는지 묻자 간단히 답했다.

　　"그들의 삶을 실제로 살아보는 것이다."

　사실 그는 기사를 써본 적도 없던 평범한 편집기자였다. 주로 취재된 기사와 사진, 자료 등을 신문이나 방송에 보도하기 위한 편집 업무를 했기 때문에 기자지만 글쓰기와는 거리가 멀었다. 더구나 내성적인 성격 탓에 누군가를 만나 취재를 하고 글을 쓰는 것이 두려웠다. 그래서 취재기자 대신 편집기자를 택한 것이었다. 그러던 어느 날 그에게 전환기가 찾아왔다. 한창 닷컴 열풍이 불던 때 그는 경향닷컴으로 자리를 옮겼고, 그때 '더 이상 글

을 쓰지 않으면 안 되겠다'는 위기의식을 느꼈다. 하지만 좀처럼 글을 쓸 수가 없었다. 난관에 자꾸만 부딪히면서 어떻게 하면 글을 쓸 수 있을지 자기만의 방법을 모색했다. 그리고 마침내 결심했다. 그들의 삶으로 직접 들어가보기로 말이다.

저임금에 시달리며 24시간 맞교대 근무를 하고 있는 아파트 경비원을 인터뷰하고자 했을 때다. 보통 같으면 두세 번 정도 찾아가 집중 인터뷰를 하고 경비원의 고달픈 삶을 간접적으로 기술했을 테지만, 이번에는 본인이 직접 아파트 경비를 3년 넘게 했다. 3일이 아니라 3년을, 그것도 대충대충 설렁설렁한 것이 아니라 진짜 경비원처럼 일했다. 2008년 연말에는 그가 속한 A조 전체 경비 근무자 25명을 대표하는 모범 사원으로 뽑히기도 했다. 그가 그런 일을 하는 이유는 오직 하나다. 인터뷰 전문기자로서 다양한 삶을 살아가는 사람들의 일상에 과감히 뛰어들어가 그들의 내면까지 생생하게 느껴보고 싶어서다. 경비 근무자뿐만 아니라 노숙자가 사회 문제로 부각되기 이전에 노숙자 대열에 끼어 홈리스로 살았고, 식당 접시 닦기 6개월, 막노동 2개월, 엑스트라 2개월, 택배 1주일 등 고달픈 현실의 쓴맛을 몸소 체험했다.

"취재로는 글쓰기에 한계가 있다. 사람들은 그렇게 쉽게 마음의 문을 열지 않는다. 단순히 머릿속으로 상상해서 쓴 글과 직접 체험하면서 쓴 글은 읽어보면 완전히 다르다. 그래서 그들과 동화되고 싶었다."

모네의 정원 가꾸기 43년, 김명수 기자의 경비원 생활 3년. 이 정도로 긴 시간을 투자하지는 않더라도 일체화라는 이 엄청난 비법을 우리 삶 속에 적극적으로 활용한다면 새로움을 보는 큰 눈을 가지게 될 것이다. 이것이 모네의 〈수련〉 연작 속 지베르니 정원을 반드시 우리 눈으로 직접 봐야 하는 이유다.

04

편견을 넘어선
시각

여기 썩은 샌드위치 조각이 있다. 대부분의 사람들은 흘끗 쳐다보고 '심하게 썩었네' 하고 무시해버렸다. 그런데 자세히 보니 썩은 부분과 덜 썩은 부분의 조합이 기묘하게도 성모 마리아의 얼굴로 보이는 것이 아닌가. 미국 플로리다주의 다이애나 다이저 Diana Duyser는 자신이 10년 전에 만들어 한 입 베어먹었던 샌드위치에서 성모 마리아의 얼굴이 보인다는 이유로 이것을 경매에 내놓았다. '그런 걸 누가 살까'라며 비웃을 수 있겠지만, 이 샌드위치는 2004년 인터넷 사이트 이베이에서 무려 2만 8,000달러(한화 2,985만 원)라는 거액에 팔렸다. 당시 조회 수는 20만 회가 넘었다.

남들과 똑같은 눈으로 세상을 보는 사람은 없다. 하지만 우리는 이 점을 자주 잊고 오직 하나의 진실한 방법만 있는 것처럼

行동한다. 다른 사람들이 우리가 보는 대로 본다거나, 우리가 그들이 보는 대로 본다면 대상을 정확히 관찰했다고 가정할 수도 없다. 앞서 설명한 그녀의 썩은 샌드위치를 다시 떠올려보자. 이번에는 성모 마리아의 얼굴을 보지 않으려고 해보라. 아마도 불가능할 것이다. 초점을 맞추지 않거나 샌드위치를 돌려서 봐도 성모 마리아의 얼굴만 보일 것이다. 그 이유는 새로운 자극이 너무나 강렬해 이전의 개별적 인식이 전부 지워졌기 때문이다. 사물에 대한 인간의 지각 필터는 이처럼 세상에서 접한 고유한 경험이나 지적 수준에 의해 형성된다.

경험과 지적 수준은 사람마다 모두 다르다. 그럼에도 불구하고 사람들의 다양성을 인정하기보다는 다른 사람의 의견을 무시하거나 자신의 경험과 지식을 강요하는 경우가 많다. 다음 작품을 감상해보자. 당신의 눈에는 이 작품이 어떻게 보이는가? 가급적 작품의 설명을 보기 이전에 스스로 작품의 의미를 해석해보라.

강연 중 사람들에게 물어보면 길 잃은 불쌍한 사람으로 본 사람도 있고, 위협적인 공격자로 해석하는 사람도 있다. 어떤 사람은 '약물 중독자', '미친 사람', '좀비'로도 봤다. 이 작품은 조각가 토니 마텔리가 2014년에 제작한 조각상 〈몽유병자Sleepwalker〉로, 여학생들만 다니는 미국 보스턴 웰즐리대학교 앞에 설치됐다. 반라의 남성이 거리를 활보하는 것 같은 착각을 일으킬 정도로 너무나 정교한 작품이다. 마텔리는 "사람들은 저마다의 역사와 저마다의 정치와 저마다의 희망과 두려움과 온갖 것들을 안고 작품에 이른다"고 말하며[5], 이 작품을 통해 '우리가 사물을 서로 다

토니 마텔리, 〈몽유병자〉
2014, 177.8×121.9×66cm

르게 본다는 사실을 알면서도 그 사실을 믿지 않는 현상'을 무심히 보여준다.

작가가 의도적으로 작품에 정서나 풍자를 담아내지 않았어도 사람들은 자신의 관점으로 작품을 해석한다. 다른 사람의 관점이 중요하다는 것을 알면서도 우리 일상에 쉽게 적용하지 못하는 이유는 이와 같이 사회 현상에서 일어나는 문제를 자신의 경험과 지식 위주에 기반해 해석하는 일에 더 익숙하기 때문일 것이다.

1982년 파리 근교 조용한 몽셀 공원에 느닷없이 고층 주차시설이 생겼다며 주민들이 난리를 쳤다. 그렇다. 주민들은 그것을 예술작품이 아닌 주차장으로 해석한 것이다. 폭 6미터에 이르는 이 작품 〈장기주차Long Term Parking〉는 1,600톤의 콘크리트로 만들어졌다. 그 안에 박힌 자동차들은 파리나 모기를 잡는 끈끈이에 붙잡힌 벌레 신체처럼 보인다.

자동차를 금세기의 바벨탑으로 만든 사람은 프랑스 출신의 미국 화가이자 조각가인 페르난데스 아르망Fernandez Arman이다. 그는 산업사회의 대량 생산품을 사용해 사회학적 관점에서 현대의 소비 문명을 비평한다. 이 작품에 쓰인 60대의 자동차들은 본래의 성질을 잃은 폐물이지만, 같은 음과 길이, 박자를 지닌 60개의 산업적인 레디메이드Ready-Made 음표(콘크리트 프레임)가 오선지 위의 서로 다른 음높이에 위치함으로써 독특한 리듬을 만들어내고 있다. 다시 말해 작가의 전위적인 구성이 '자동차'라는 고유한 의미를 지우고 분리함과 동시에 다른 요소와 결합해 새로운 의미를 만들어낸 것이다. 이렇듯 아르망은 기존의 사물이 가진

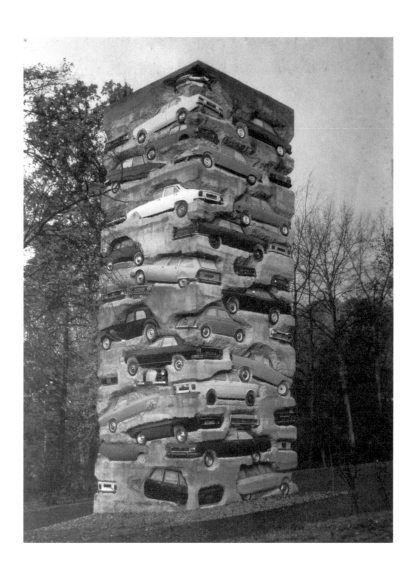

페르난데스 아르망, 〈장기주차〉
1982, 19.5×6×6m

가치를 파괴하고 변용함으로써 그것이 지닌 동일성을 해체했다.

아르망이 창조한 이러한 예술 행위를 '아상블라주Assemblage'라고 한다. 이는 '집합물', '주위 모은다'는 뜻으로, 주변에 흔히 있는 물건이나 폐물 등 기존의 비예술적인 오브제를 모아서 구성한 작품을 의미한다. 집적의 거장인 아르망은 아상블라주를 통해 기계화, 산업화, 도시화의 부산물에 매몰돼 있는 현대인들에게 소비 문명에 대한 반문명적 불합리성을 상징적으로 보여줬다. 고층 주차장이라는 편견과 비난을 감수하고서라도 말이다.

세상을 넓게 보는 일

마텔리의 〈몽유병자〉와 아르망의 〈장기주차〉는 우리에게 자신만의 편견에 사로잡혀 대상을 편협한 시각으로 해석하지 않기 위해서 표현하고 소통하는 것이 무엇보다 필요하다는 사실을 전한다. 이 사실을 인정하기만 해도 일상에서 흔히 빚어지는 오해와 갈등들이 줄어들 텐데 그것이 말처럼 쉬운 일은 아니다.

자기중심적 편견은 비즈니스에서 더 큰 오류를 낳게 만들기도 한다. 한때 미국인들에게 가장 사랑받았던 자전거 브랜드 슈윈Schwinn이 있었다. 얼마나 잘 나갔냐면 1970년도 브랜드 인지도에서 말보로Marlboro, 코카콜라Coca-Cola에 이은 브랜드 파워를 가지고 있었고, 당연히 미국에서는 자전거 시장 점유율 1위였다. 그러다 1990년대에 들어 산악자전거의 폭발적 인기에 대응하지

못하고 고전하고 있었다. 임원들은 "산악자전거를 찾는 소비자가 늘고 있는데 우리도 산악자전거 판매를 확대하면 어떨까?"라고 말하며 산악자전거로 돌파구를 찾자고 제안했다. 하지만 CEO인 에드워드 슈윈Edward Schwinn은 단호하게 저지했다.

"말도 안 되는 소리하지 마세요! 나는 자전거를 아주 잘 알아. 당신들처럼 아마추어가 아니라고!"

자료를 보지도, 임원의 의견을 듣지도 않고 단칼에 무시해버린 슈윈은 덧붙여 이렇게 얘기했다.

"우리 슈윈은 클래식 자전거로 이 자리까지 왔습니다. 앞으로도 영원히 클래식 자전거에 올인할 겁니다. 이런 내 생각이 틀렸다고 조금도 의심하지 않습니다."

급기야 그는 산악자전거 의견을 낸 임원을 해고해버리고, 계속해서 클래식 자전거 생산에 몰두했다. 결과는 어떻게 되었을까? 예상한 대로 몰락의 길로 접어들었고, 1993년 파산하고야 말았다. 이후에는 여기저기 다른 업체들에 인수되며 굴욕을 겪었다. 그런데 재밌는 사실은 현재 슈윈에서 산악자전거가 생산되고 있다는 것이다. 자신의 편견과 경험 위주에만 머물러 비즈니스를 한다는 것은 위험천만한 일이다. 2G폰의 공룡 기업 노키아Nokia, 필름의 대명사 코닥Kodak, 전자업계의 대명사 소니Sony, 미국의 대형 유통업체 서킷시티Circuit City 등이 몰락하게 된 이유도 이와 같은 맥락이다.

다음 이들의 주장을 들어보자.

"컴퓨터는 세계 시장에서 수요가 5대 정도밖에 안 될 겁니다."

— 토머스 왓슨 주니어(Thomas Watson, Jr., IBM 대표)

"발명될 만한 것은 이미 다 발명돼 있습니다."

— 찰스 듀엘(Charls Duell, 미국 특허청장)

"텔레비전은 어느 시장에 진출해도 6개월 이상 버티지 못할 겁니다."

— 대릴 자눅(Darryl Zanuck, 20세기폭스 부사장 겸 제작부장)

"일단 사운드가 마음에 들지 않습니다. 이 그룹은 사람들에게 금방 잊힐 것 같군요."

— 데카레코드(Decca Records, 영국의 레코드 레이블)
1962년 비틀즈를 퇴짜놓으면서 한 말

지금에 와서 이들의 주장을 돌이켜보면 개인적 편견이 얼마나 잘못될 수 있는지를 알 수 있다. 더불어 현재에도 자행되는 리더의 편견 중심 의사 결정보다 인식, 가치, 의도 등 타인의 시선에서 관찰하고 느끼는 모든 것을 이해하고 수용할 줄 아는 것이 무엇보다 중요하다는 사실을 다시 한번 깨닫게 될 것이다. 우리는 자신의 의견만큼이나 타인의 주관성을 존중할 필요가 있다. 타인의 상황을 바라보는 방식을 이용해 우리가 혼자라면 놓쳤을 법한 새로운 사실을 발견할 수 있기 때문이다.

고정 관념 깨트리기

어떻게 하면 편협한 시각을 극복할 수 있을까? 어떤 대상을 해석할 때는 '주관적 발견'과 '객관적 발견'으로 구분할 수 있다. 앞서 보여준 마텔리의 조각상은 작가의 의도처럼 몽유병 환자일 수도 있고, 팬티 차림의 더위를 식히는 평범한 남자일 수도 있다. 하지만 이것을 처음 접한 사람이 영화 〈부산행〉의 광팬이라면 좀비라고 볼 수도 있을 것이다. 이것은 그 사람의 '주관적 발견'이다. 반면 불룩한 배는 의학적으로 어떤 문제가 있는지, 두 팔을 벌리고 초점 없는 시선으로 어디론가 걷는 것은 무슨 이유인지 등 정보를 파악하는 것은 '객관적 발견'이다. 편견을 극복하기 위해선 '주관적 발견'과 '객관적 발견'이라는 2가지 요소를 융합한 통합적 시각을 가져야 한다.

주관적 발견

▼

객관적 발견(다른 사람의 정보나 의견 참조하기)

▼

통합적 발견(주관적 발견+객관적 발견)

다음 그림은 초현실주의 화가인 르네 마그리트Rene Magritte의 작품 〈빛의 제국The Empire of Light〉이다. 이 그림에서 독특한 점을 발견해보자.

어두운 밤, 건물 유리창과 가로등에서 노란 불빛이 새어 나온다. 연못에는 건물의 모습이 대칭적으로 비친다. 그런데 하늘을 보자. 밝은 대낮이다. 뭉게구름이 두둥실 능청스럽게 떠 있다. 푸른 하늘과 빛나는 대낮의 풍경 아래 펼쳐지는 야경이라니! 그렇다. 마그리트의 〈빛의 제국〉은 사실 현실에서 존재할 수 없는 제국이다. 마블의 영화나 상상으로만 존재하는 가상의 세계인 셈이다. 마그리트는 1948년부터 20년에 걸쳐 〈빛의 제국〉이라는 공통의 제목으로 10점 이상의 그림을 그렸고, 마지막 작품을 완성하지 못한 채 세상을 마감했다.

왜 마그리트는 현실에 존재하지 않는 상식 밖의 작품을 남겼을까? 안타깝게도 이 질문에 대한 답은 찾을 수 없다. 그는 이 그림들에 관한 보완 설명을 일절 남기지 않았다. 하지만 그가 그린 그림의 기법을 이해하면 '객관적 발견'을 할 수 있다. 마그리트가 주로 사용한 이러한 기법을 '데페이즈망Depeysement'이라고 하는데, 예를 들면 창공에 섬이 있거나 배가 하늘을 난다거나와 같이 어떤 물체를 본래 있던 곳에서 떼어내 엉뚱한 곳에 배치하는 식이다. 데페이즈망은 '낯섦', '낯선 느낌'이란 사전적 의미를 지니며, '사람을 이상한 생활 환경에 둔다'는 뜻도 포함한다. 즉, 현실적 사물들을 그 본래의 용도, 기능, 의미를 이탈시켜 그것이 놓일 수 없는 낯선 장소에 조합시킴으로써 초현실적인 환상을 창조해내는 기법이며, 초현실주의 화가들이 주로 사용했다. 특히 마그리트는 정교하고 사실적으로 그리면서 고정 관념을 깨는 독특한 배치를 즐겨 그렸다.

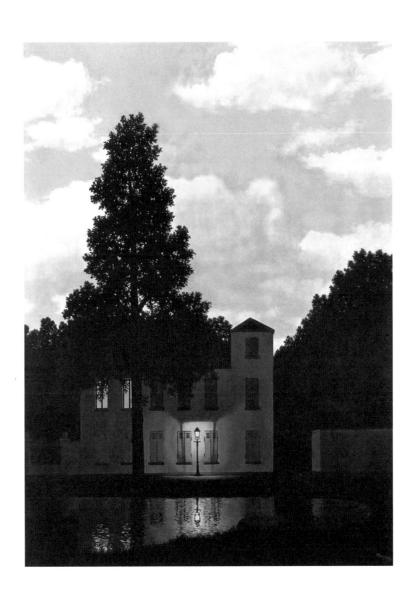

르네 마그리트, 〈빛의 제국〉
1954, 146×114㎝, 캔버스에 유채

마그리트는 낯익은 물건을 뜻하지 않은 장소에 배치함으로써 보는 이에게 심리적인 충격을 주고 무의식의 세계를 해방시키려는 의도를 전한다. 그래서일까? 그의 역설적 그림은 보는 이에게 무의식적으로 '작품 의도는 과연 무엇일까?'라는 철학적 질문을 던지게 만든다. 그의 작품은 주관적 발견에 머물지 않고 다른 사람이나 작가의 의도를 파악하기 위해 객관적 발견을 돕는 질문을 하도록 자연스레 유도한다. 타인의 주관성에도 눈감지 않는 통합적 시각을 갖도록 말이다.

05

<div align="right">

살인자의
창작법

</div>

모든 그림은 정지해 있다. 대체로 창문의 구조를 흉내낸 사각형 안에서 움직이지 않는다. 정적인 그림 한 점을 보고 다양한 해석을 낼 수 있으나 작가의 주관성, 경험, 느낌, 의도를 포착하기엔 한계가 있다. 순간을 포착하는 사진도 마찬가지다. 흔히 사진을 '결정적 순간의 예술'이라고 한다. 사진 한 장으로 세상을 바꾸는 기적이 펼쳐지기도 하기 때문이다.

〈독수리와 어린 소녀The vulture and the little girl〉는 남아프리카공화국 출신의 청년 사진가 케빈 카터Kevin Carter가 수단 내전의 고통과 참상을 상징하는 극적인 순간을 세상에 알리기 위해 찍은 사진이다. 이 사진은 미국 〈뉴욕타임스The New York Times〉에 실렸고 엄청난 반향을 일으켰다. 이듬해에 카터는 이 사진으로 남수단의 전쟁과 가난을 세계에 알리며 퓰리처상Pulitzer Prize을 수상

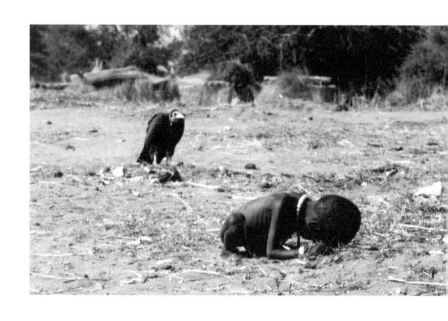

케빈 카터, 〈독수리와 어린 소녀〉
1993

했다. 하지만 기쁨도 잠시 카터는 독수리로부터 소녀를 구하지 않았다는 비난과 압박감에 시달렸고, 엎친 데 덮친 격으로 자신의 동료가 토코자 마을의 폭력 사태를 취재하다가 살해당하는 사건까지 일어났다. 괴로움을 이기지 못한 그는 결국 퓰리처상 수상 3개월 뒤인 1994년 7월 28일 친구와 가족 앞으로 편지를 남기고 33세의 젊은 나이에 목숨을 끊었다.

사실 이 사진에 얽힌 카터에 대한 몇 가지 오해가 있다. 첫째, 소녀가 죽을 때까지 독수리가 기다리고 있었다는 사실은 잘못됐다. 독수리는 살아 있는 사람을 공격하지 않는다. 둘째, 사진기자들은 사진의 주인공을 만질 수 없다. 척박한 환경으로 인해 전염병이 옮을 수 있어 내려진 취재지침이다. 마지막으로 케빈은 사진을 찍자마자 독수리를 쫓아 소녀를 보호했다.

카터의 사례에서 보듯, 사진 한 장만 보더라도 작가의 예술적 의도를 왜곡하는 것은 물론 전후 사정을 모두 담지 못하는 한계를 지니고 있다. 예를 들어 항상 고통 속에서 몸부림치던 사람이 어느 날 한 번 가볍게 미소 지은 표정으로 사진이 찍히면 그것을 본 대부분의 사람들은 그가 행복하다고 오해할 것이다. 사진은 단지 당시의 시점과 장소를 증명하고 보여줄 뿐, 그 피사체의 과거와 미래를 담지 못한다. 진실을 말하기도 하지만 때론 왜곡된 현실을 담기도 하는 이러한 사진의 한계성을 뛰어넘기 위해 새로운 길을 개척한 인물이 있다. 바로 '시퀀스 포토Sequence Photo'의 창시자인 미국 사진작가 듀안 마이클이다. 다음 듀안 마이클의 대표작인 〈기이한 사물Things Are Queer〉을 왼쪽에서 오른쪽 순으

로 감상해보라.

마이클의 작품을 보면 말풍선으로 대화를 나누는 만화와는 달리 여러 장의 사진들로 연속된 장면을 구성해 하나의 이야기를 만들어내고 있음을 알 수 있다. 기승전결의 꼴을 갖춰 이야기들이 진행된다는 점에서 '시간의 사진'이기도 하다. 새로운 실험 정신에 의해 탄생된 그의 시퀀스 포토는 이전에 관행처럼 여겨졌던 한 장 사진에서 탈피해 사진의 새로운 지평을 열었다. 마이클은 살아 있는 것이 무엇을 의미하는지에 대한 질문보다 미디어와 유명 인사에 더 집착하는 사진가들을 "살인자"라 불렀다. 더불어 "사진은 항상 도발적이어야 하고, 이미 알고 있거나 비열한 시선을 유지하기 위한 콘텐츠는 생성하지 말아야 한다"고 강조하며, 사람들에게 새로운 방식으로 보게 만들어야 한다는 자신만의 사진 철학을 내세웠다.

무엇보다 마이클의 작품은 대상을 그 자체로 파악하지 않고 우주적 전체성이라는 전제 아래 종속적인 관계로 파악해서 바라보게 만드는 특성이 있다. 이러한 관점은 어떤 대상을 단적으로 인식하기보다 뒤로 멀찍이 물러서서 전체적인 맥락 속에서 조망하게 한다. 사람들은 일반적으로 대상과 자신을 일대일의 상대적 입장, 즉 자신의 관점에서만 바라볼 때가 많다. 그러나 마이클은 이러한 인식 관계에서 벗어나 창조자의 관점에서 대상을 거시적이고 객관적인 시각으로 관찰하게끔 이끌어준다.

듀안 마이클, 〈기이한 사물〉

1973

나만의 새로움을 만들 것

"진실을 찍는다는 것은 아무것도 찍지 않는 것이다."

마이클이 한 말이다. 대부분의 사진작가는 일관된 상황만 찍는다. 그것은 외부의 대화이지 내면의 대화가 아니며, 표면적인 현재의 피사체만 찍을 수 있을 뿐 대상의 삶과 감정까지 담아낼 수 없다. 그런 의미로 사진은 불신과 오해를 불러일으키기 쉽다. 불신과 오해를 줄이기 위해선 예술의 상투성, 즉 늘 해서 습관이 되다시피 한 그 성질을 깨고 자신만의 언어를 담은 사진을 찍어내야 한다. 이탈리아 베니스에서 개최되는 국제 미술전인 베니스 비엔날레Venezia Biennale에 작품을 전시한 첫 미국 사진가이자 괴짜를 찍은 사진작가로 유명한 다이안 아버스Diane Arbus는 "한 인물의 가면을 벗기려면 최소 500번의 셔터를 눌러야 한다"고 강조한다. 피사체의 본질을 꿰뚫고 세상 뒤편의 진실을 밝혀내려는 노력이 있어야 상투성에 굴복하지 않을 수 있다는 얘기다. 그렇다고 정말로 셔터만 500번 이상 누른다고 해결될까? 다음 그림을 통해 준수해야 할 선행 요건을 알아보자.

네덜란드 황금시대의 대표 화가 렘브란트 반 레인이 그린 그룹 초상화 〈니콜라스 튈프 박사의 해부학 강의Doctor Nicolaas Tulp demonstrating the anatomy of the arm〉는 최고의 초상화가로 그의 입지를 다지게 만든 작품이다. 그림의 오른쪽에 검은색 모자를 쓰고 있는 튈프 박사가 암스테르담 외과 의사 조합에서 인체의 한 근

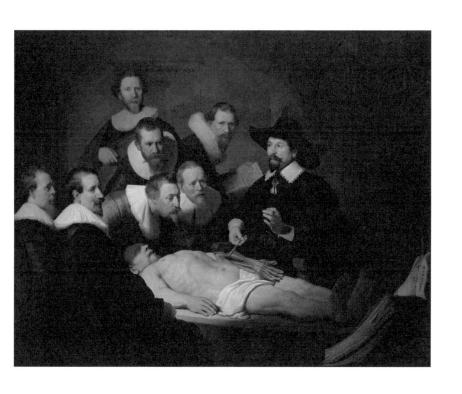

렘브란트 반 레인, 〈니콜라스 튈프 박사의 해부학 강의〉
1632, 169.5×216.5㎝, 캔버스에 유화

육을 잡으며 "이 근육이 엄지와 검지에 관여한다"는 것을 설명하고 있는 장면이다. 이 그림에는 시체를 포함해 9명의 사람이 등장한다. 그런데 자세히 보면 이상한 점이 있다. 튈프 박사의 강의를 듣는 사람들이 하나같이 다른 방향을 향해 있다는 것이다. 해부된 사람의 팔을 들여다보는 사람은 1명뿐이고, 튈프 박사의 엄지와 검지를 쳐다보는 사람은 2명에 불과하다. 해부학 강의에 참석한 명단이 적힌 종이를 들고 있는 한 사람은 음흉하게 정면의 관객을 응시하고 있다. 제일 뒷자리에 있는 사람은 기타를 치는 듯한 자세로 자신만의 세계에 취해 있다. 왼편의 두 사람은 해부에는 전혀 관심이 없는 듯 다른 곳을 쳐다보고 있다.

렘브란트는 왜 사람들의 시선을 통일하지 않은 채 그림을 그렸을까? 당시 집단 인물화는 굳은 자세로 정면을 응시하던 상투성이 일반적이었지만, 그의 작품에 등장하는 인물들은 하나같이 화가를 의식하지 않은 자유로운 모습 그대로다. 렘브란트는 자신의 관점에서 벗어나 대상에 거시적이고 객관적인 시각과 다양한 관점이 존재함을 인정하고, 그것을 과감히 캔버스에 그려 넣은 것이다. 흑백의 단순한 색조와 대비해 군상의 풍부한 표정과 다양한 시선을 담아냄으로써 흥미와 활력을 더했다. 이것이 마이클이 주장하는 내면의 대화다. 이렇게 집단 초상화의 상투성을 깬 이 그림을 계기로 26세에 불과했던 렘브란트는 본격적으로 이름을 알리게 되었다.

사람들은 대개 보고 싶은 것만 보고 듣고 싶은 것만 듣고 싶어 한다. 이를 심리학에서는 '선택적 지각오류Selective Perception'라

고 한다. 인간의 속성 중 하나로 외부 정보를 객관적으로 받아들이지 않고 자기인식이나 경험에 가까운 것이나 자기에게 유리한 정보만을 선택적으로 지각해 나타나는 현상이다. 이 현상을 뛰어넘어 상대방과 내면의 대화를 끌어내는 능력은 예술 분야뿐만 아니라 비즈니스나 협상에서도 중요한 요소로 작용한다. 서로의 상황을 이해하고 있다는 것만으로는 충분하지 않다. 상대방을 자신이 원하는 대로 끌어들이기 위해서는 상대방의 입장이 되어 그들을 객관적인 시각으로 이해하는 동시에 그들의 삶과 감정까지 파악해야 한다.

다시 마이클의 작품 〈기이한 사물〉로 돌아가보자. 영화처럼 스토리화돼 있는 그의 작품은 첫 장면과 끝 장면을 동일하게 처리함으로써 관람객에게 나선형과 같은 함정에 빠져들게 만든다. 시퀀스 포토를 통해 사람들이 새로운 방식으로 보게 만드는데, 이 과정은 꼭 '수수께끼'가 아닌 '미스터리'와 같다. 수수께끼와 미스터리의 차이점은 뭘까?

수수께끼는 나름의 질서가 있고 시작과 끝이 있다. 대체로 '얼마나 많이', '어디에서' 등을 묻는 질문처럼 분명한 답을 가지고 있다. 그래서 너도나도 자신의 정답을 주장할 수 있다. 반면 미스터리는 모호하고 딱 떨어지지 않는다. 보통 제기하는 질문은 '왜', '어째서'를 묻는 경우가 많아 분명한 답이 내릴 수가 없고, 매우 복잡하고 상호 연관된 여러 요소들에 따라 답을 변동되는 경우도 많다. 지식과 정보를 모으고 가장 중요한 요인이 무엇인지 찾아나가면서 해결책에 점점 다가갈 수는 있으나, 분명하고 딱 떨

어지는 해답이 주는 만족감을 얻기는 어렵다.

어떤 문제를 접하면 우리는 습관적으로 그것을 수수께끼로 취급하고 '정답이 무엇인가'에 대해 초점을 두려고 한다. 가정에서, 학교에서, 심지어 사회에서도 가령 "A라는 문제가 있나요? 그럼 B가 필요하겠네요!"라는 식으로 우리 삶이 어떤 프로그램을 보거나, 어떤 책을 사거나, 어떤 제품을 구입해서 해결할 수 있는 수수께끼들로 이뤄져 있는 것처럼 묘사한다. 이러한 접근 방법은 모든 질문이 정해진 답을 가지고 있다는 강력한 환상을 심어준다. 우리 인생이 그렇게 단순히 흘러가지 않는다는 것을 알면서도 말이다. 이런 점에서 마이클의 작품은 의미가 깊다. 미스터리와도 같은 정답을 찾을 수 없는 작품을 제시함으로써 관람객들에게 질문하고 또 질문하고 질문하게 만든다. 그러는 과정에서 다양한 시선이 존재함을, 내면의 대화가 가능함을 깨닫게 만든다.

마이클은 미국 펜실베니아대학교에서 역사학을 전공하고, 뉴욕파슨스대학교에서 그래픽 디자인을 공부했다. 예술에 관심은 있었지만 사진을 전문적으로 배우거나 사진가의 꿈을 키운 적도 딱히 없었다. 그런 그가 사진가로 발을 뻗게 된 계기는 우연히 떠난 여행이었다. 1958년 〈타임Time〉지에 재직할 당시 러시아 여행길에 오른 그는 가장 기본적인 상식만으로 기념사진을 찍었는데 기념사진이라고 하기에는 보통 이상의 사진으로 평가받았다. 이 시점을 계기로 마이클은 자연스레 그래픽 디자이너에서 사진가로 전업하게 되었다.[1]

그는 전통적인 사진 방법을 배우지 않았지만, 오히려 교육의 부족이 자신의 성공에 도움이 됐다고 주장한다. 학습된 게 없으니 항상 누군가와 다를 수 있는 것이다. 이것은 글로벌 프리미엄 가전기업 다이슨Dyson의 창업자인 제임스 다이슨James Dyson이 인재를 채용할 때 사용하는 방법이기도 하다. 다이슨은 석사나 박사 대신 갓 졸업한 대학생, 일명 '짧은 가방끈'을 대거 채용하는 것으로 유명하다. 다른 기업을 다닌 경력직도 환영하지 않는다. 지식이 많거나 전문 분야가 생기면 변화를 싫어하고 고정관념이나 선입견에 갇혀 시야가 좁아질 위험이 있기 때문이다. 기본적인 전문 지식만 갖추고 나머지는 현장에서 직접 일을 하면서 실험 정신을 바탕으로 경험 지식을 쌓는 것이 더욱 효과적이라는 판단에서다.

마이클 역시 짧은 가방끈에도 불구하고 실험 정신을 바탕으로 시퀀스 포토를 만들어내고, 유명 아티스트를 대상으로 한 초상 인물 사진, 페인팅 작업에 이르기까지 사진 혁신을 일궜다. 이전에 관행처럼 여겨졌던 상투성을 탈피해가며 고착된 사진 교육 방식이 사진가들의 창의성을 방해한다는 사실을 강조하면서.

"가장 용기 있는 행동은
독립적으로 생각하고 그걸 표현하는 것이다."

- 코코 샤넬
Coco Chanel

PART
02

성찰:

가장 진실된 인간의 모습

01

인간의
이중성

오른손에 책을 들고 독서에 몰두하고 있는 한 여성이 있다. 창
문 앞에 앉은 그녀의 얼굴은 빛을 받아 밝게 빛나고 복숭앗빛
의 볼이 사랑스러움을 더한다. 금발의 올림머리와 오뚝한 코, 동
그란 눈, 그리고 갸름한 얼굴에 주홍빛 입술이 매력을 발산한다.
화려한 레몬색 드레스는 가슴과 목, 그리고 머리에 두른 자주색
리본과 어울려 부드러움과 따스함을 두드러지게 한다. 등 뒤의
자홍색 쿠션은 푹신함과 부드러움, 그리고 차분함을 더해준다.
지성과 아름다움이 느껴지는 이 그림을 본 프랑스의 형제 소설
가 공쿠르 에드몽과 쥘Goncourt Edmond and Jules은 "지혜의 여신
아테나Athens와 같다"고 극찬했다.

　이 작품 〈책 읽는 소녀A Young Girl Reading〉는 사실 미완성이다.
그러나 장 오노레 프라고나르Jean-Honore Fragonard의 완벽한 표현

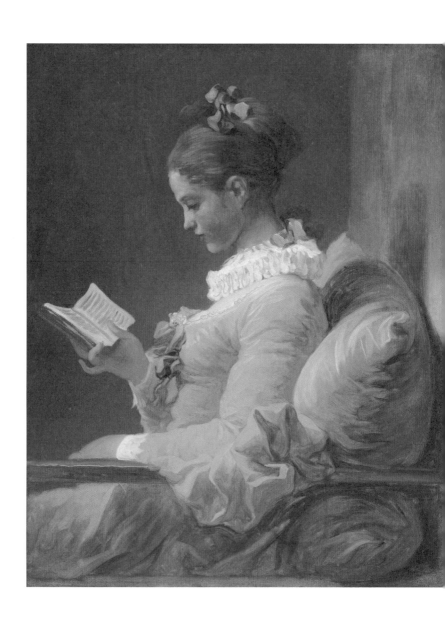

장 오노레 프라고나르, 〈책 읽는 소녀〉
1770, 81.1×64.8㎝, 캔버스에 유채

력과 화려한 색의 조화로 책 읽는 소녀에게만 집중하게 만들어 미완성으로 보이는 다른 부분에 눈이 가지 않게 한다. 어린이 팬시용이나 독서 관련 홍보물에 자주 등장하는 작품이지만 의외로 그림의 대중성에 비해 작가에 대한 관심은 낮다. 그래서일까? 다른 유명 화가와 비교하면 프라고나르의 일생에 대해서는 알려진 사실이 많지 않다.

그나마 알려진 정보는 18세기 프랑스 화가이며 18세에 프랑스 남부에서 파리로 이주했고, 그곳에서 화가 프랑수아 부셰Francois Boucher와 장 바티스트 시메옹 샤르댕Jean Baptiste Simeon Chardin, 그리고 샤를 앙드레 반 루Charles-Andre Van Loo에게서 미술을 배웠다는 것이다. 국가나 교회 같은 공적인 기관을 위한 작업을 거의 하지 않았고, 작품을 완성한 연도나 서명 같은 기본적인 정보조차 빠뜨린 경우가 많아 몇 작품들은 진위 논란을 일으키기도 했다. 1752년, 프랑스 왕립 아카데미의 로마상Grand Prix de Rome을 받아 이탈리아 거장들을 연구할 수 있는 기회를 얻었고, 풍속화의 배경으로 이탈리아 풍경을 자주 그렸다. 말년에는 네덜란드 전역을 여행했고, 플랑드르 미술과 네덜란드 미술에서 많은 영감을 받았다. 아카데미 프랑세즈 회원으로도 활동했으며, 로코코 운동의 핵심적인 인물로 세상에 알려지게 되었다. 이렇게 다양한 활동을 했음에도 불구하고 그는 오랫동안 대중에게서 잊혔다가 오늘날 중요한 화가로 재평가받고 있다. 이유가 무엇일까?

근대 기술의 발전으로 〈책 읽는 소녀〉를 어떤 방식으로 그렸

는지 엑스레이로 투사해서 보니 충격적인 반전이 드러났다. 원본의 밑그림이 있었는데, 그 그림은 책을 보고 있는 모습이 아닌 45도로 정면을 보고 있는 초상화였다. 신기하게도 소녀의 아름다움이나 고상함은 온데간데없이 마치 우리를 비웃고 있는 듯한 모습이 그려져 있었다. 화가는 어떤 의도로 이 작품을 그린 것일까? 서로 다른 인간들이 모여 살아가다 보면 인간의 이중성을 종종 목격하곤 한다. 도화지같이 하얀 순수한 인격만 드러내고 치부는 가면을 쓴 채 숨겨버린다. 프라고나르는 〈책 읽는 소녀〉를 통해 이런 인간의 이중적이고 가식적인 특성을 의도적으로 고발하려고 했던 건 아니었을까?

프라고나르의 대표작 〈그네The Swing〉를 보면 그의 의도를 다분히 읽을 수 있다. 그는 〈책 읽는 소녀〉와 같이 〈그네〉에도 반전을 숨겼다. 이 그림은 프랑스 교회 재무장관인 생 줄리앙Saint-Julien 남작의 주문으로 그려졌다. 남작의 주문은 다음과 같이 구체적이었다.

그네를 타는 여자를 그릴 것. 주교가 그네를 밀고, 그림 속에 내 모습을 넣되 내 얼굴이 그네를 타고 있는 여자의 다리와 같은 높이에 오게 할 것. 필요하다면 더 바짝 붙여도 상관없음.[5]

프라고나르는 남작의 주문에 한발 더 나아가 관능미를 한층 더했다. 중앙에서 그네를 타는 여성은 남작의 애인이며, 그네를 타고 있는 그녀의 치마 속을 바라보는 사람은 줄리앙 남작이다.

〈책 읽는 소녀〉를 엑스레이로 투사해본 밑그림

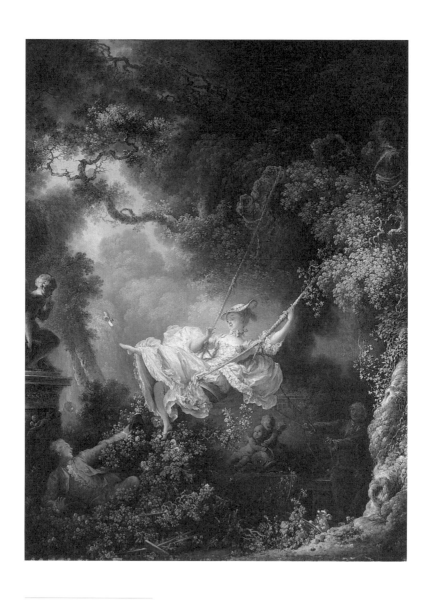

장 오노레 프라고나르, 〈그네〉

1767, 83×66㎝, 캔버스에 유채

그네를 미는 늙은 남자는 주교가 아니라 그녀의 아버지다. 그녀의 발에서 벗겨져 날아오르는 구두는 그녀의 성적 해방을, 앞으로 내민 남작의 팔은 남근을 상징한다. 사랑의 여신 아프로디테Aphrodite를 수행하는 아기 정령 푸토Putto는 그네 타는 여인을 넋을 잃고 바라보고 있고, 왼쪽에 위치한 에로스Eros는 외도의 비밀을 지켜주려는 듯 손가락으로 입을 가리고 있다.

관능미와 경쾌함까지 갖춘 이 그림은 루이 15세와 그의 정부잔 앙투아네트 푸아송Jeanne-Antointte Poisson 부인, 귀족층을 단숨에 매료시켰다. 특히 〈그네〉는 판화로까지 제작돼 귀족 계급의 타락한 연애관, 퇴폐적이고 경박한 귀족층의 세계관을 세간에 알리는 계기가 되었다. 하지만 그의 인기는 금세 식었다. 로코코 회화로의 전향을 선택한 후 그의 그림은 프랑스 혁명을 거치면서 시대에 뒤떨어진 저급한 미술로 취급받기 시작했다. 후원자들이 사라지자 그는 가난에 시달리다 비참하게 생을 마감했고, 그의 이름도 역사 속으로 사라졌다. 부도덕한 권력자의 취향에 재능을 바쳤던 프라고나르의 최후는 어쩌면 예고됐던 결과가 아니었을까?

예술과 예술적 인생

프라고나르의 격정적 작품관과 현실의 삶은 다분히 이중적이다. 현실이 이성을 지배함으로써 진실을 외치지만 인격은 철저

하게 가면에 쓴 채 숨겨버렸다. 입체파를 대표하는 천재 화가 파블로 피카소Pablo Picasso도 예외는 아니었다. 그는 숱한 여자들을 사랑했으나 철저하게 자기중심적이었다. 자신이 불행할 때는 여인들에게 위안을 얻었지만 정작 여인들이 불행해졌을 때는 사려 깊은 위안을 주지 않았다. 즉, 여인들은 단지 그의 욕정, 위안, 고독을 채워주는 존재에 불과했던 것이다. 그에게 사랑이란 욕정과 소유와 쾌락의 의미일 뿐, 희생이나 헌신의 의미는 아니었다.

평범한 삶을 사는 일반 사람들에게도 이중성이 어렵지 않게 목격된다. 2017년 칸 영화제에서 황금종려상을 받은 영화 〈더 스퀘어The Square〉는 '지성'을 대표하는 미술관에서 사람들이 얼마나 가면을 쓰고 우아한 척을 하는지를 비판적 시각으로 다루고 있다. 이 영화에서 가장 파격적인 장면은 올레그 고로진Oleg Rogozjin이라는 극 중 한 남성 예술가가 펼치는 퍼포먼스다.

이 퍼포먼스는 미술관의 이사진과 후원자들을 초청한 격조 높은 만찬 자리에서 인간의 정체성과 근원적 공포심에 관한 이슈를 제기하기 위해 기획됐다. 그는 사냥감을 찾는 야생 동물을 연기하며 만찬장을 돌아다닌다. 고고한 이사진들의 심기를 건드리다 못해 몸에 직접 손을 대기도 하고, 급기야는 귀부인의 머리채를 잡아 바닥에 내던지고 겁탈을 시도하기까지 한다. 이 퍼포먼스를 마냥 재밌고 흥미롭게 즐기던 만찬 참석자들은 점차 충격과 공포를 느낀다. 도와달라는 귀부인의 비명에도 사람들은 미동도 없이 바라본다. 어떤 남자가 자리를 박차고 일어나 여자를 올레그에게서 떼어내려고 하자 그제야 사람들이 올레그를 말

린다. 현실적이다 못해 섬뜩한 이 퍼포먼스는 인간의 이중성을
성찰하게 만든다.

영화 속 가로세로 4미터의 정사각형인 더 스퀘어 안에서는 '신
뢰와 배려를 가져야 하고, 모든 사람은 동등한 권리와 의무를 지
니고 있어야 한다'는 원칙이 있다. 이 원칙이 무너진 자리를 대체
하는 것은 결국 미술관 담벼락 밖의 현실의 세계다. 프라고나르
도, 피카소도, 현실을 사는 우리에게도 예술은 있어도 예술적인
인생은 없다.

02

내면에 숨은
진정한 가치

판타지 세계의 왕위 쟁탈전을 그린 미국 드라마 〈왕좌의 게임 Game Of Thrones〉에서 난쟁이 티리온 라니스터Tyrion Lannister라는 인물은 비중 있게 다뤄진다. 탐욕과 삐뚤어진 욕망으로 뒤범벅 되다 못해 악의 축으로 종횡무진인 라니스터 가문에서 티리온 은 그중 가장 온전한 정신을 가진 인물로 등장한다. 난쟁이로 태 어난 그는 육체적 열등감을 겪기도 했으나 냉철함과 이성을 잃 지 않았다. 때로는 너무 인간적이고 낭만적이어서 결코 미워할 수 없는 캐릭터다. 그런데 판타지가 아닌 현실에서도 티리온 같 은 인물이 있다. 바로 앙리 드 툴루즈 로트레크Henri de Toulouse-Lautrec다. 티리온과 화가 로트레크, 그들에게는 공통점이 있다. 정답은 이 주제의 마지막에 소개하도록 하겠다.

먼저 앙리 드 툴루즈 로트레크가 어떤 인물인지 살펴보자. 그

의 긴 이름은 유서 깊은 백
작 집안의 자제임을 의미
한다. 그는 부모로부터 재산
과 예술적 안목을 물려받았
지만 안타깝게도 '농축이골
증'이라는 유전질환까지 물
려받았다. 일명 '난쟁이'라
는 유전병이다. 거기다 엎
친 데 덮친 격으로 10대 중
반에 두 차례 낙상을 당하
면서 양쪽 허벅지 뼈가 차
례로 골절됐고 이후로 성장
이 거의 멈춰버렸다. 평범하

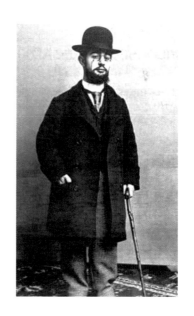

앙리 드 툴루즈 로트레크

지 않은 외모로 인해 승마나 사냥 같은 당시 귀족의 취미를 즐기
기는커녕 공교육조차 일찌감치 접어야 했다. 앞으로 어떻게 살아
야 할지 고민한 끝에 그는 교양의 일부이자 치료의 일환으로 미
술을 시작했고, 스스로에 대한 모멸감과 억눌린 욕망을 그림으
로 승화하며 세상과 소통을 시도했다.

1896년, 로트레크는 채색 석판화 연작 〈그녀들Elles〉을 내놓
았다. 다음 그림은 그 연작 중 하나인 〈몰랭 가의 응접실In Salon
of Rue des Moulins〉이다. 목욕물을 받아놓고 쓸쓸히 손거울을 들
여다보고, 말쑥한 남성 고객의 눈길을 받으며 코르셋을 조이고,
스타킹에 구두만 걸친 채 침대에 널브러진 여성을 사실적으로

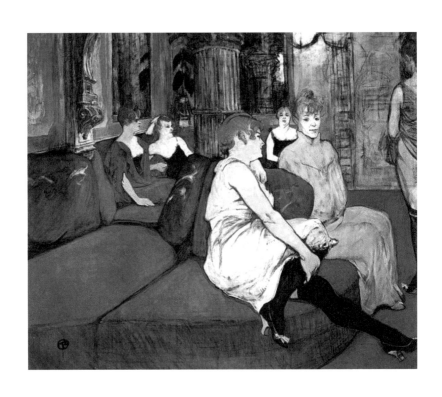

앙리 드 툴르즈 로트레크, 〈물랭 가의 응접실〉
1894, 111.5×132.5cm, 캔버스에 검은 분필과 유채

묘사한 로트레크의 관점은 그 시절 사회 통념상 완전히 벗어난 것이었다. 남성 중심 사회의 오랜 관행에 따라 남성은 행동하는 주체로 세상을 지배하는 대상이었다면, 여성은 남성의 잣대에 끼워 맞춰야 할 대상에 불과했기 때문이다. 이 때문에 귀족 출신이었지만 난쟁이에 문란한 그림만 그린다는 이유로 가문에서 쫓겨나다시피 한 로트레크는 '귀족 문화와 부르주아 문화에 반기를 든 반역자'로 등극했고, 창녀들과 어울리며 몽마르트를 배회했다.

로트레크가 진짜 전하고자 했던 것은 무엇이었을까? 그는 사창가의 여인들을 담은 그림을 통해 진실을 포착하고자 했다. 진실을 찾기 위해 현실을 뒤집거나 존재하지 않는 무언가를 묘사하기 위해 애쓰지도 않았다. 진정한 화가답게 사실을 추구했고 편견이나 생각을 왜곡하는 가공과 환상을 경멸했다. 다음 그림을 보자.

〈관중에게 인사하는 이베트 길베르Yvette Guilbert salue le public〉는 19세기 말 파리 몽마르트의 화려한 유흥가를 지배하던 전설적인 가수인 이베트 길베르Yvette Guilbert를 그린 작품이다. 초록색 드레스를 입고 목이 긴 검은 장갑을 낀 길베르가 무대 밖으로 몸을 반쯤 내놓은 채 인사를 하고 있다. 그녀는 늘 꼿꼿이 선 채로 검은 장갑을 낀 두 팔만 춤추듯 움직이며 노래했다. 그녀가 직접 작사한 노래들은 하나같이 비극적이다. 빈민가 출신으로 생계를 위해 노래를 불러야 했던 그녀의 슬프지만 웃음이 나고 처절하면서도 감상적인 사연이 가사 속에 담겨 있기 때문이다. 그

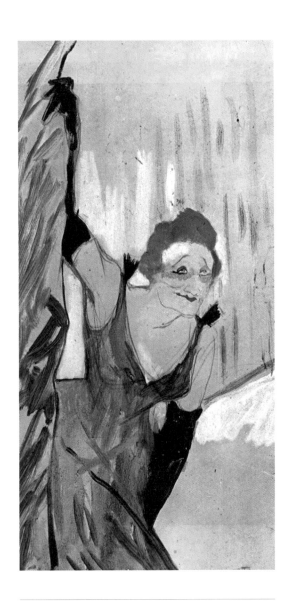

앙리 드 툴루즈 로트레크, 〈관중에게 인사하는 이베트 길베르〉
1894, 48×28cm, 카드보드지에 과슈

녀는 실연의 아픔과 배신의 고통, 가난 때문에 겪어야 하는 온갖 고난을 노골적인 언어로 거침없이 쏟아냈다.

작품을 자세히 보면, 길베르의 얼굴이 어쩐지 조금 이상하게 보이지 않는가? 가면을 쓴 듯한 얼굴처럼 보이기도 한다. 로트레크는 길베르의 절친한 친구였지만 단 한 번도 그녀를 예쁘게 그려주지 않았다. "왜 환락가의 여자들만 그리느냐"는 질문에 그는 "모델은 언제나 박제된 포즈를 취하는데, 이 여자들은 정말 살아 있어"라고 대답한 적이 있다. 유서 깊은 귀족 가문에서 태어났지만 파리의 유흥가를 전전해야 했던 로트레크의 눈에는 화려한 조명 아래에서 가벼운 음색으로 노래하는 길베르의 우울하고 초췌한 진실의 내면이 보였던 것이다. 피카소가 〈아비뇽의 여인들 The Young Ladies of Avignon〉이라는 작품에서 사창가의 일하는 처녀들을 사실적인 모습과 단절시킨 형태로 그린 것과 같은 맥락이다.

다음 그림 속에 인물은 누구로 보이는가? 바로 빈센트 반 고흐다. 이 둘은 1886년 4월에 처음 만났고, 이듬해에는 로트레크가 고흐의 초상화를 그렸다. 왠지 일반적인 초상화나 그의 다른 작품들과는 좀 다른 것 같지 않은가? 로트레크는 이 그림에서 고흐라는 화가의 모습을 그저 사진처럼 보여주려고 한 게 아니라, 마치 대상의 마음을 꿰뚫어보듯이 인간 고흐의 분위기와 내면세계를 정확하게 드러내고 싶어 했다.

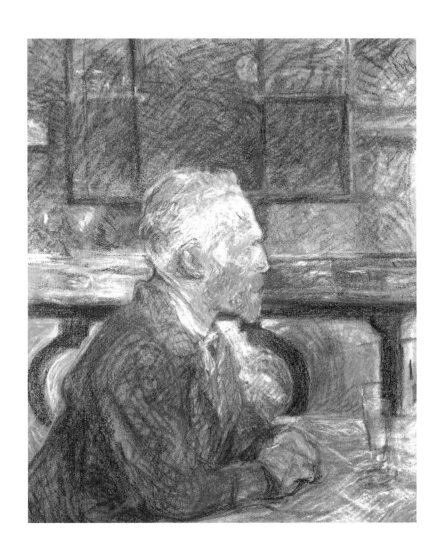

앙리 드 툴루즈 로트레크, 〈고흐의 초상화〉

1887, 54×45cm, 카드보드지에 파스텔

정확히 알고 들여다보기

내면의 진실을 지향하는 로트레크의 태도는 리더들에게 가장 필요한 역량이다. 2003년, 아메리칸 항공American Airlines의 CEO 인 도널드 카티Donald Carty가 파산의 위기에서 겨우 벗어난 회사 를 회생시키기 위해 노조와 임금 협상을 하고 있을 때였다. 협상 결과 노조의 임금과 수당을 연 19억 달러 삭감하는 것으로 결 론이 났는데, 그 협상을 진행하는 중에 그는 경영진 6명에게 거 액의 보너스를 지급한다는 계획을 세우고 있었다. 그뿐만 아니라 회사가 파산하더라도 최고 경영진 45명에게 연금이 지급될 수 있도록 특별 신탁 기금까지 만들었다. 이러한 사실이 드러나면서 노조는 경악하고 말았다.

이후 새롭게 CEO로 부임받은 제라드 아피Gerard Arpey는 카티 가 만들어놓은 엄청난 상속세에 직면했고, 문제 해결을 위해 왜 곡된 욕심과 편견을 걷어내고 진실을 추구하고자 했다. 모든 정 보는 투명하게 밝히고 개방적인 환경을 조성했다. 아울러 그에게 제시한 연봉 인상도 거부했다. 아피는 어려울수록 오히려 진실해 지려는 노력을 한 것이다. 《중용》에 "은밀하게 숨겨져 있는 것이 가장 잘 보이며, 미세하고 희미한 것이 가장 잘 드러난다"는 말이 있다. 아피는 이러한 의미를 제대로 알고 실천한 사람이었다. 아 피와 더불어 화가 로트레크가 그랬듯, 내면의 진실을 추구하는 것은 타인의 시선과는 상관없이 항상 광명정대한 삶의 태도를 가지며, 무엇보다 상대방의 인격을 존중한다는 의미를 내포한다.

안타깝게도 로트레크는 37세가 채 못 되는 나이에 생을 마감했다. 짧은 생애에도 불구하고 그는 캔버스화 737점, 수채화 275점, 판화와 포스터 369점, 드로잉 4,784점을 남겼다. 남이 보는 세상이 아닌 자신의 내면세계를 정확히 이해하고 이를 보여주고자 실천했기 때문에 가능한 일이었다. 이것이 〈왕좌의 게임〉에 등장한 티리온과 화가 로트레크의 공통점이다.

철학자 니체는 "신은 인간을 죽였다"라고 말했다. 사람들은 세속화의 물결에 흘러가며 권력과 물질적인 가치만을 부여잡고 있다. 특히 4차 산업 혁명의 시대가 되면서 남을 따라 하기에도 어려운 상황이 됐다. 4차 산업 혁명의 기반인 인공 지능 기술이 아무리 발전했다 하더라도 인공 지능으로 파생된 정보와 데이터는 결국 10년 후, 20년 후면 무용지물이 되고 만다. 남이 한 것을 엿보고 따라 하며 물질적 가치에만 집중하기 급급하지 말고 자기 자신부터 들여다보자. 나만의 가치는 자신의 내면적 성찰을 통해서만 나올 수 있다. 그것이 진짜고 새로운 것이다.

03

행복한 삶에
대하여

평생을 불행과 가난 속에서 살다가 죽어서야 인정받았던 비극의 아이콘 빈센트 반 고흐. 그는 27세에 화가가 되어야겠다고 결심하고 10년 동안 외롭게 그림을 그렸다. "언젠가 내 그림이 물감보다 비싸게 팔릴 날이 올 것이다"라고 말하곤 했지만 살아생전에 경험하지는 못했다. 그런데 만약 고흐의 소망대로 생전에 그의 그림이 제값을 받고 팔렸다면 더욱 행복한 삶을 살았을까?

이 질문에 대한 답을 주는 화가가 있다. 20세기 현대 미술의 표현주의자로 불리는 카임 수틴Chaim Soutine이다. 수틴은 1893년 러시아 민스크 근교의 유대인촌 스밀로비치에서 가난한 재봉사의 11형제 중 10번째 아이로 태어났다. 수틴이 프랑스인이라고 알고 있는 사람들도 있겠지만, 사실 그는 19세가 되던 해 파리로 떠나기 전까지 러시아에서 살았던 유대인계 러시아인이다. 우상

숭배를 금하는 유대교의 전통적 계율 때문에 러시아나 동구 유대인 사회에서는 오랫동안 화가나 조각가가 나오기 힘들었다. 수틴도 예외는 아니었다.

가난한 유대인 구두장이인 수틴의 아버지는 예술을 전혀 이해하지 못했다. '영혼이 있는 생물을 그리면 안 된다'는 유대교의 엄격한 규칙을 이유 삼아 "유대인은 그림 따위를 그려서는 안 된다"고 화를 내며 매질을 했다. 돈이 없어 집 안의 식기를 몰래 팔아 그림 도구를 샀다가 어두운 광에 갇히기도 했다. 그가 미술학교 입학금을 마련한 사연도 궁색하기는 마찬가지다. 하루는 마을의 장로(유대인 랍비)를 모델로 그림을 그렸다가 장로의 자식들에게 심하게 맞아 큰 상처를 입었는데, 이때 보상금으로 25루블을 받았다. 이 돈 덕분에 리투아니아 빌뉴스의 미술학교로 갈 수 있게 된 것이다. 사실 입학시험에서 한 차례 떨어졌었는데, 그 자리에서 무릎을 꿇고 눈물로 호소한 끝에 재시험 기회를 얻어 겨우 입학할 수 있었다. 2년 후 미술학교를 졸업하고 큰 꿈을 안은 채 프랑스 파리로 거주지를 옮겼다.

극도의 가난 속에서 살았던 수틴은 파리에서도 굶주림과 추위를 겪으며 부랑 생활을 이어갔다. 그가 거처로 삼은 곳은 몽파르나스의 집단 아틀리에인 라 뤼세La Ruche, 일명 '벌집'이라는 뜻였다. 140개 작은 아틀리에형 방으로 쪼개어진 그곳은 점심 두 끼 비용에 해당하는 저렴한 월세로 가난한 화가들을 수용했는데, 마르크 샤갈Marc Chagall, 아메데오 모딜리아니Amedeo Modigliani, 피카소 등 당시 무명이었던 화가들이 그곳에서 지내고

있었다. 수틴도 다행히 이곳에서 생활을 하긴 했지만 그림이 팔리지 않아 끼니를 때우기도 어려운 상황이었다. 몸까지 약해 막일조차 제대로 할 수 없어 이웃 화가들이 조금씩 나눠 주는 음식들에 겨우 기대어 살았다. 그래서 이 시기에 주로 그렸던 정물화의 모델은 이때 얻은 파, 청어 같은 음식들이었다. 한번은 친구 화가들이 그의 방에 방문했다가 기겁을 하기도 했다. 그가 옷을 벗고 그림을 그리고 있었기 때문이다. 알고 보니 새 옷을 구할 돈이 없어 그나마 가지고 있는 옷도 닳지 않도록 그림을 그릴 때 항상 옷을 벗어둔 것이다. 이뿐만이 아니다. 이웃 화가들은 수틴의 방에서 나는 썩은 악취에 시달려야 했는데, 그 이유가 벌집 근처에 있는 도축장에서 죽은 소의 몸통을 구해와 매달아놓고 썩어서 벌레가 나올 때까지 그것을 보면서 그림을 그리고 또 그렸기 때문이다.

당시 루브르박물관의 최고 큐레이터였던 르네 위그Rene Huyghe는 동물 사체를 대상으로 한 수틴의 작품을 보고 "프랑스 회화의 위대한 전통을 깨뜨렸으며, 그의 그림에 뱀파이어의 피가 묻어난다"라고 혹평을 했다. 평론가들도 수틴의 예술성을 우습게 봤을 뿐만 아니라 더럽고 지저분해서 위생 상태가 안 좋다는 인종 차별성 발언으로 조롱하고 업신여기며, 그가 프랑스 문화를 물 흐리고 있다고 공격했다. 이런 혹평을 견디면서까지 수틴이 그림을 그린 이유는 무엇이었을까? 그는 세상의 아름다움을 그리는 것보다 존재하는 대상의 더 깊은 리듬, 촉각, 시각적 속성, 그리고 자신의 감정적 반응과 정서를 전달하고 싶어 했다. 그

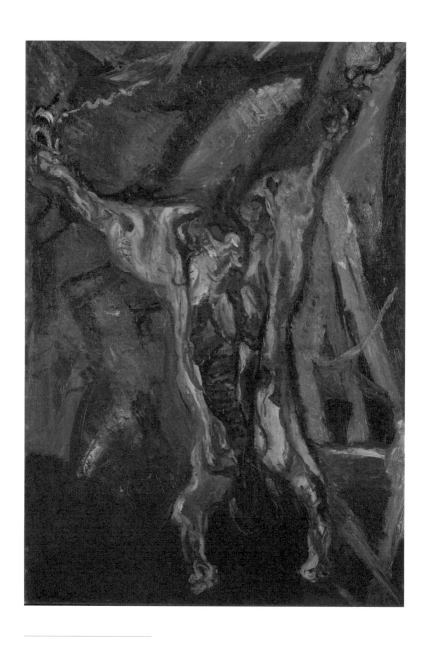

카임 수틴, 〈도살된 소〉
1925, 129.8×75㎝, 캔버스 유채

래서 그는 파리가 달라붙어 소고기의 일부가 바짝 마르면 도축장에서 피를 사서 소고기에 바르고 그림을 그렸다. 그렇게 그는 〈도살된 소Carcass of Beef〉를 10개의 연작으로 남겼다.

수틴은 이 작품을 통해 현대 미술에서 추함도 아름다움이 될 수 있다는 새로운 기준을 제시하며, 동시에 선과 색채, 형태와 질감을 통해서도 분위기와 개념을 전달할 수 있음을 알렸다. 이러한 작업 방식을 고수하며 계속해서 도살당한 동물을 다양한 양상으로 표현했다. 그가 제작한 〈매달린 칠면조Hanging Turkey〉와 〈껍질이 벗겨진 토끼The Flayed Rabbit〉는 끔찍하고 혐오스럽지만 동시에 섬세한 붓 터치와 감각적인 색채 때문에 아름다움이 함께 공존하는 기이한 작품이다. 이와 같은 유형의 작품들은 유년기에 수틴이 겪었던 가난과 외국인으로서 느꼈던 두려움뿐 아니라 비인간적인 동시대의 상황이 반영됐다고 볼 수 있다.

가난에서 벗어나더라도

수틴의 인생과 작품 세계는 고흐와 매우 유사한 부분이 많다. 먼저 고흐와 수틴의 자화상을 비교해보자. 고갱과의 갈등으로 귀를 자른 36세의 고흐와 지독한 가난에 찌든 25세의 수틴의 모습은 흡사 형제같이 비슷해 보인다. 수틴은 고흐보다 훨씬 가난한 집에서 태어나 힘들게 성장했다. 고흐가 네덜란드에서 프랑스로 왔듯이 수틴 역시 러시아에서 프랑스로 갔고, 그곳에서도

고흐보다 훨씬 힘든 조건에서 그림을 그렸다.

수틴의 독특한 예술 세계를 인정한 이웃 화가 중 한 명이 바로 이탈리아의 유대계 출신인 아메데오 모딜리아니다. 수틴보다 10세 정도 많은 모딜리아니는 수틴과 그의 작품에 매료돼 둘도 없는 친구이자 지원군이 됐다. 매일 1프랑씩 적은 금액이지만 금전적 지원을 했을 뿐만 아니라 미국인 부호이자 미술수집가인 앨러트 번즈Albert Barnes를 만나게 해주기도 했다. 번즈는 무려 2만 프랑에 수틴의 그림을 전매했으며, 고흐와는 달리 수틴이 생전에 전 세계에 명성을 떨칠 수 있도록 길을 열어줬다. 오랜 시간 그를 괴롭혀온 가난에서 드디어 벗어난 이후의 삶은 어땠을까? 고흐의 삶을 두고 던졌던 첫 질문처럼 그는 과연 행복했을까?

일단 수틴의 외적 변화는 전혀 없었다. 화실이 딸린 저택을 구입했지만 쪽방촌에서 월세를 내지 못해 이리저리 옮겨 다녔던 버릇 때문인지 어느 한 곳에 오래 머물지 못하고 계속해서 옮겨 다녔다. 방 5개짜리 저택에서도 그는 방 하나만, 그것도 한구석만 사용했는데, 항상 여행용 트렁크 하나를 열어 제쳐놓은 채 바닥에 어지럽게 깔린 시트 위에서 생활했다. 그의 명성이 점점 높아져만 갈수록 우울증은 심해졌고, 이를 극복하기 위해 술을 마시기 시작했다. 자신의 재산이 줄어들까 봐 탐욕스러울 정도로 신경을 썼고, 은행을 믿지 않아 항상 돈을 몸에 지니고 다녔다. 만성 위염으로 고생할 때도 의사의 진찰을 받지 않으려 했고, 발작이 일어나면 고작 광천수를 데워 마실 뿐이었다. 자신의 작품에 대한 집착도 날로 병적으로 바뀌면서 팔았던 작품을 되사서

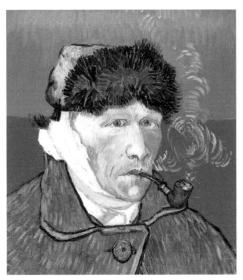

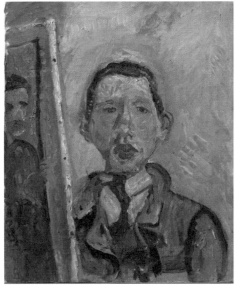

(위) **빈센트 반 고흐**, 〈파이프를 물고 귀에 붕대를 한 자화상〉, 1889, 51×45㎝, 캔버스에 유채
(아래) **카임 수틴**, 〈자화상〉, 1918, 54.6×45.7㎝, 캔버스에 유채

찢어버리기까지 했다. 가난했던 시절 오랜 굶주림으로 만성화된 위궤양도 점점 더 심해졌다. 1943년 시체처럼 관 속에 넣어진 채로 파리로 몰래 들어와 수술을 받았으나 결국 복막염으로 사망했다. 그의 나이 50세였다.

지긋지긋했던 가난에서 벗어나 부와 명예까지 모두 거머쥐었지만 수틴은 행복을 누리지 못했다. 평생 가난한 화가의 굴레를 벗어나지 못하면서도 그림에만 미친 듯이 매달렸던 고흐에 대해 어떤 평론가는 이렇게 말했다.

"그는 거인의 영혼을 가지고 있었지만 신경 줄기가 너무나 가느다래서 이를 감당하지 못하고 터져 죽어버릴 수밖에 없었다. 그나마 캔버스 위에서의 뭉툭한 붓 터치가 신경 줄기를 대신해 주는 동안에만 겨우 연명했다."

수틴도 고흐처럼 그림으로 분출해야만 하는 영혼을 가지고 있었다. 수틴이 1921년에 그린 〈청어가 있는 정물화Still Life with Fish〉의 일화를 들으면 그의 내면을 이해할 수 있다. 어느 날 우연히 쪽방촌 옆집 화가가 이 그림을 그리는 수틴의 모습을 보고 할 말을 잃었다. 며칠을 굶고 자신에게 구걸하다시피 겨우 얻은 청어를 테이블 위에 놓고 그림이 완성될 때까지 배고픔을 참고 침을 질질 흘리며 작업을 열중하고 있었다고 한다. 배고픔이라는 고통과 투쟁을 즐기기라도 하듯 말이다.

자신의 내면적 감정에 극단적으로 충실했던 수틴은 인류에

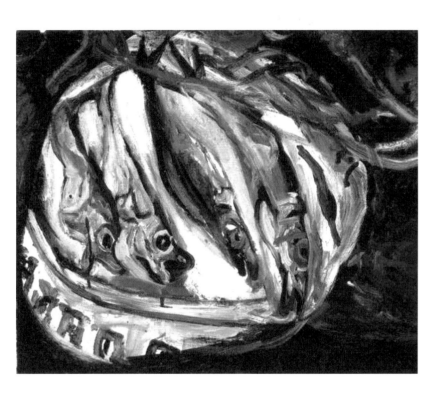

카임 수틴, 〈청어가 있는 정물화〉

1921, 38.1×46cm, 캔버스에 유채

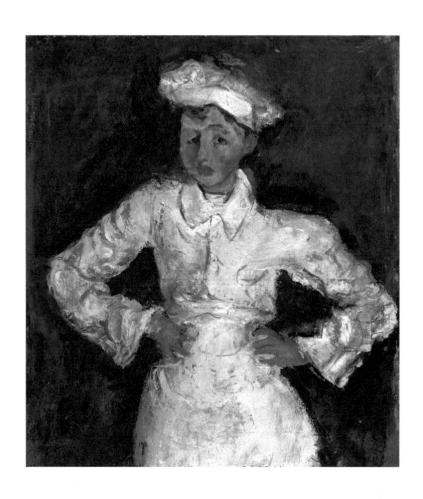

카임 수틴, 〈어린 제과사〉
1927, 76.5×68.9㎝, 캔버스에 유채

게 예술을 통한 치유의 감동을 남겼다. 2013년 5월 그의 작품 〈어린 제과사The Little Pastry Cook〉는 뉴욕 크리스티 경매에서 무려 1,800만 달러에 낙찰됐다. 1977년에는 작품값이 18만 달러에 불과했으나 36년 만에 100배 상승한 것이다. 그의 그림들의 가격은 해마다 치솟고 있다. 1990년부터 2008년까지 471개 작품이 팔렸는데, 평균 가격대가 430만 달러로 같은 러시아인이자 대중에게 더 잘 알려진 샤갈보다 높은 수준이다. 그뿐만 아니라 '뱀파이어의 피가 묻어난다'는 그의 작품 덕분에 현대 미술의 악동으로 불리는 데미안 허스트Damien Hirst가 탄생될 수 있었다. 허스트 역시 "수틴이 없었다면 허스트도 없다"고 말했다.

되는 것과 사는 것

수틴의 삶이 행복과 불행 중 어느 쪽에 가깝다고 생각하는가? 찢어지는 가난과 배고픔과 투쟁하고 아버지와 사회적 환경 속에서 탄압을 받았다고 해서 그의 삶이 과연 불행하다고 단정 지을 수 있을까? 행복을 좇는 사람들의 공통적인 특징은 돈과 명예, 권력, 학력, 지능 등의 범주 안에 정답이 있다고 믿는다는 것이다.

행복은 마음의 상태다. 돈과 명예, 권력, 어느 것으로도 행복을 붙잡을 순 없다. 수틴 역시 자신의 재산이 줄어들까 봐 탐욕스러울 정도로 돈에 집착했고 항상 돈을 몸에 지니고 다녀야 했

던 것처럼, 외부에서 행복을 찾는 것은 마치 올가미로 구름을 잡으려고 하는 것과 같아서 의식이 외부로 집중되면 마음이 금세 불안정해진다. 일시적인 힘과 돈은 일단 얻고 나면 오히려 우리 안의 행복이 희미해진다.

내 주머니에 돈이 들어오는 것을 'become(~이 되는 것, 일시적인 힘)', 돈을 지키고 쓰는 것을 'being(~으로 사는 것, 지속성)'이라고 표현한다. 대통령이 되는 것become과 대통령으로 하루하루를 살아가는 것being은 매우 다른 얘기다. 하지만 우리는 돈이 들어오고 대통령이 되는 것에만 주목했지, 돈을 어떻게 쓰고 대통령으로서 어떻게 살아가야 하는지는 깊이 생각하지 않는다. 수틴은 순간의 'become'에 현혹되기도 했지만, 평생 'being'의 삶을 살았다. 청어를 테이블 위에 놓고 그림이 완성될 때까지 며칠을 굶어가며 작업하는 것은 배고픔의 고통이 아니라 행복을 추구하는 마음의 상태다.

반면 우리 현실은 어떠한가? 4차 산업 혁명과 코로나19로 인한 팬데믹Pandemic에 직면하면서 미래를 과도하게 염려하고 두려워하고 있다. 고등학생은 오직 좋은 대학을 가기 위해, 대학생은 좋은 대기업에 취업하기 위해, 중년은 노후 준비보다 자식의 성공을 위해 산다. 한 언론 조사에 의하면 "내 인생의 가장 중요한 목표는 물질적 풍요인가?"라는 질문에 "그렇다"라고 응답한 비율이 가장 높은 나라가 한국이라고 한다. 많은 사람이 물질적으로 더 가지고, 미래에 무엇이 되기become 위해 전력 질주하고, 삶을 즐기지being 못하고 있다는 의미다.

초등학교 2학년인 내 아들이 한숨 쉬며 이렇게 말했다. "그래도 유치원, 아니 어린이집 다닐 때가 좋았어(유아로 사는 것)"라고. 그렇다. 진짜 행복은 수틴과 고흐의 마음 상태인 'being' 그 자체에 있다.

04 존재의
아름다움

인류가 존재하면서부터 인간의 외모 기준은 그 나라의 역사와 문화에 따라 지속적으로 변해왔다. 2차 세계 대전 중에는 군수용품에 나일론이 많이 사용되면서 여성용 팬티스타킹을 만들 나일론이 부족했다. 당시에는 스타킹을 신은 다리가 아름답게 여겨져서 스타킹을 신은 것처럼 보이기 위해 다리에 페인트를 칠하는 여성들이 많았다. 이런 흐름에 맞춰 페인트 회사는 스타킹과 가까운 색의 제품을 출시하기도 했다. 17~19세기 일본 여성들은 결혼 후 치아를 영구적으로 검게 칠했는데, 그 이유가 치아를 검게 만드는 것이 아름다움과 결혼 후 헌신의 상징으로 여겨졌기 때문이다. 우리나라에서도 미의 기준을 뚜렷하게 보여준 그림이 있다. 조선 말기의 화가 채용신이 그린 〈팔도미인도〉를 보면 서울, 평양, 경남, 진주, 전남 장성, 강원 강릉, 충북 청주, 전북 고창

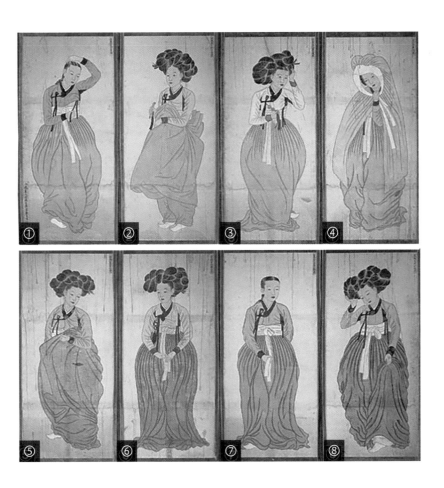

채용신, 〈팔도미인도〉
20세기 초반, 각 130.1×59.5㎝, 면본에 수묵 채색

등 8개 지역 미인상이 사실적으로 그려져 있다.

① 강릉 미인 일국은 이마가 높고 넓어 서글서글한 인상이고, ② 평양 미인 계월향은 턱이 뾰족하고 광대뼈가 도드라지는 전형적인 미인의 모습이다. ③ 함경 미인 취련은 입술과 눈이 작으면서도 맵시 있고, ④ 청주 미인 매창은 다소곳한 모습이 기품 있다. ⑤ 장성 미인 취선은 눈이 크고 눈썹이 길어 아담한 느낌이고, ⑥ 화성 미인 명옥은 기다란 눈과 코가 매력적이다. ⑦ 진주 미인 산홍은 둥그스름한 얼굴에 이마가 평평해 우아한 멋을 자아내고, ⑧ 서울 미인 홍랑은 통통한 볼에 동그란 콧방울 덕분에 애교 넘치는 모습이다.[6]

오늘날 전 세계인의 평균치에 해당하는 미의 기준은 날씬한 몸매, 작은 얼굴, 브이라인, 청순한 느낌의 쌍꺼풀, 큰 눈, 눈 아래 통통한 애교살, 작은 입술, 밝은색의 일자 눈썹, 잡티 없이 하얗고 밝은 물광 피부다. 이 아홉 박자가 어우러지면 미는 절정에 달한다. 어찌 보면 이것은 〈팔도미인도〉에 등장하는 8개 지역의 미인상을 결합한 것과 동일하다. 사실 이러한 미의 기준은 예술가들에게 원근법, 구도, 색채, 입체, 빛과 명암, 공간과 여백, 질감 등 존재하는 모든 예술적 기법을 고려해 위대한 작품을 만들어내라고 하는 것과 같은 맥락이다.

16세기에 이러한 미의 기준에 도전하는 작품이 등장했다. 플랑드르(지금의 벨기에) 출신의 화가인 캥탱 마시Quentin Matsys가 그린 〈추한 공작 부인The Ugly Duchess〉이다. 그림을 자세히 들여다보자. 주름진 피부와 시든 가슴, 혹부리 영감의 혹처럼 튀어나온

캥탱 마시, 〈추한 공작 부인〉
1513, 64.2×45.5cm, 목판에 유채

코와 이마, 얼굴 대부분을 차지하는 인중과 턱까지의 길이, 기형적으로 큰 얼굴을 한 여성을 담고 있는 이 그림은 매우 그로테스크하다. 그녀의 머리는 당시 유행했던 귀족 뿔 머리 장식을 착용했고, 오른손에는 약혼의 상징인 빨간 장미를 쥐고 있다. 마시는 왜 이런 기괴한 작품을 그렸을까?

르네상스 시대부터 근대에 이르기까지 유럽의 예술 형식에서 화가와 관객은 대부분 남자였다. 미를 식별하는 일반화된 기준을 적용하지 않은 이 그림을 통해 미에 대한 개인적 인식의 전환이 유일한 방법이라고 전하고 있다. 즉, 여성의 미는 타인이나 사회에 의해 부과되는 존재가 아닌 개별적으로 형성돼야 한다는 미학적 개념을 강조하며, 외부 평가 기준에 맞춰진 미의 추구를 경계하고 개인 스스로의 아름다움을 받아들이려는 노력을 촉구하자는 의미다.

당신이 지금 17세기 교황에게 월급을 받는 궁중 화가라고 가정해보자. 교황의 명을 받고 그의 초상화를 그려야 하는데 어떻게 그리겠는가? 일단 교황의 위엄과 기품을 묘사하는 것은 기본이고 지성과 결단력을 드러내고자 할 것이다. 또한 대중이 생각하는 교황은 하느님과 인간을 연결하는 중간자로서 온화하고 인자한 모습까지 반영해야 한다. 하지만 디에고 벨라스케스Diego Velazquez가 그린 교황의 모습은 우리 예측과 완전히 빗나간다.

〈교황 인노첸시오 10세의 초상Portrait of pope Innocent X〉을 보면 무언가 심기가 불편한 듯 까칠해 보이는 한 노인이 붉은 케이프를 두르고 금으로 화려하게 장식된 붉은색 의자에 앉아 있다.

디에고 벨라스케스, 〈교황 인노첸시오 10세의 초상〉
1650, 140×120㎝, 캔버스에 유채

찌푸린 미간과 예민한 시선, 고집스럽게 다문 입, 앞으로 약간 굽은 긴장된 자세 등에서 그의 까칠한 모습이 더욱 강조된다. 당시 자신의 초상화를 받아본 교황은 너무 사실적으로 그려졌다며 불만을 토로했으나 나중에는 이 작품의 진가를 인정해줬다.

벨라스케스는 교황의 높은 신분을 의식해 의도적으로 권위와 기품을 갖춘, 타인이나 사회에 의해 부과된 이상화된 모습을 표현하기보다 인노첸시오 10세의 내면과 인간으로서의 존재감을 생생하게 구현해냈다. 그런 차별성 때문이었을까? 이 초상화는 이후 영국 표현주의 화가 프랜시스 베이컨Francis Bacon이 '가장 진실한 인간의 초상화'라고 평가하며 자신만의 방식으로 재해석하기도 했다.

벨라스케스는 그의 작품 속에 왕족과 신화 속 인물, 스페인 사회에서 추앙받았던 교황은 물론이고, 광대나 하층민 계급의 난쟁이, 동물에 이르기까지 다양한 인물을 사실적으로 그려냈다. 인물을 사회적 관습이나 외부 평가 기준에 연연하지 않고 대상을 보이는 그대로 화폭에 담으려 했다. 그러면서도 각자의 이야기와 개성을 살리고 품위를 지켜줬다. 그렇게 벨라스케스의 진정성을 느낄 수 있는 특별한 초상화가 탄생됐다.

단 하나라는 희귀성

롤스로이스Rolls-Royce는 아홉 박자가 어우러진 획일화된 제품

을 대량 생산하듯 찍어내는 대중 자동차 브랜드가 아니다. 가격대가 4억 원대부터 시작하지만 해마다 4,000대씩 실적을 올리고 있다. 롤스로이스 고객들은 말한다. "롤스로이스는 타는 수단이 아니라 그림처럼 수집하고 싶은 대상이다"라고 말이다.

롤스로이스는 차량 천장을 밤하늘로 만들기 위해 광섬유 램프 1,340개를 수작업으로 달고, 차량 색상으로 입힐 수 있는 색 종류만 해도 4만 4,000가지 정도로 다양하다. 그중에서도 마음에 드는 색이 없으면 원하는 색상으로 차량을 만들어준다. 특정한 꽃 색깔, 자기가 아끼는 애완견의 털 색깔도 가능하며, 페인트에 다이아몬드나 금, 은을 곱게 갈아 섞을 수도 있다. 실제로 다이아몬드를 섞은 페인트를 칠한 롤스로이스 모델도 있었다. 원하면 운석에서 추출한 광물로 운전석 센터페시아 부분의 버튼을 만들거나 차량에 어울리는 지팡이, 여행용 가방도 함께 만들어주기도 한다.[7]

평소 꿈꿔왔던 자신만의 자동차를 자유롭게 제작할 수 있는 이러한 제작 방식을 '비스포크Bespoke'라고 한다. 비스포크는 19세기 영국에서 귀족들이 고급 의류나 기호품을 취향에 따라 맞추던 것에 유래됐는데, '말하는 대로 되다Be+Speak'라는 어원처럼 롤스로이스에서는 제품 개발 시 단순히 차량 색상과 같은 외형만 바꾸는 데 그치지 않고 시트, 루프, 바닥 등 차량의 모든 것을 소비자의 라이프 스타일에 맞춰 제작할 수 있다. 그래서 롤스로이스 자동차 중에서 똑같은 차는 단 한 대도 없다. 비스포크 제작 방식은 주문자가 원하는 어떤 요구 사항도 반영한다. 어떤

한 고객이 자신의 집 정원에 있는 나무를 내부 인테리어 소재로 활용하길 원하자 롤스로이스의 비스포크 기술진은 이에 대해 면밀히 검토한 후 대시 보드의 소재로 활용했다. 한 공예가의 요청에 따라 차량 천장에 1만 개의 LED 조명을 장식해 밤하늘을 형상화하기도 했다.

일상에서 흔히 볼 수 있는 가방에서도 이런 비슷한 사례가 있다. 이 가방의 천은 트럭 위에 씌우는 방수포를 떼어내 만들었고, 어깨끈은 폐차에서 뜯어낸 안전벨트로 만들었으며, 접합부에는 자전거 바퀴의 고무 튜브를 떼어내 붙였다. 쉽게 말해 쓰레기를 뜯어 모아 만든 가방이다. 약 15만 원부터 70만 원이 넘는 가방까지 가격대가 다양한데, 쓰레기를 모아둔 것치고는 터무니없이 비싸다고 생각할 법하다. 그럼에도 불구하고 이 가방은 매년 전 세계에 20만 개가량 팔리고 있다. 이것은 바로 스위스 친환경 업사이클링 브랜드인 프라이탁Freitag이다. 왜 사람들은 이 가방을 수십만 원이나 주고 사는 것일까?

1993년 설립 이후 20년 동안 300만 개 이상의 가방을 만들었는데, 그 가운데 똑같은 것은 단 하나도 없다. 똑같은 제품이 하나도 없으니 고객이 여러 매장을 돌아다니며 마음에 드는 색과 디자인을 직접 찾아야 하는데, 이 점이 사람들을 끌어당기는 매력으로 작용했다. 더구나 친환경 이미지까지 더해지면서 전 세계 패셔니스타들 사이에서 큰 사랑을 받게 됐다.

마시와 벨라스케스의 예술관, 롤스로이스와 프라이탁이 추구하는 사업의 가치관처럼 진정한 아름다움은 타인이나 사회에 의

해 부여되는 복제된 기준이 아닌 인간으로서의 존재감 그 자체에 있다. 세상에 수많은 그림이 있지만 동일한 그림은 한 점도 없다. 그래서 우리는 거액을 들이면서까지 존재감 그 자체를 소유하고 싶다는 희소가치에 매력을 느낀다. 결국 존재하는 그 자체가 진정한 아름다움인 것이다.

"세상에서 가장 어려운 일은
새로운 아이디어를 수용하는 것이 아니라
과거의 아이디어를 잊는 것이다."

- 존 메이너드 케인스
John Maynard Keynes

PART
03

창조:
두려움을 넘어서는 일

01

<div style="text-align:right">

버림의
미학

</div>

오랜 회화의 역사 속에서 화가들이 추구해야 할 불문율이 있다. 대표적인 것이 르네상스 시기에 시도된 원근법과 명암법, 형태, 색채, 구도 등이다. 특히 원근법은 회화에서 2차원 평면 위에 3차원의 시각상을 표현해주며 가장 사실적이고 객관적인 회화의 공간을 구성할 수 있는 도구로 자리 잡았다. 현대 원근법은 근대 건축 공학의 아버지로 불리는 필리포 브루넬레스키Filippo Brunelleschi에게서 탄생됐다. 이것은 3차원적 공간을 2차원 평면 위에 나타내는 학문적 표현에만 국한되지 않는다. 원근법의 발견으로 사람들의 관점이 크게 전환됐다. 이전까지는 '신'의 눈으로 세상을 바라봤다면 이후로는 '나'라는 주체가 세상을 바라보게 했다.

15세기 초부터 유럽 전역으로 원근법과 명암법을 중시하는

사실적인 화풍의 서양 회화가 퍼져나갔다. 이것은 레오나르도 다 빈치Leonardo da Vinci, 미켈란젤로 부오나로티Michelangelo Buonarroti, 라파엘로를 거쳐 사실주의가 중심이 되던 19세기 말까지 지속됐고, 과학적 혁신으로도 인정받았다. 하지만 세상에 당연한 것이란 없듯 인상주의가 들어서면서 불문율에 금이 가기 시작했다. 여성 인물화로 친숙한 오귀스트 르누아르Auguste Renoir의 풍경화인 〈빌뇌브레자비뇽Villeneuve-les-Avignon〉를 보자.

나무와 성의 윤곽이 보이긴 하지만 형태가 뚜렷하지 않다. 유려한 붓질로 자연으로 녹아들어간 듯, 또는 대상에 걸맞게 물감을 대충 칠해놓은 듯한 것처럼 보이기도 한다. 르네상스를 거쳐 바로크, 로코코, 신고전주의에 이르기까지 화가들은 그림을 그리기 위해 많은 시간을 투자했다. 형태를 그리려면 오래 관찰하고 그려야 하기 때문이다. 그런데 에두아르 마네Edouard Manet, 모네, 르누아르 등을 비롯한 인상주의 화가들은 빠른 붓놀림으로 빛의 순간을 포착해 그렸고, 그러다 보니 형태가 뭉개질 수밖에 없었다. 이로 인해 미술의 역사에 근본적인 문제가 생겼다. 빛이 발하는 순간을 포착해서 그림으로써 화폭에는 빛의 화려함만 있을 뿐 어둠은 온데간데없이 사라진 것이다. 회화의 오랜 불문율인 명암법을 무시한 인상주의 그림에 비평가들은 분노했다. 그러한 분노도 잠시, 500년의 전통을 가진 회화의 대표적 불문율인 원근법이 이후로 점차 해체되기 시작했다.

인상주의 그림은 그림자 없는 빛을 위주로 그려서 입체감이 없다는 것이 특징이다. 그래서 원근법마저 없으면 말 그대로 물

오귀스트 르누아르, 〈빌뇌브레자비뇽〉
1901, 33×53.5㎝, 캔버스에 유채

감만 있는 그림이 되기 쉽다. 소실점을 감안한 원근법이 인상주의 회화에서 중요한 이유다. 그러나 프랑스 화가 폴 세잔Paul Cezanne은 원근법까지 무시한다. 우리는 안구를 움직여 시점을 바꾸고, 평면이 아닌 구면으로 된 2개의 눈을 통해 세상을 본다. 원근법은 한쪽 눈으로 세상을 바라보는 것에 불과하며, 우리 눈은 카메라 렌즈와 다르다는 것이 세잔의 생각이다. 다음 세잔의 작품인 〈노란 안락의자에 앉은 세잔 부인Madame Cezanne in a Yellow Armchair〉을 보자.

세잔은 초상화를 그리기 위해 부인을 150번 넘게 의자에 앉혔다. 오죽하면 사람들은 세잔의 모델로 서는 것을 싫어했고 심지어 두려워하기까지 했다. 이러한 그의 예술적 아집은 대상의 한쪽 면에서 벗어나 다양한 시점으로 사람 속에 숨은 입체 기하학을 찾고 본질적인 형태를 끄집어내기 위함이었다. 다음 두 그림을 보자. 역시나 전통적 원근법이 해체된 그림으로, 언뜻 보면 산만하게 흩어져 있는 듯하면서도 마치 충돌하는 지각판처럼 애매하게 결합된 것처럼 보이기도 한다.

〈병과 사과 바구니가 있는 정물The Basket of Apples〉을 보면 테이블보를 기준으로 식탁의 좌우 높낮이가 다르며, 테이블 선이 직선으로 이어지지도 않는다. 테이블 뒤쪽의 선들도 마찬가지다. 테이블 선을 잇기 위해 인위적으로 가운데를 테이블보로 가렸다는 사실을 알 수 있다. 〈바구니가 있는 정물Still Life with Basket〉도 테이블보 양쪽의 선들이 서로 직선으로 만나지 않는다. 생강 단지에 구멍이 많이 보이는 것으로 보아 위에서 내려다본 시점으

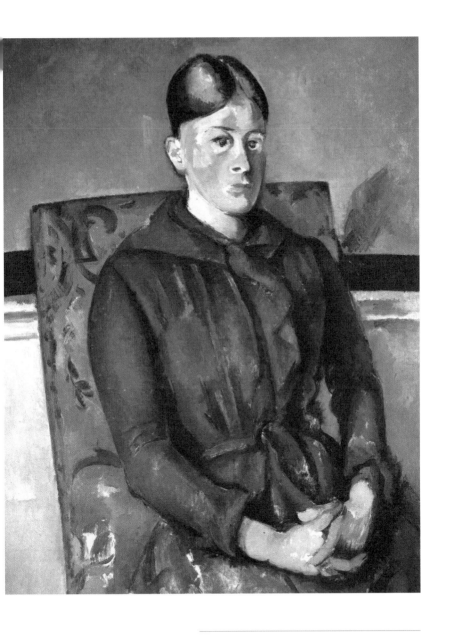

폴 세잔, 〈노란 안락의자에 앉은 세잔 부인〉
1895, 80×64㎝, 캔버스에 유채

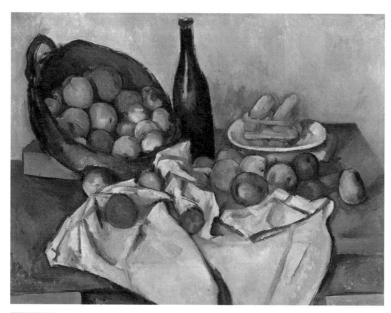

(위) 폴 세잔, 〈병과 사과 바구니가 있는 정물〉, 1890~1894, 65×80㎝, 캔버스에 유채

(아래) 폴 세잔, 〈바구니가 있는 정물〉, 1888~1890, 65×81㎝, 캔버스에 유채

로 그렸으며, 과일 바구니의 옆 부분이 많이 보이는 것으로 보아 정면에서 바라본 시점으로 그렸다는 것을 알 수 있다. 이렇듯 세잔은 하나의 그림에서 다양한 시점을 동시에 표현했다. 세잔이 등장한 이후로 사실보다는 화가의 주관적 표현의 자유가 중요해졌고, 이전처럼 원근법이 회화의 절대적인 요소로 활용되지 않게 됐다.

> "진정한 회화는 문명에서 배운 모든 것을 머리에서 비우는 데서 출발한다."

세잔이 한 말이다. 마티스는 세잔에게 색채의 효과를, 피카소는 형태의 기하학적 단순화와 고전적 원근법의 파괴를 배웠다. 그래서 오늘날 세잔을 '현대 미술의 아버지'라고 부르기도 한다. 세잔이 500년간 지켜온 고전적 원근법의 파괴를 가져왔다면, 피카소는 여러 시선으로 바라본 대상을 한 화면에 동시에 표현하는 수준을 넘어 모델 자체의 시선까지도 복합적으로 존재함을 드러냈다. 화가나 보는 사람뿐만 아니라 대상 그 자체에도 여러 시선이 존재한다는 것을 보여줌으로써 회화의 파괴적 혁신을 가져온 것이다.

혁신은 여기서 끝이 아니다. 피카소를 비롯한 지금까지 회화의 역사상 모든 초상화에는 '눈동자'가 있었다. 이 눈동자조차 해체한 사람이 있다. 바로 아메데오 모딜리아니다. 감각적인 세계를 추구하면서도 감각 너머의 세계를 그린 그는 긴 목과 긴 얼굴

에 긴 손, 선이 분명한 얼굴에 꿈꾸는 듯한 표정, 눈동자 없는 눈 등 쓸쓸함, 고고함, 신비함, 도도함, 애잔함 같은 인물의 내면이 투명하게 들여다보이는 듯하면서도 두꺼운 베일에 싸여 있는 듯 해 보이는 초상화들을 그렸다. 특히나 눈동자를 그리지 않아 인 물이 공허해 보이는데, 이 채워질 수 없는 공허는 프랑스 상징주 의 시인들이 꿈꿨던 것이기도 하다.

다음 두 그림 〈큰 모자를 쓴 잔 에뷔테른의 초상Portrait of Jeanne Hebuterne in a Large Hat〉과 〈잔 에뷔테른의 초상Portrait of Jeanne Hebuterne〉은 모딜리아니의 연인 잔 에뷔테른Jeanne Hebuterne 의 초상화다. 두 그림의 차이를 단박에 눈치챘을 것이다. 바로 눈 동자의 유무다. 어느 날 에뷔테른이 모딜리아니에게 눈동자를 그 리지 않는 이유에 대해 물었다. 그는 "내가 당신의 영혼을 알게 되면 눈동자를 그릴 것"이라고 답했다. 둘이 결혼 생활을 시작한 지 얼마 지나지 않아 모딜리아니는 에뷔테른의 초상화에 눈동자 를 그려 넣었고, 그와 동시에 이 세상과 연인 곁을 떠나고 만다. 회화의 불문율을 혁신한 모딜리아니에게 영혼의 인식은 곧 이별 이었다.

영국 화가이자 옵아트Op Art의 대표 작가인 브리지트 라일리 Bridget Riley는 회화의 역사에서 가장 매력적으로 여겨왔던 색채 마저 버린다. 팝아트Pop Art가 대중과 친숙한 소재를 이미지로 이 용한 예술이라면, 옵아트는 자연이나 건축물에 영감을 얻어서 단순하면서도 기하학적인 무늬를 만들고 착시 효과를 주는 예 술을 말한다. 라일리는 "색채를 버림으로써 더욱 앞으로 나아갈

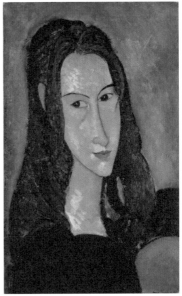

(위) **아메데오 모딜리아니, 〈큰 모자를 쓴 잔 에뷔테른의 초상〉**, 1918, 54×37.5㎝, 캔버스에 유채
(아래) **아메데오 모딜리아니, 〈잔 에뷔테른의 초상〉**, 1919, 55×38㎝, 캔버스에 유채

수 있다"고 주장한다. 물론 그녀의 작품에 색채가 전혀 사용되지 않는다는 의미는 아니다. 색채가 작품의 진보에 걸림돌 역할을 할 때도 있어 더 적게 표현하고 단순화시켜야 한다는 것이다. 특히 '검은색으로 덮은 캔버스'라는 기본 중의 기본으로 돌아갔을 때 비로소 많은 것이 명확해지고 길을 찾을 수 있다. 그제야 가장 소중하고 자신을 자유롭게 해주는 것, 바로 자신의 미술적 목소리를 찾게 된다.[8]

당연함을 파괴하라

회화의 역사는 불문율의 파괴 과정이다. 르네 마그리트는 그의 대표작 〈골콩드Golconde〉를 통해 중력의 법칙마저 통하지 않는, 낯설다 못해 신비로운 회화의 세계를 보여준다. 그런데 이런 불문율의 파괴 과정이 회화의 영역에서만 해당될까? 기업에서 운영되는 공급 사슬Supply Chain에도 불문율이 있다. 공급 사슬은 기업이 원재료를 획득하고, 이 원재료를 가공해 중간재나 최종재로 변환 후 최종 제품을 고객에게 유통시키기 위한 일련의 비즈니스 프로세스다. 이러한 공급 사슬에는 반드시 지켜야 하는 프로세스가 있으며, 그 프로세스에 공급자가 100퍼센트 관여해야만 한다. 이것이 대부분 기업에서 운영하고 있는 공급 사슬형 불문율이다.

당연히 해야 되는 공급 사슬 프로세스를 생략 또는 전이하면

어떨까? 이케아IKEA의 공급 사슬은 이러하다. 소비자에게 직접 가구를 배송하지 않고 오히려 고객을 물류 효율화의 대상으로 끌어들인다. 가구의 조립 과정을 고객이 직접 참여해야 하는 상품Do It Yourself, DIY으로 물건을 판매한다는 것이 이케아의 가장 큰 특징이다. 공급 사슬에서 공급자가 100퍼센트 관여하는 불문율을 파괴시킨 것이다. 이를 통해 이케아는 조립 비용을 줄이고 소비자들에게 더 저렴한 가구를 공급할 수 있게 되었다.

노트북을 챙겨 집 밖으로 나섰는데, 하필이면 중요한 파일이 담긴 USB를 집에 두고 나온 황당한 경험을 한 적이 혹시 있는가? 인터넷과 모바일이 보편화되면서 클라우드 스토리지 서비스Cloud Storage Service가 대중들에게 많은 관심을 받고 있다. 만약 당신이 클라우드 스토리지 서비스를 무료로 이용할 수 있다면 다음 중 어떤 업체를 선택하겠는가?

> 드롭박스 2GB
> 애플 5GB
> 아마존 5GB
> 구글 15GB
> 휴빅 25GB
> 알리바바 10TB(1만 240GB).

저장 용량은 클라우드 스토리지 서비스에서 가장 중요한 요소다. 이런 관점이라면 중국 기업인 알리바바Alibaba를 선택해야

한다. 하지만 보안 기술에 대한 신뢰도를 중시한다면 알리바바 대신 다음 선택지인 프랑스의 클라우드 스토리지 서비스인 휴빅Hubic에 관심을 가질 수 있을 법도 하다. 다만 클라우드 스토리지 제공량은 꽤 가변적이며 어느 순간 예고 없이 지원이 중단될 수도 있는 위험이 있어 상대적으로 유명하지 않은 휴빅을 선택하는 것이 망설여질 수도 있다. 그렇다면 대중적으로 널리 알려진 애플Apple이나 아마존Amazon, 구글Google을 선택할까? 미국 경제 전문지 〈포천Fortune〉 선정 500대 기업 중 97퍼센트가 드롭박스Dropbox를 사용한다고 한다. 드롭박스는 전 세계 179개국 5억 명이 사용 중이며, 하루 평균 12만 건의 파일이 저장되고 있다. 클라우드 스토리지 서비스의 대명사로 자리매김한 드롭박스의 비결은 무엇일까?

중요한 고객에게 프레젠테이션을 앞두고 회의 장소로 이동하는 도중 미처 수정하지 못한 내용이 떠올랐다. 이 경우 구글 드라이브나 애플의 아이클라우드 같으면 PPT 1장을 수정하기 위해 300메가바이트 원본 전체를 다운받아 저장한 후 전체를 다시 올려야 한다. 하지만 드롭박스는 수정하지 못한 부분인 1메가바이트만 수정하고 업로드하면 끝이다. 드롭박스 창업자인 드류 휴스턴Drew Houston은 "클라우드 스토리지 서비스에서 저장 용량은 레시피에 포함되는 재료의 하나일 뿐"이라고 말하며, 당연시되는 저장 용량보다 보다 쉽고 간편하게 이용하고자 하는 고객의 니즈에 더 집중했다. 사실 클라우드 스토리지에 공인인증서나 현금 내역서 같은 중요한 자료는 저장하지 않는다. 대부분 중

요도가 보통 이하이거나 일시적으로 활용할 자료를 보관할 뿐이다. 저장 용량이 클라우드 스토리지 서비스 선택의 1순위는 아니라는 것이다. 아마존, 애플, 구글 등 거인들이 독식하는 클라우드 스토리지 시장에서 드롭박스는 당연함을 파괴한 전략으로 틈새를 찾은 셈이다.

02

그 누구도
가지 않은 길

'빨리 감기' 기능은 바쁜 현대인들에게 꼭 필요하다. 사람들은 고속 도로에서 조금이라도 빈틈이 보이면 차선을 급변경하고 대형 마트에서는 빠른 줄을 차지하려고 난리법석이다. 주문한 음식이 늦게 나오면 불같이 화를 내고, 이마저 기다리기 싫은 사람은 전자레인지로 인스턴트 음식을 먹는다. 1분 이내에 내리는 커피를 마시고, 부팅과 동시에 프로그램이 실행되는 컴퓨터를 갖고 싶어 한다. 그러나 행위 예술가인 마리나 아브라모비치는 이와는 전혀 다른 세계를 그린다. 현세적인 속도를 거부하고 시간이 유예되는 임계점에 들어서기 위해 정지 상태에 머무른다.

아브라모비치는 1960년대에 유고슬라비아에서 예술가로 두각을 나타내 1970년대부터는 유럽 전역으로 활동의 폭을 넓혀 반세기 가까이 기존의 시각을 깨는 적극적 행위 예술 활동으로

세계의 주목을 받았다. 현대인들이 위기에 직면한 시대에 살고 있다고 생각한 그녀는 우리의 의식이 우리 에너지의 원천으로부터 완전히 분리돼버렸기 때문에 되돌려놓기를 원했다. 그러기 위해서는 정신을 침묵시키고 사고를 침잠해야 했다. 다음 사진 〈발칸 바로크Balkan Baroque〉는 정신적 침묵을 넘어 강렬한 정치적 메시지를 전달한다.

그녀는 2,500여 개의 피가 묻은 소뼈 위에 앉아 묵묵히 피를 닦는다. 그것도 1시간도 아닌 하루 6시간씩 4일간을. 근처에만 가도 역한 피비린내가 진동하는 곳에서 그녀는 왜 극한의 인내를 하면서까지 퍼포먼스를 행했을까? 그녀의 조국인 유고슬라비아 연방이 해체된 후 발칸반도는 크로아티아 전쟁부터 보스니아 전쟁, 코소보 전쟁까지 10년을 전란에 휩싸였고 보스니아 전쟁만으로도 30만 명이 죽었다. 1995년에는 보스니아 내 이슬람 거주민 8,000여 명을 학살하는 일도 있었다. 그런 의미에서 이 퍼포먼스는 발칸반도에서 일어난 전쟁으로 인해 30만 명 이상의 사람들이 죽은 것을 표현한 작품이라 할 수 있다. 정의롭지 못한 여러 형태의 살육을 고발하기 위함이다.

죽은 이들의 뼈를 닦고 또 닦지만 피는 완전히 닦이지 않는다. 그것은 닦일 수 있는 것이 아니기 때문이다. 개인이 내는 목소리가 어떻게 현실과 마주하는지, 또 어떻게 타인의 의식에 자극과 충격을 주는지 보여주는 대목이다. 그녀는 이 작품으로 1997년 베니스 비엔날레에서 황금사자상Golden Lion을 수상했다.

아브라모비치는 자신이 태어난 유고슬라비아 베오그라드를 떠

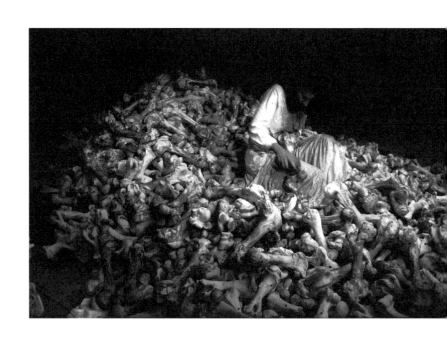

마리나 아브라모비치, 〈발칸 바로크〉
1997

나 암스테르담으로 떠난다. 그곳에서 연인 울레이Ulay를 만나고 둘은 사랑에 빠진다. 그들은 12년 동안 함께 퍼포먼스를 했다. 1980년에 공연한 〈정지/에너지Rest/Energy〉는 정신적으로나 신체적으로 극단의 단면을 보여주는 작품이다. 두 사람은 서로를 마주보며 서 있다. 하지만 그들의 사이에는 활과 화살이 있다. 마리나가 활의 앞부분을 잡고 울레이가 시위를 당기고 있다. 화살의 끝은 그녀의 심장을 향하고 있다. 거기에 긴장감을 더해 두 사람의 심장 부근에 마이크가 설치돼 있다. 이것은 사실상 상대를 완전히 신뢰해야만 할 수 있는 일이다. 자칫 서로 중심을 잃거나 잘못하면 아브라모비치가 죽을 수도 있기 때문이다.

예술과 인간의 인내력 사이의 경계를 탐색하는 그 강렬한 공동의 여정은 〈들이쉬기, 내쉬기Breathing in Breathing out〉에서도 역력하게 드러난다. 아브라모비치와 울레이는 무릎을 꿇고 앉은 채 서로의 벌린 입을 빈틈없이 맞댄다. 코는 담배를 마는 종이로 막아둔 상태다. 이들은 서로의 자율성을 포기하고 함께 호흡하면서 하나가 된다. 그녀가 공기를 내뱉으면 울레이가 그 공기를 들이마시는 식으로 그들은 서로 내쉰 공기로 호흡을 한다. 둘은 시간이 지날수록 짙은 이산화 탄소의 농도를 받아들인다. 거의 질식하기 직전까지 약 19분 동안 행위를 지속했다.

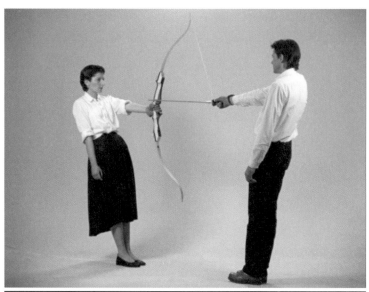

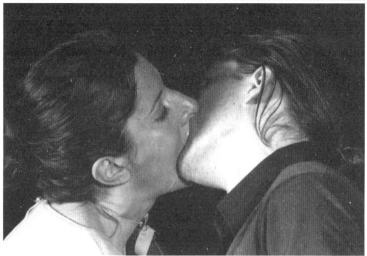

(위) **마리나 아브라모비치와 울레이**, 〈정지/에너지〉, 1980
(아래) **마리나 아브라모비치와 울레이**, 〈들이쉬기, 내쉬기〉, 1977

보는 사람에서 하는 사람으로

전통적 회화는 주체와 객체의 분리가 명확하다. 즉, 예술 작품은 화가로부터 떨어져 독립적으로 존재하는 인공물로서 고정된 형태를 지닌 물질이며, 누구나 구입해 대대손손 물려줄 수 있다. 그러나 아브라모비치의 퍼포먼스는 어떠한 인공물도 생산하지 않는다. 일시적이며 비물질적이고 구입할 수도 없다. 그녀는 자신의 육체만으로 현장에 있는 관객을 무대로 끌어올린다. 관객은 행위의 대상물에 의미를 부여하거나 의미가 구성되는 과정을 작가와 함께 체험할 수 있다. 이렇게 구성된 세계는 관객에게 두려움, 놀라움, 경이로움, 경악, 고통, 슬픔, 분노, 현기증, 매혹, 호기심, 경멸을 일으킴으로써 새로운 현실을 만들어낸다. 여기서 그녀의 미학적 행위는 단순히 행위 자체를 이해하는 것을 넘어서 아브라모비치와 관객과의 경험을 반영시킨다. 한마디로 그녀의 퍼포먼스는 참여자의 변환과 경험에 목적이 있다는 것이다.

의도적인 불편함과 비합리성을 강조하는 퍼포먼스의 세계는 이미 음악에서 먼저 시도됐다. 1952년 8월 29일, 미국 뉴욕에 있는 우드스톡의 숲속 매버릭콘서트홀에서 한 젊은 작곡가의 초연이 있었다. 미국 피아니스트 데이비드 튜더David Tudor가 입장하고 뒤이어 지휘자가 등장하자 콘서트홀은 박수 소리로 가득 찼다. 관객들은 새로 나타난 작곡가의 음악에 대한 기대감으로 가득 차 있었다. 그런데 연주를 들은 관중들은 충격에 휩싸였다. 분명히 3악장까지 있었는데 아무런 연주도 하지 않는 게 아닌가.

이 곡은 존 케이지John Cage가 작곡한 〈4분 33초4'33"〉다. 3악장으로 되어 있는 악보에 '조용히Tacet'이라는 글만 적혀 있을 뿐 음표조차 없다. 당시 너무나 파격적인 퍼포먼스에 현대 음악에 대한 관용이 넓은 관객들도 케이지의 작품에 회의적인 반응을 보였다. 그렇다면 케이지는 왜 이런 음악을 만들었을까?

미국 팝아트의 대표 화가인 로버트 라우센버그Robert Rauschenberg의 전시회에 참석한 적이 있었는데, 아무것도 그리지 않는 빈 캔버스를 걸어놓은 모습을 보게 됐다. 분명 빈 캔버스임에도 빛의 방향이나 그 앞을 지나다니는 사람들의 그림자 등에 의해서 수시로 변화되는 장면을 목격하고, 케이지 역시 인위적으로 들려주는 음악이 아닌 주변의 소리로만 이뤄진 음악을 생각해냈다. 이후로 케이지는 하버드대학교의 방음 시설이 된 빈방에서도 아주 미세한 소리를 느낄 수 있었고, '완벽한 무음은 없다'는 깨달음을 바탕으로 〈4분 33초〉를 만들었다.

당시 보수적이었던 음악 산업을 고려한다면 매우 도전적인 실험이었다. 하지만 시간이 점차 흐르고 사람들의 생각도 변하면서 지금은 종종 공연장에서 연주되고 있다. 〈4분 33초〉는 연주자가 아무것도 연주하지 않아도 공연장의 연주자와 관객이 만들어내는 소리로 음악을 만든다. 누군가 기침을 하고 옆 사람과 잡담을 하고 연주를 하지 않는다며 투덜대고 팸플릿을 넘긴다. 관객들이 내는 이 모든 소리와 건물 밖의 바람이 스치는 나뭇잎 소리, 지붕에 빗방울이 떨어지는 소리 등이 4분 33초 동안 하나의 음악으로서 연주되는 것이다. 우연하게 발생하는 소리가 악보의 주인

공이 된다. 따라서 이 곡은 시간과 장소, 듣는 청중에 따라 매번 다른 형태의 음악으로 표현된다.

그런데 왜 하필이면 '4분 33초'일까? 4분 33초를 초로 환산하면 273초이다. 이 숫자는 절대 영도인 영하 273도를 뜻한다. 이 온도는 이론적으로 내려갈 수 있는 최저 온도로, 이때 분자의 열운동이 완전히 정지된다. 따라서 4분 33초는 사실상 완전히 정지된 상태, 즉 진공 상태를 의미한다. 진공 상태는 미지의 영역으로 두려움의 시작점이라 할 수 있다. 지금까지 해보지 않았던 보편적 가치관에서 벗어난 백지상태인 것이다. 진공 상태에서의 우리 내면은 '사람들이 날 무시할 거야', '시간이 너무 많이 걸릴 거야', '돈이 많이 들 거야'라는 나약한 생각으로 가득해진다. 이때 자신을 합리화하지 마라. 두려움으로부터 달아나지도 무시하지도 마라. 두려움의 목록을 적어보고 오히려 그 두려움의 속으로 들어가라. 두려움을 떨쳐내기 위해서는 그 상황과 직접 마주하는 방법만이 최선이다. 미지의 영역에 대한 두려움 때문에 그 상황을 피하기 급급했다면 직접 그 상황과 마주해 그것이 별것 아니었음을 깨닫자.

신체적 고통과 극한의 인내를 요구하는 아브라모비치의 작품 세계는 실험과 정신 집중으로 행해지는 행위에 기반한 새로운 미학의 형태를 창조했다. 지금까지 수많은 예술적 가치를 창출하며 행위 예술가로서 정점을 찍었음에도 불구하고 그녀는 "가장 대담한 작품은 아직 나오지 않았다"고 말한다. "창조의 원천은 무엇인가?"라는 물음에 그녀는 이렇게 답했다.

"같은 것만을 추구한다면 아무 일도 일어나지 않습니다. 이에 대한 제 해결법은 제가 두려워하고 모르는 것들을 하는 것입니다. 그리고 누구도 가지 않은 길을 가는 것입니다."

76세인 그녀는 오늘도 변함없이 나선다. 더욱 두려운 일이 더욱 창조적임을 알기에.

03

다양성을
융합하라

음악을 시각적인 그림으로 보여줄 수 있다면 어떤 작품이 나올까? '트럼펫은 밝은 색조로 옮겨갈수록 예리한 음을 낸다', '청색이 밝으면 플루트가, 청색이 어두우면 첼로와 가깝다', '초록색은 바이올린이 길게 뿜어낼 때 나는 중간음이며, 빨간색은 튜바의 강한 음색과 닮았다' 등 악기 소리를 색에 비유한 이 표현은 추상 미술의 창시자 바실리 칸딘스키Wassily Kandinsky가 만든 말이다. 그는 "음악은 듣고 미술은 본다"는 자명한 명제를 해체시킨 인물이기도 하다. 칸딘스키와 함께 음악과 미술의 융합을 추구한 대표적인 인물이 있다. 바로 파울 클레Paul Klee다. 클레를 언급할 때면 꼭 이 이야기가 나온다. "예술이란 눈에 보이는 것의 재현이 아니라 보이지 않는 것을 보이게 하는 것"이라고.

순수 미술을 전공하지 않은 나로서는 칸딘스키보다 클레의 그

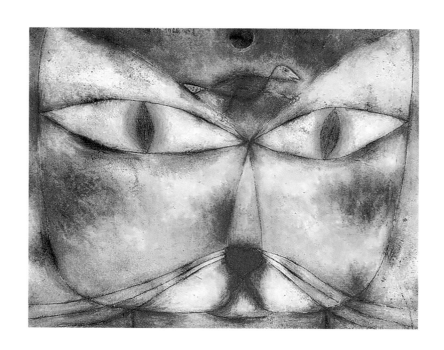

파울 클레, 〈고양이와 새〉

1928, 38.1×53.2㎝, 캔버스에 유채와 잉크

림이 덜 추상적이며 단순화한 형태여서 이해하기가 상대적으로 더 쉽게 느껴진다. 음악적인 특성도 눈에 보이게 표현돼 있어 음악을 감상하듯 색과 형태의 가락과 리듬, 박자를 저절로 쫓게 된다. 무엇보다 밝고 해맑은 동심을 불러일으켜 보기만 해도 기분이 좋아진다. 클레의 대표 작품인 〈고양이와 새Cat and Bird〉가 그러하다. 커다란 얼굴의 고양이가 화면을 가득 채운다. 붉은 코는 '마음의 욕망'을 상징한다. 조금 특이한 점은 고양이 이마에 떡 하니 작은 새가 박혀 있다는 것이다. 이 또한 붉은색이다. 고양이의 마음속에 날아다니는 '자유에 대한 갈망' 또는 '먹이에 대한 욕망'일 것이다. 코와 새의 색깔이 같은 색으로 칠해져 더 진한 색을 끌어냈다는 점에서 '갈망'보다는 '욕망'일 가능성이 높을 것이다. 먹이에 대한 욕망으로 고양이와 새는 서로 하나가 되었다. 고양이의 강렬한 눈동자와 야무지게 다문 입은 욕망을 달성하고자 하는 의지를 더욱 강하게 느껴지도록 한다. 아울러 두 동물의 크기를 서로 다르게 표현함으로써 그들이 같은 공간을 동시에 차지할 수 없음을 암시한다.

이 그림을 보고 있으면 볼프강 아마데우스 모차르트Wolfgang Amadeus Mozart의 〈피가로의 결혼 K.492-서곡The Marriage of Figaro K.492-Overture〉이 들린다. 단순하지만 한시도 느슨해지지 않는 긴박한 움직임을 통해 초야권을 놓고 벌어지는 귀족과 하인과의 얽히고설켜진 갈등의 관계를 모차르트가 음악으로 표현했다면, 클레는 이를 그림으로 표현한 것이다.

세계적인 문학가인 요한 볼프강 폰 괴테Johann Wolfgang von

Goethe는 음악을 인간이 창조한 가장 이상적인 예술로 생각했다. 또한 음악과 미술은 보편적인 형식에 속하며 동일한 하나의 법칙으로 완성될 수 있다고 봤다. 어렸을 때부터 괴테의 절대적 영향을 받았던 클레도 음악과 미술의 조화를 이상적인 예술성으로 받아들였다. 〈새로운 하모니New Harmony〉는 클레가 모차르트의 전통적인 음악을 뛰어넘는 현대적인 새로움을 가미해 그린 것으로 20세기의 음악, 특히 아놀드 쇤베르크Arnold Schonberg의 12음 기법Twelve-tone Technique과 무조 음악Atonal Music과 유사하다는 평을 받고 있다. 무조 음악이란 조성의 법칙을 적극적으로 부정하고 조와는 다른 구성 원리를 찾으려고 하는 음악이다. 클레는 12음계의 음악에서 발전되는 주제의 결합 원칙들을 12색조의 사각형으로 단순하고 압축적으로 반영시켰다.

클레가 음악이라는 청각적 예술을 미술이라는 시각적 예술로 표현한 것은 우연이 아니다. 그의 부친은 베른-호프빌대학교에서 악기와 성악을 가르치는 교사였고, 모친은 성악가였다. 부모의 영향으로 클레는 11세에 이미 숙련된 바이올리니스트가 되었고, 스위스 베른 오케스트라의 임시 특별 연주자가 되었다. 하지만 고등학교 졸업 후 그는 음악가가 되는 대신 뮌헨의 미술대학교에 진학할 것을 결심했다. 그가 그림에 전념하기로 결심한 결정적인 이유는 "미술이 모차르트가 음악에 도달한 절대적 수준에 아직 미치지 못하고 있다"는 생각에서였다.

클레는 단일적이고 일관된 양식을 가진 작품 창작에 흥미를 두지 않았다. 복잡 다양성만이 그의 관심거리였고, 창작을 위한

파울 클레, 〈새로운 하모니〉
1936, 93.6×66.3㎝, 캔버스에 유채

비유가 가장 중요했다. 그래서 서양 미술이 오랫동안 중시해온 여러 고전적·사실적 전통으로부터 일탈을 일삼았다. 그래서일까? 피카소가 그랬던 것처럼, 그는 당대의 다른 전위적인 미술가들과 무리를 이뤄 인상주의나 초현실주의 같은 운동에 참여하지도 않았다. 오로지 자기 안의 세계에 침잠해 스스로의 환상에 도취했다. 특히 그는 다양한 분야의 주제를 여러 음의 구조, 즉 다음성Mehrstimmigkeit과 융합시켰다. 실제 생활에서도 클레는 거의 매일 1시간씩 집에서 피아니스트인 부인과 음악을 연주했고, 그가 직접 번호를 매긴 작품 9,146점 중 500점 이상이 음악과 관련돼 있을 정도다.

음악뿐만 아니라 수학, 물리학, 화학, 해부학, 생물학 등 다방면의 주제로 창작한 클레의 영향력을 한마디로 평가하기는 어렵다. 그의 작품 세계에 대한 연구는 아직도 진행 중이기 때문이다. 그 원인은 작품의 다양성을 꼽을 수 있다. 다른 예술가에게서 쉽게 포착되는 고유의 양식이 클레의 작품에서는 드러나지 않을 뿐더러 그의 그림은 그 자체로 음악이고 문학이며, 영혼의 여행이자 권태로운 삶의 자양분이기 때문이다.

성공하는 사람들의 비결

예술계뿐만 아니라 사회 전반에 걸쳐 '융합Convergence' 바람이 거세게 불고 있다. 융합의 사전적 의미는 다른 종류의 것이 녹

아서 서로 구별이 없게 하나로 합쳐지거나 그렇게 만듦, 또는 그런 일을 뜻한다. 즉, 인문, 과학, 예술, 경영의 각 영역을 파괴하고 결합·통합할 뿐만 아니라 더 나아가 응·용함으로써 새로운 분야를 창출하는 과정을 말한다. 이러한 개념은 방탄소년단BTS의 음악에서도 쉽게 찾아볼 수 있다. 〈DNA〉는 일렉트로닉 댄스 뮤직 Electronic Dance Music, EDM을 기반으로 허스키한 보컬과 청량한 휘파람 소리, 어쿠스틱 기타 사운드로 융합을 이룬다. 거기에 힙합, 레게, 일렉트로닉, 남미 음악 등 다양한 장르를 녹여내 기존의 패러다임을 파괴한 새로운 영역을 시도했다.

또한 BTS는 뮤직비디오와 음악 가사에 문학과 영화 등 다른 예술 분야의 콘텐츠를 융합해 한국을 넘어 세계인의 정서를 반영했다. 예를 들면 〈윙스Wings〉 앨범에서 헤르만 헤세Hermann Hesse의 소설 《데미안》, 〈화양연화〉 시리즈에서 영화 〈화양연화〉, 〈봄날〉 뮤직비디오에서 어슐러 르 귄Ursula Le Guin의 소설 《오멜라스를 떠나는 사람들》, 〈세렌디피티Serendipity〉에서 시인 김춘수의 〈꽃〉, 〈파이드파이퍼Pied Piper〉에서 영화 〈아가씨〉 등의 테마를 모티브로 사용하거나 대사를 활용하는 식이다.

기업에서도 기존 영역의 파괴와 다른 영역의 융합을 통한 성과를 확산시키기 위해 다양한 전공자들을 활용하고 있다. IT 기업인 페이스북Facebook은 심리학을 전공한 마크 저커버그Mark Zuckerberg, 문학과 역사학을 전공한 크리스 휴즈Chris Hughes, 경제학을 전공한 더스틴 모스코비츠Dustin Moskovitz, 경영학을 전공한 왈도 세브린Eduardo Saverin의 공동 창업으로 탄생됐다. 페이스

북의 전체적인 아이디어는 저커버그가 주로 내지만 글로벌 기업으로서 성장할 수 있었던 데는 서로 다른 전공을 공부한 친구들 간의 융합이 가장 큰 역할을 했다.

서로 다른 영역의 사람들이 모여 융합한 창조적인 기업인 페이스북은 2012년부터 그래픽 아티스트, 비디오 아티스트, 일러스트 작가, 사진 작가, 설치 미술가 등 다양한 분야의 작가들을 섭외해 '아티스트 인 레지던스Artist in Residence, AIR' 프로그램을 운영하고 있다. 초청된 아티스트들은 페이스북 내부 프린팅 스튜디오에 소속돼 최소 4주에서 최대 16주 동안 건물 내부의 로비, 복도, 벽면, 바닥, 계단, 천장 어디든 작업할 수 있다. 단순히 그림만 그리는 것이 아니라 작품을 완성한 뒤 직원과 작가 간 워크숍을 통해 작품을 이해하는 토론의 시간을 갖는다. 그뿐만 아니라 입주 작가들이 자사의 소프트웨어를 비롯한 각종 첨단 기술을 활용해 작품을 제작하도록 지원하기도 하고, 프로그램을 실제로 사용하면서 느낀 장단점을 기술 혁신의 아이디어로 반영하기도 한다. 이러한 융합 교류를 통해 창의와 혁신의 에너지를 발견하는 것이다.

오늘날 하버드대학교에서 기숙사를 운영할 때 같은 방을 사용하는 룸메이트를 각기 다른 전공자들로 구성하는 것도 이와 같은 목적을 띄고 있다. 페이스북의 AIR 프로그램이 입소문이 나면서 마이크로소프트Microsoft, 어도비Adobe, 플래닛랩스Planet Labs, 오토데스크Autodesk 등의 기업도 전략적으로 도입하고 있다. 그런데 문제는 급변하는 지식 정보화 시대가 되면서 타인과의

소통을 통한 학문 간 융합 이전에 1인이 3역을 할 수 있는 멀티 플레이어를 요구하게 되었다. 쉽게 말해 애플의 CEO였던 스티브 잡스Steve Jobs 같이 IT와 인문학, 미학의 결합으로 이뤄진 '융합형 인재'를 말한다. 1998년 분수 양자홀 효과Fractional quantum Hall effect라는 이론을 세워 노벨 물리학상을 수상한 로버트 러플린 Robert Laughlin 교수는 "사람이 여러 가지 일을 동시에 하지 못하면 곤충과 다름없다"는 곤충론을 강조했다. 즉, 사람이 할 수 있어야 하는 일은 무수히 많으며, 하나만 할 줄 아는 것은 일정한 패턴을 보이는 곤충이 하는 일과 같다는 의미다.

도시에는 노숙자가 넘치지만 시골에는 노숙자가 없다. 왜일까? 도시 사람들은 자신이 대학에서 전공한 특정 분야에 관한 지식을 가득 갖고 있다. 대학에서 배울 때는 분명 그 학문 또는 기술이 신개념이자 최첨단이었는데, 기업에서는 그것이 불필요해지면서 해고를 당한다. 하나의 일만 할 줄 아는 사람이 어디에서 무엇을 할 수 있겠는가? 대한민국에 치킨집이 전 세계 맥도날드 매장 수보다 2.5배 많은 이유도 바로 그 때문이다. 반면 시골에 노숙자가 없는 이유는 논농사는 기본이고 배추, 옥수수, 콩, 각종 밭농사, 약초 재배, 목재 채취, 산림 양지 조성 등 무엇이든 웬만큼은 다 알고 행하는 멀티플레이라서다.

사실 산타클로스는 원래 초록색 옷을 입었다. 하지만 코카콜라의 마케팅 활동으로 인해 오늘날에는 빨간색 옷을 입는 것이 당연해졌다. 알면 보이지만 모르면 영영 알 수 없다. 결국 단일 전공은 해당 분야의 논리와 지식을 깊이 있게 다룰 수 있게 도

울 수는 있어도 상상력이나 융합적 사고에 대한 '지혜'는 알려주지 않는다.

다음 인물들의 공통점은 무엇일까? 알파벳Alphabet CEO 순다르 피차이Sundar Pichai, 펩시코PepsiCo CEO 인드라 누이Indra Nooyi, 팔로알토네트웍스Palo Alto Networks CEO 니케시 아로라Nikesh Arora, 마이크로소프트 CEO 사티아 나델라Satya Nadella, 어도비 CEO 샨타누 나라옌Shantanu Narayen, 이들은 모두 인도 출신 CEO다. 어떻게 이들이 굴지의 미국 기업들의 수장이 되었을까? 인도인이 성공하는 이유에는 똑똑한 머리와 강력한 유대 관계도 있지만 융합적 사고가 큰 비중을 차지한다. 인도는 100킬로미터만 가면 지형이 바뀌고 인종이 바뀌고 또 문화가 바뀐다. 이런 거대한 다양성이 있는 환경이 인도계 융합 DNA를 만들고 창조적 인재를 탄생시켰다고 볼 수 있다.

융합적 사고 키우기

융합적 사고를 가진 인재가 되려면 어떻게 해야 할까? 다음 2가지를 강조하고자 한다. 첫째, 아이와 같은 동심을 가져라. 〈인형극Puppet Theater〉은 클레가 45세의 나이에 그린 작품이다. 언뜻 봐서는 아이가 그린 것 같기도 하고, 어른이 장난삼아 그린 것 같기도 하다. 어두운 배경에 머리와 가슴이 하트 모양인 사람, 로켓과 동물의 알 수 없는 조화들이 아이들만 알 것 같은 재미난

스토리가 숨겨져 있을 것만 같다.

'아이가 그린 그림'과 '아이같이 그린 그림'에는 어떤 차이가 있을까? 아이들은 그림을 느낀 그대로를 표현하지만, 성인이 그린 아이같이 그린 그림은 상상력이 여러 번의 정화를 거쳐서 나온 결과물이다. 고뇌와 정제된 과정을 거쳐서 함축적이고 단순한 그림을 클레는 아이가 그린 그림처럼 표현했다. 사실 그는 평소 아이와 같은 동심을 자극하기 위해 인형을 수집했다. 직접 수작업으로 만든 어릿광대 손가락 인형도 있고, 그의 그림에서 막 나온 듯한 이미지의 인형도 있으며, 심지어 자신의 모습을 한 인형도 있다. 클레의 작업실을 보면 마치 인형 수집 창고를 방불케 한다.

다음 작품 〈세네치오Senecio〉 역시 자신이 보는 그대로의 모습을 표현한 것이 아니라 빨간색, 노란색, 흰색, 주황색 등의 따뜻한 색조를 사용해 다양한 도형을 함께 넣어 아이같이 순수한 마음을 표현했다. 아이가 그린 듯이 단순하게 그렸지만 의도적으로 서투르게 그린 인물과 장난스럽게 배치된 오브제, 선과 색, 평면만으로 이뤄진 기하학적인 형태와 색채가 가진 리듬감을 통해 자신이 의도한 실험적 표현주의를 확연하게 드러냈다.

클레는 창작의 원천을 어린아이들의 동심과 창조력으로 생각했고, 실제로 아이들의 그림으로부터 많은 영감을 받았다. 20세기 최고의 거장인 피카소 역시 "아이처럼 그리는 법을 알기 위해 평생을 바쳤다"고 했고, 프랑스의 화가이자 조각가인 장 뒤뷔페Jean Dubuffet와 루마니아의 조각가 콘스탄틴 브랑쿠시Constantin Brancusi도 "사람이 동심을 잃어버리면 죽은 것과 다름없다"고 강

(왼쪽) **파울 클레, 〈인형극〉**, 1923, 51.4×37.2㎝, 마분지와 종이에 초크 위 수채와 잉크
(오른쪽) **파울 클레, 〈세네치오〉**, 1922, 40.5×38㎝, 캔버스에 유채

조했다. 20세기 미술 거장들이 이구동성으로 "아이와 같은 동심을 가져라"라는 표어를 강조하는 이유는 지금까지 알던 것, 봤던 것, 인지했던 것들에 대한 선입견을 버리고 아이와 같은 순수한 시선으로 대상을 단순화하는 것이 결코 쉬운 일이 아니기 때문이다.

둘째, 원점에서부터 문제에 접근하라. 다음 두 사례를 통해 알아보자.

❖ 사례 1

2018년 서울시가 미세 먼지를 줄이기 위해 출퇴근 시간에 대중교통을 무료로 운행했다. 3회에 걸쳐 총 150억 원의 예산을 지급했다. 하지만 올해도 미세 먼지는 변함없이 찾아왔다.

❖ 사례 2

4대강 사업 이후 녹조 현상이 심해지자 환경부는 몇 가지 임시 대책을 내놨다. 보에 가둬놓은 물을 방류해서 씻겨 내려가게 하면 별문제가 없다는 것이었다. 또 조류 제거선으로 녹조를 걷어내는 것도 상당히 효과적일 것이라고 홍보했다. 2014년 6월 말에도 녹조로 인해 1,100만 톤을 추가로 방류했다. 4대강 사업 이후 낙동강에서 녹조 때문에 흘려보낸 물이 1억 톤 정도이며, 돈으로 계산하면 223억 원에 다다른다. 그런데 4년 전 총리실 산하 연구 기관은 추가 방류의 부작용을 지적한 것으로 확인됐다. 방류로 조류를 통제하면 하천과 이어진 연안의 적조

발생 잠재력을 키운다는 지적이었다.

둘의 공통점은 무엇일까? 바로 지금 내리는 의사 결정이 완벽하지도, 정확하지도 않음에도 수면에 드러난 현상만 보고 임시방편으로 문제를 해결하는 데 급급하다는 것이다. 그렇다면 어떻게 문제를 해결해야 할까? 신개념 다큐 〈지식채널e〉의 탄생을 통해 방법을 알아보자. 2005년 〈지식채널e〉가 시작되기 전 EBS는 2000년부터 〈플러스 1〉이라는 위성 채널로 수능 강의를 모두 옮기고 교양 프로그램과 다큐멘터리 방송을 시작했다. 그런데 녹색 칠판이 나오는 수능 방송에 익숙한 골수 시청자가 워낙 많아 EBS에 대한 선입견이 강했다. 예컨대 이런 것이다.

"에이, 또 녹색 칠판이나 나오겠지. 뻔해."

무엇보다 다른 공중파와 같이 예능, 코미디, 드라마 등의 프로그램을 할 수 없다는 제약이 가장 문제였다. EBS라는 교육 채널의 이미지를 유지하면서, 기존에 없었던 새로움을 창조해야 하는 모순된 상황을 극복해야만 했다. 이들은 이 상황을 극복하기 위해 '거꾸로 전략'을 펼쳤다. 기존의 프로그램을 만드는 방식이 연역적이라면, 〈지식채널e〉는 그 반대 전략으로 접근했다. 기존에는 큰 범주를 정하면 작가와 스탭들이 그 안에서 자료 조사를 하고 뭔가를 만들어냈다. 하지만 〈지식채널e〉는 아무런 제한을 두지 않고 작가가 하고 싶은 것을 찾아오게 했다. '비듬', '발가락' 과 같은 소재를 가져와도 아무 상관이 없었다. 물론 그것이 얼마만큼의 의미와 재미를 전달할 수 있는지 정도의 검증 단계는 거

치긴 하나 시작 단계에서는 아무런 제약도 없었다.

　처음에는 이런 방식이 사람들에게 불안감을 가져다줬다. 재미있는 것은 그런 불안감 때문에 소통이 이뤄지고 자연스레 브레인스토밍으로까지 이어졌다는 점이다. 통상적으로 이쯤이면 프로그램 구성과 촬영 편집이 끝나는 시기인데도 구성원들은 이야기를 계속 나눴다.[10] 원점에서 시작된 아이디어들과 브레인스토밍을 거쳐 나온 구성안이 다양하고 기상천외한 관점을 끌어내게 만들어줘서 직원들은 새로운 창조의 세상에 한 발짝 가까워질 수 있었다.

　미세 먼지, 4대강 녹조 현상의 문제를 〈지식채널e〉처럼 '거꾸로 전략'으로 접근했다면 결과는 어땠을까? 아마 많은 것이 바뀌지 않았을까? 2020년 1월 기준으로 〈지식채널e〉는 2,000회를 넘겼다. 거기에 회를 거듭할수록 매번 새롭고 유익한 콘텐츠를 만들어내고 있다. 기존의 방식과 지식에서 벗어나 원점에서부터 문제를 접근하려 했던 이들의 문제 해결 방식이 당초 목표였던 1,000회를 훌쩍 넘기고 새로운 역사를 쓸 수 있도록 도왔다.

04 파괴하는 건축가

미술에서 '미'는 아름다움을 의미한다. 그렇다면 아름다움의 기준은 무엇인가? 누가 아름다움을 규정하는가? 아름다움은 그것을 이야기하고자 하는 대상의 어떤 객관적인 사실이나 속성을 지칭하는 것이 아니라 그 대상에 대한 자신의 긍정적인 태도를 나타낸다. 긍정적으로 반응한다는 것은 어떤 대상에 대한 자신의 기호나 경험과 관련 있으며, 이는 미를 판단하는 자신의 주관에 의존한다는 의미다.

남성용 소변기 자체만을 보고 아름다움을 느끼는 사람은 과연 몇이나 될까? 프랑스의 혁명적인 미술가이자 레디메이드의 창시자인 마르셀 뒤샹Marcel Duchamp의 〈샘Fountain〉은 미의 개념을 새롭게 정의했다. 이탈리아의 전위 예술가인 피에로 만초니Piero Manzoni의 배설물이 담긴 깡통 〈예술가의 똥Artist's Shit〉은 어떠

한가? 더럽고 냄새날 것 같은 이 작품을 보고 "예술이다", "아름답다"라고 표현할 수 있을까? 미의 속성을 객관적이고 보편적으로 정의하기란 매우 어렵다. 일상에서는 그저 남성 소변기나 냄새나는 배설물에 불과한 이것을 오늘날 화단에서는 오브제 아트Object Art 또는 아상블라주로서 기존 미술의 틀을 깬 혁명적인 의미를 담은 작품으로 보고 미적·예술적 가치를 높게 평가하고 있다. 이는 대상 자체가 품고 있는 미적 아름다움이 아니라 예술가나 평론가들이 대상에 대한 의미를 부여하고 '아름답다'라고 내린 가치 판단에 의한 것이다.

미적 아름다움의 포기는 물론 신체적 안전과 심리적 안정까지 위협하는 작품을 등장시킨 인물이 있다. 바로 고든 마타 클락Gordon Matta-Clark이다. 미국 코넬대학교에서 건축학을 전공한 그의 주특기는 바로 '건물 자르기Building Cuts'다. 우리가 익히 아는 건축학은 건물을 설계·건립·유지하기 위한 이론과 기술적 체계를 과학적으로 연구하는 '짓는Building' 학문이다. 하지만 클락은 건물을 파격적으로 자르고 과감하게 구멍을 내는 '짓지 않기Un-Building'를 주장하는 반 건축 운동을 추진했다.

건물 자르기 작업의 대상으로 삼은 곳은 연립 주택, 창고, 사무실 등 실제로 사람들이 거주했던 건물들이다. 건물의 벽과 바닥, 천장을 뚫어 집을 의미하는 심리적 안락함, 보장된 안전함에 대한 환상을 깨뜨렸다. 〈오피스 바로크Office Baroque〉는 벨기에 앤트워프 해안가의 5층짜리 건물을 절단한 작품으로, 건물 내부의 바닥부터 천장에 이르기까지 물방울 모양의 구멍을 뚫었다.

클락은 건물을 절단해 내부의 구조적 요소들을 파격적으로 드러냄으로써 관람자에게 '집'이라는 인식과 '예술'이라는 고정된 시각에서 벗어나 생각지도 못한 미적 경험을 유도하고자 했다.

1975년 파리 비엔날레 때 제작한 작품인 〈코니칼 인터섹트 Conical Intersect〉는 미적 경험을 넘어 사회적 차별과 소외라는 매우 구체적인 현실에 대한 저항까지 드러냈다. 그는 플라토 보부르 거리에 있는 17세기 타운 하우스 2채의 벽면을 원뿔 모양의 구멍으로 가로지르며 절단해 도시 재개발에 대한 반발 의도를 밝혔다. "정신적 가치를 존중하고 그에 따라 작업하는 예술가들은 인류와 문명의 최고 가치와 위협받는 갈등의 상황에 대해서 무관심할 수도 없고 또 그렇게 해서도 안된다"라는 피카소의 예술 철학을 고스란히 수행한 듯 보인다. 클락의 작품은 도시의 과거와 현재, 철거되고 새롭게 지어지는 양면성이 교차하는 모습을 보여주고, 일상적으로 보는 도시의 이면에 내재돼 있는 규범을 과감히 도려내 도시 역사 속에 묻힌 잃어버린 공간에 대한 의미를 모색한다. 그 때문일까? 그의 예술론에서 탄생된 도시 개입은 사람들에게 도시에 대한 비판적인 시각을 가지게 한다.

클락의 독특한 예술적 행보는 다음 3가지의 파괴적 특성을 가진다. 첫째, 장소가 곧 작품이다. 19세기 이전까지의 미술 작품들은 사각형의 캔버스 안에 그려져 갤러리나 미술관의 전시관이라는 한정된 공간을 통해 보여졌다. 이 같은 형식은 '예술을 위한 예술'을 양산하며 작품의 의미를 오직 '작품 내부'로만 국한시켰다. 하지만 클락은 미술 작품을 갤러리 밖으로 끌어내어 외부

고든 마타 클락, 〈오피스 바로크〉, 1977
고든 마타 클락, 〈코니칼 인터섹트〉, 1975

환경에 있는 집, 사무실, 미술관과 같은 건물이나 도로, 인도, 지하와 같은 특정 부지를 선택해 '장소' 자체를 작품화시켰다. 주변에서 흔히 볼 수 있는 쓰레기나 음식 재료들을 사용하거나, 자동차나 트럭 등과 같은 교통수단을 이용하고, 도로 등에 설치 작품을 제작하기도 했다. 클락의 장소 특성적 작업은 1967년 미국에서 처음 탄생한 '대지 미술Land Art'에 기인했다. 대지 미술은 미술관과 갤러리의 권력, 상업성, 그리고 미술의 형식을 반대하며 자연을 표현의 대상으로 삼은 미술사조다. 대지 미술의 대표적인 인물로는 로버트 스미드슨Robert Smithson을 들 수 있는데, 그는 클락에게 미술 작품을 세상 속으로 해방하게끔 만든 인물이기도 하다.

클락의 두 번째 파괴적 특성은 '물적 지속성'을 거부한다는 것이다. 미술 작품의 보편적 가치인 '보존'의 의미를 철저히 파괴한 것이다. 잘리고 구멍이 뚫린 그의 작품 중 현재 남아 있는 것은 단 하나도 없으며, 기록 사진과 영상으로만 그의 작품을 볼 수 있다. 그는 처음부터 시한부로 건축에 미적 의미를 부여했다. 대개 미술 작품은 유형적이며 오래 남아 있을수록 경제적 가치를 더한다. 그러나 그의 소멸적 미술 작품은 돈과도 거리가 멀다. 스미드슨의 〈나선형의 방파제Spiral Jetty〉를 보면 이런 생각이 들지 않는가?

'태풍이 불면 작품이 온전치 못할 텐데.'

이런 생각에 대한 답으로 그의 의견을 덧붙여본다.

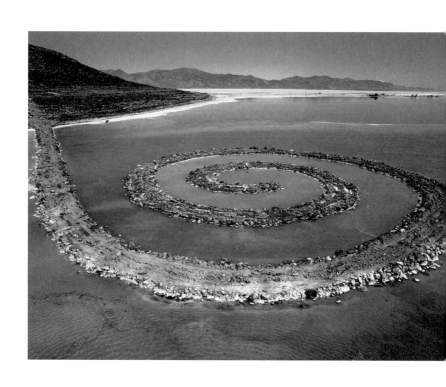

로버트 스미드슨, 〈나선형의 방파제〉

1970

"인간의 허영 속에서나 존재하는 영원히 남을 예술이 아닌 풍화와 침식 속에 사라질 예술을 만드는 것이 더 솔직하고 진실한 예술의 표현 양식이다."

클락과 스미드슨의 희생으로 이후의 미술 작품은 '예술 작품'이란 물증보다 '창작의 아이디어'에 더욱 중요한 가치를 둘 수 있게 됐다.

세 번째는 '작품은 시각으로 보는 것이 아닌 몸으로 느끼고 체험하는 것'으로 만들었다는 것이다. 클락은 자신이 자르거나 뚫어놓은 건물 안으로 관람자가 직접 들어가 체험하도록 했다. 작품 안으로 들어간 관람자들은 건물 안의 절단과 분리된 구조를 통해 '혼란'이라는 감정을 경험한다. 그 대상이 일상적으로 생활하는 공간이기에 관람자가 받는 충격은 더욱 크다. 나아가 공간이란 지어야만 생기는 것이 아니라 해체를 통해서도 생길 수 있음을 몸소 느끼게 해준다.

'예술가는 죽어서도 평가받는다'고 한다. '예술을 위한 예술'은 더 이상 충분하지 않다. 이제 예술은 현실을 다루고 일종의 긍정적인 변화를 만들려고 노력했을 때 더욱 가치 있게 됐다. 그가 집을 자른 이유 역시 바로 이러한 예술론에 기인한다. 그는 파괴적 혁신을 통해 '짓기'보다는 '짓지 않음'으로써 자본주의를 비판했다. 한번은 먹을 수 없는 음식을 직접 손님들에게 대접해 매매 활동을 패러디한 적이 있었다. 일요일마다 예술가들을 요리사로 초청한 '초청 요리사의 일요일 저녁 만찬'에서 뼈 요리와 살아 있

고든 마타 클락의 작업 현장

는 요리를 제공했다. 소꼬리 스프와 함께 닭 뼈, 쇠고기 뼈, 쌀, 개구리 다리, 골수로 만든 음식 등 음식의 대부분이 뼈로 되어 있어 먹을 만한 것이 없었다.[11] 삶은 달걀 위에 살아 있는 새우를 얹은 음식은 비위가 상할 정도였다. 당시 새우를 본 사람들은 그 자리에서 놀라움과 경악을 표현했다. 그는 자본주의 경제 체제에서 매매 대상으로 적합하지 않은 상품을 오히려 특별한 상품으로 취급함으로써 '기능성만이 상품의 가치를 결정하는 유일한 척도가 아닐 수 있음'을 보여줬다.

안타깝게도 그는 35세라는 젊은 나이에 췌장암으로 세상을 떠났다. 그는 생전에 건물을 자를 때 안전모나 마스크 등 아무런 보호 장비도 없이 맨몸으로 작업을 했다. 그렇기 때문에 건물을 자르고 쪼개면서 생기는 석면과 시멘트 가루를 들이마시기 일쑤였다. 건강에 해로운 줄 알면서 왜 그랬을까? 아마도 건물을 짓는 건축가가 아닌 짓지 않는 예술가이기 때문이지 않을까? 최선을 다해 자신을 불사르지 않으면 자신은 물론 대중은 감동하지 않는다는 사실을 알기에, 그것이 진정한 아름다움이기에 기꺼이 그렇게 했을 것이다.

과거를 뒤엎는 파괴적 혁신

"세상에서 가장 어려운 일은 새로운 아이디어를 수용하는 것이 아니라 과거의 아이디어를 잊는 것이다."

19세기 케인스주의 경제학을 제창한 영국의 천재 경제학자 존 메이너드 케인스John Maynard Keynes가 주장한 말이다. 지속적으로 수익을 창출하는, 즉 돈을 벌어주는 상품이나 사업인 캐시카우Cash Cow를 가진 기업들이 소멸하는 이유는 과거의 아이디어와 실행 사례를 기준으로 의사 결정을 내렸기 때문이다. 세계 1위의 식음료 업체인 네슬레Nestle도 이러한 함정을 피해갈 수 없었다. 1990년대 후반 유니레버Unilever, 다농Danone, 크래프트Kraft와 같은 경쟁 기업들이 원가 절감을 통해 수익성 위주의 경쟁을 할 때 네슬레는 전통적인 매출 성장 위주의 전략을 고수했다. 그 결과, 네슬레의 영업 이익률은 경쟁사의 50퍼센트 수준으로 떨어졌고 주가도 폭락했다. 부동의 1위 업체라는 자만심이 불황기에도 성장 전략을 고수하는 우를 범하게 한 것이다.

피카소의 대표작들과 달리 어릴 적 그가 그린 초상화나 정물화는 지극히 전통을 따르는 작품이었다. 만약 그가 전통적 기법에만 계속해서 안주했다면 과연 20세기 최고의 거장이 될 수 있었을까? 봉준호 감독의 영화 〈기생충〉이 한국 영화 최초로 제72회 칸영화제 황금종려상, 제73회 영국 아카데미 각본상, 외국어영화상, 제92회 아카데미 작품상, 감독상, 각본상, 국제 장편 영화상을 수상하게 된 배경 역시 기존의 전통적 장르 규칙을 따르지 않고 한 작품 안에서 여러 장르를 뒤섞는 과감한 상상력을 발휘한 덕분이다.

사실 〈기생충〉이 다루고 있는 주제는 리스크가 꽤 높다. 흥행을 겨냥하는 보통의 상업 영화들은 개인과 사회의 어두운 문제

를 드러내거나 유쾌하지 않은 주제를 회피하는 경향이 강하다. 관객들로부터 외면받을 가능성이 높기 때문이다. 이러한 선입견에도 불구하고 〈기생충〉은 불편한 갈등 소재를 정면으로 내세워 공론의 장에 던졌다. 클락이 파괴적인 작가로 불리는 이유도 과거의 전통을 답습하지 않았기 때문이다. 예술이란 아름답지 않아도 된다는 것을, 미술 작품이 반드시 사각형의 캔버스 안에 그려지지 않아도 된다는 것을, 건물은 짓는 것이 아니라 짓지 않는 것이 될 수도 있다는 것을, 시각적인 예술을 개념적 예술로 보여줬다. 역설적이게도 피카소, 봉준호, 클락의 파괴적 행동은 충격을 넘어 감동을 자아냈다.

요즘 현대 미술은 파괴적이다 못해 엽기적이다. 영국 출신의 인기 아티스트인 데미안 허스트의 〈제발For Heaven's Sake〉이라는 작품은 죽은 아기의 두개골에 백금 틀을 씌우고, 그 위에 7,105개의 핑크색 다이아몬드와 1,023개의 화이트 다이아몬드를 박아 만들었다. 마르셀 발도르프Marcel Wallldorf가 제작한 〈페트라Petra〉는 전투복을 갖춰 입은 여경이 쪼그리고 앉아 엉덩이를 보인 채 소변을 보는 모양의 작품이다. 주재료는 실리콘과 금속이고 바닥에는 젤라틴을 사용해 소변의 흔적까지 만들었다.

2010년에는 독일의 해부학자 군터 폰 하겐스Gunther von Hagens가 시신 작품을 등장시키기도 했다. 시신에서 수분을 제거하고 실리콘 고무 에폭시나 폴리에스테르 합성수지를 주입해 시신을 보존하는 방법인 플라스티네이션Plastination을 고안한 작품이다. 당시 언론 보도에 따르면 시신 예술품 한 구의 가격은 7만 유로

(약 1억 원)이며, 몸통과 머리도 따로 살 수 있다. 이들이 엽기적인 작품을 서슴지 않고 드러내는 이유는 현실 미학의 개념을 파괴하지 않으면 결국 파괴당하기 때문이다.

해당 업계를 선도하는 기업이었던 굿이어Goodyear, 코닥, 노키아, 소니 등은 클락, 허스트, 발도르프, 하겐스처럼 파괴적 혁신을 하지 못했다. 이전의 인프라와 기득권 세력을 유지하면서 이윤을 많이 남겨야 한다는 단잠에서 깨어나야만 한다. 현존하는 최고의 경영학자로 불리는 톰 피터스Tom Peters는 "혁신이란 이미 햄버거가 존재하는데 또 다른 수준의 햄버거를 내놓지 않는 것"이라고 표현했다. 즉, 파괴적 혁신은 단순히 표면적으로 다르다는 개념이 아니라 대상의 본질을 완전히 뒤틀어 전에 없는 새로운 것을 만들어내는 것을 의미한다.

파괴적 혁신을 실행할 때는 경쟁에서 승리하는 것보다 혁신 자체에 집중하는 것이 중요하다. 직설적으로 설명하자면 파괴적 혁신의 대상이 '경쟁자'가 아니라 '나 자신'이라는 것이다. 애플은 과감하게 자신들의 주력 제품을 스스로 파괴했다. 아이팟을 출시해 엄청난 성공을 거뒀음에도 아이팟 나노iPod nano처럼 가격 대비 가치가 더 높은 제품을 출시해 기존 제품을 스스로 고사시키는 선택을 했다. 거기서 멈추지 않고 아이팟iPod이란 카테고리 자체를 사라지게 만든 아이폰iPhone을 시장에 내놓았다. 또한 태블릿 PC인 아이패드iPad는 PC 산업을 붕괴시켰고, 나아가 그들의 아이맥iMac 사업에도 좋지 않은 영향을 미쳤다. 이렇게 애플이 '자기 파괴Self-Destruction'를 하는 배경에는 자사의 주력 사업

보다 고객 가치가 중요하다는 철학이 조직 깊숙이 자리 잡고 있기 때문이다. 무엇보다 스스로를 파괴하지 않으면 언젠가 다른 기업에 의해 파괴돼 희생자가 될 것이라는 것을 확신하기 때문이다.

멸종당하지 않기 위해

파괴적 혁신이 주는 매력은 명확하다. 그런데 대부분의 조직들은 파괴적 혁신의 접근 방법을 사용할 때 단순히 '기술'에 초점을 맞춘다. 디지털카메라를 예로 들어보자. 여느 소비자들은 거의 2년마다 디지털카메라를 바꾼다. 기술이 발전되면서 800만, 1,600만, 2,400만 화소 카메라가 출시됐고, 고객들은 자연스레 높은 화소의 최신형 카메라를 구입한다. 그러다 어느 순간부터 고객의 발길이 뜸해지기 시작했다. 다 어디로 가버린 것일까?

1,200만 화소가 된 이후부터 아마추어 사진가들은 더 이상 화질 차이가 크게 와닿지 않게 되었고, 최신형 카메라에 대한 구매 매력까지 잃게 되었다. 더군다나 스마트폰이 보편화되면서 사람들은 동영상이나 사진을 찍고 그 자리에서 바로 SNS에 공유했다. 이런 환경의 변화에 따라 전통적인 카메라 회사인 소니, 캐논Canon, 올림푸스Olympus, 니콘Nikon의 고객들은 카메라가 내장된 스마트폰으로 갈아타게 되었다. 아무리 혁신적인 기술이라도 고객을 지속적으로 머물게 하기란 어렵다. 고객이 원하는 것, 고

객이 필요로 하는 것에 따라 기술도 바뀌어야 한다. 따라서 진정한 파괴적 혁신의 대상은 '기술'이 아니라 '달라진 고객'인 셈이다.

파괴적 혁신의 대상이 '소비자'라는 것을 인지했다면 이제 중요한 것은 파괴적 혁신을 위한 사업 영역을 선택하는 것이다. 이 단계에서도 기업은 편견을 가지고 있다. 누구도 시도해본 적 없는 일을 하는 것이 파괴적 혁신이라고 믿는 것이다. 바꿔 말하면 기존 사업 영역에서도 매우 훌륭한 파괴적 혁신을 가져올 수 있다는 것이다.

보스턴에 가면 무조건 먹어봐야 한다는 리갈 시푸드Legal Sea Foods 레스토랑이 있다. 리갈 시푸드는 매사추세츠주를 비롯해 40여 개 이상의 점포를 내며 사업을 확장하고 있다. 고객에게 "리갈 시푸드가 무엇을 하는 회사냐?"라고 묻는다면 대부분 "시푸드 레스토랑 체인"이라고 대답할 것이다. 그러나 이 회사의 경영진은 해산물 사업으로 정의한다. 레스토랑은 리갈 시푸드의 가장 중요한 형태의 유통망이자 존속적 혁신의 영역일 뿐인 것이다. 레스토랑을 확장하는 사고에서 벗어나 새로운 유형의 유통망을 모색하기 위한 파괴적 혁신을 고민한 결과, 리갈 시푸드의 브랜드명을 붙인 해산물을 대형 마트나 슈퍼마켓에 팔거나 유럽 시장에 해산물을 유통하는 식으로 사업을 확장해나갔다.[12]

아무리 튼튼한 나무라도 하늘을 향해 계속 자랄 수는 없다. 대신에 작은 나무를 계속해서 심어보자. 하늘을 향해 계속 자라는 나무는 '존속적 혁신'이다. 디지털카메라의 높은 화소로 고객

을 잡는 데는 한계가 있다는 의미다. 반면 작은 나무를 심는다는 것은 '파괴적 혁신'이다. 이것은 고객의 욕구에 따른 신 성장 동력을 찾는다는 의미다. 구글Google은 1998년 인터넷 무료 검색 서비스로 시작해 지금은 세계 최대 기업 반열에 올라섰다. 검색이라는 튼튼한 나무를 바탕으로 안드로이드Android와 크롬Chrome, 유튜브Youtube, 구글 플레이Goodgle Play, 지메일Gmail, 지도 등 끊임없이 새로운 나무를 심었다. 그뿐만 아니라 2015년 모기업 알파벳을 출범시켜 자율 주행 회사 웨이모Waymo와 의료 기기·건강 데이터 회사 베릴리Verilly, 사물 인터넷 기기업체 네스트Nest, 인간 수명을 연구하는 칼리코Calico, 인공 지능 개발 회사 딥마인드DeepMind, 구글 비밀 연구 조직 구글 XGoogle X 등 다양한 파괴적 혁신을 시도하고 있다.

뚜렷한 성장세를 보이고 있음에도 불구하고 실리콘 밸리 한복판에 있는 구글의 캠퍼스에는 "멸종하지 말자"라는 의미를 담은 공룡 화석이 서 있다. 그것은 언제든지 본인들을 위협할 수 있는 파괴적 혁신가들을 생각하면서 혁신의 의미를 실천하고자 하는 의지가 담겨 있다. 클락의 작품처럼 파괴적 혁신의 의지를 펼칠 수 있도록 당신이 있는 어느 곳이든 벽에 구멍을 뚫어보는 건 어떨까?

"매번 똑같은 행동을 반복하면서,
다른 결과를 기대하는 것은 미친 짓이다."

- 알버트 아인슈타인
Albert Einstein

발견:

나에게서 찾는 차이

01

디테일의 힘

어떤 그림은 500년이 지나도 위대한 걸작으로 칭송받으며 상상할 수 없을 정도의 천문학적인 금액으로 거래되는 반면, 어떤 그림은 무참히 외면당한다. 평범한 그림과 위대한 그림의 결정적 차이는 무엇일까? 플랑드르 화파의 창시자인 얀 반 에이크Jan van Eyck의 작품을 보면 그 차이를 알 수 있다. 그의 대표작인 〈아르놀피니의 결혼The Arnolfini Marriage〉은 '그림을 본다'는 개념이 아닌 '글을 읽거나 명화를 감상한다'는 것으로 행위를 자연스럽게 옮기게 한 걸작 중의 걸작이다. 나는 이 작품을 처음 접했을 때 강하게 끌리는 힘을 느꼈고 한동안 멍하니 이 작품만 바라봤었다. 그것도 반나절 이상. 이 그림에서는 모든 것이 마법의 세계에 있는 것처럼 빛나고 있었기 때문이다.

이 작품은 디테일한 묘사와 다양한 장치, 상징으로 결혼을 신

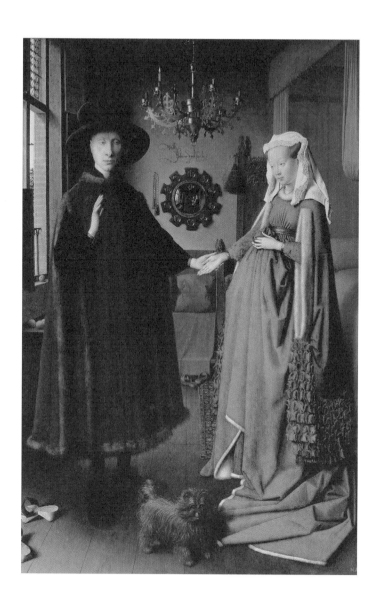

얀 반 에이크, 〈아르놀피니의 결혼〉
1434, 82.2×60㎝, 패널에 유채

성시하고 있으며 그림 속 주인공들의 부유함을 보여주고 있다. 이곳의 배경은 붉은색 고급 침대가 있는 응접실이다. 당시 프랑스와 부르고뉴 지방에서는 응접실에 침대를 두는 것이 유행이었으며, 앉는 용도 이외에는 산모와 신생아가 손님을 맞이할 때를 제외하고는 사용되지 않았다. 따라서 응접실의 침대는 부르주아 계층에서 실제 사용 목적이라기보다는 과시적 수단에 가깝다. 결혼식 주인공인 남녀는 플랑드르식 예복을 차려입고 나란히 서 있다.

남자 아르놀피니는 이탈리아 출신의 상인으로 당시 플랑드르의 브뤼헤에서 무역과 금융업을 했다. 오른쪽 여자는 신부 잔느드 쉬나니다. 남자는 창문이 있는 바깥쪽에 여자는 안쪽에 서 있는데, 이는 바깥일을 하는 남자와 집안일을 하는 여자의 역할 분담을 상징한다. 둘은 서로 한 손을 맞잡고 있다. 남자는 왼손, 여자는 오른손을 내밀어 잡고 있다. 원래 결혼을 할 때는 남녀 모두 오른손으로 잡아야 하는데 남자가 왼손으로 잡고 있는 것으로 보아 결혼 전에 하는 약혼식 정도의 의미로 보인다. 남녀 모두 옷감 전체가 모피인 값비싼 옷을 입었는데, 남자 옆에 있는 창문을 보면 열매를 맺는 중인 체리 나무가 있다. 이를 통해 시기상 여름이라는 사실을 알 수 있다. 한여름에 모피 옷을 입은 이유는 단지 부를 과시하기 위함일 것이다.

여자는 황금 목걸이와 황금 팔찌까지 차고 있다. 왼손으로는 치맛자락을 붙잡고 배 위에 살포시 올려놓고 있다. 부풀어진 치맛자락 때문에 마치 임신한 것처럼 보이지만 이것은 다산에 대

한 염원과 당시 풍성한 옷차림의 유행을 나타낸다. 두 사람 머리 위에는 화려한 샹들리에가 걸려 있다. 그런데 샹들리에는 딱 하나의 초만 불이 밝혀져 있다. 이는 두 사람의 결혼식을 지켜보는 신의 눈을 뜻하며 신이 지켜보는 가운데 결혼이 성사되었음을 의미한다. 침대의 머리 부분 기둥 위에는 용을 밟고 있는 여신 조각상이 있다. 출산의 수호신인 성녀 마르가리타이다. 침대 기둥에는 먼지떨이가 걸려 있고 반대쪽에 목주가 걸려 있다. 먼지떨이는 가정 살림을 잘하라는 의미이고, 목주는 여자의 순결과 신앙을 바라는 의미로 신랑이 신부에게 주는 선물이다.

그림 왼쪽에는 식탁에 오렌지가 놓여 있다. 오렌지는 지중해 과일로 스페인에서 이곳 플랑드르 지방으로 수입된 것으로서 부유함을 상징한다. 침대 바닥에 깔린 오리엔탈 카펫 또한 부의 상징이다. 남자의 신발은 화면 왼쪽 아래, 여자의 신발은 침대 바로 밑에 놓여 있다. 맨발로 식을 치름으로써 결혼식이 거행되는 공간의 신성함을 보여준다. 남자의 신발은 밖을 향하고 여자의 신발은 집 안의 중심인 침대 쪽을 향하고 있다. 이는 결혼을 출발점으로 가정을 이루는 데 남녀 간의 의무를 뜻한다. 맨발로 바닥을 딛고 결혼식을 올리면 다산이 보장된다는 당시의 통속 정서를 보여준다는 해석도 있다. 두 사람 사이에는 강아지 한 마리가 있는데 이는 결혼 생활의 충실함과 다산을 뜻한다.

두 사람 사이에 벽에 걸려 있는 볼록 거울은 예수의 10가지 순환이 테두리에 장식돼 있다. 이것은 결혼한 부부가 따라야 하는 이상, 모범, 규범 등을 의미한다. 볼록 거울을 자세히 보면 결

혼식을 거행하는 남녀
사이로 붉은색 옷을 입
은 사람과 파란색 옷을
입은 사람이 보인다. 붉
은색 옷을 입은 사람은
에이크 자신이고, 푸른
색 옷을 입은 사람은 에
이크의 조수다. 이 두
사람은 이 결혼식의 증

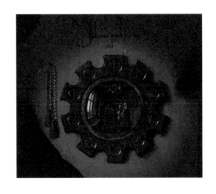

〈아르놀피니의 결혼〉 속 볼록 거울

인으로서 결혼이 성립함을 기록하고 증언하기 위해서 참석했다.
거울 위쪽에는 "얀 반 에이크가 여기 있었다. 1434년"라는 문구
가 적혀 있다. 이 대목에서 에이크의 흔들림 없는 자신감을 엿볼
수 있다.

이 그림은 보면 볼수록 에이크가 머리부터 눈, 손 등 전신에
현미경을 장착한 게 아닐까 하는 생각을 하게 만든다. 그러지 않
고서는 사진보다 더 디테일한 묘사를 어떻게 할 수 있냔 말이다.
더욱 놀라운 점은 그림의 폭이 겨우 60센티미터밖에 되지 않
는다는 점이다. 그럼에도 불구하고 흐트러짐 없이 매우 정교하게
우의와 상징까지 담아냈다. 심지어 그림에서 보이는 장치들이 너
무나 자연스러워서 종교적인 냄새도 전혀 나지 않는다.

〈아르놀피니의 결혼〉은 15세기 몇 안 되는 전신 초상화이며,
세계에서 가장 유명한 2인 초상화로 손꼽는다. 특히 화법적인 측
면에서 그림 속 볼록 거울에 얀 반 에이크가 직접 등장한 것은

처음 적용된 시도이며, 이후 스페인 바로크를 대표하는 17세기 유럽 회화의 중심적인 인물인 디에고 벨라스케스의 〈시녀들The Maids of Honor〉 〈거울을 보는 비너스Venus at a Mirror〉, 인상주의의 아버지로 불리는 에두아르 마네의 〈폴리-베르제르의 술집A Bar at the Folies-Bergere〉 등에서도 다양하게 응용됐다.

죽음을 앞둔 브뤼헤의 성 도나티안 성당의 참사 위원인 요리스 반 데르 파엘레Joris van der Paele의 주문으로 제작된 〈반 데르 파엘레의 성모Virgin and Child with Canon van der Paele〉에서도 에이크의 디테일한 묘사를 엿볼 수 있다. 흰옷을 입은 파엘레는 두 성인의 보필을 받으며 성모자 옆에 무릎을 꿇고 있다. 그림의 중간에 자리한 성모는 작은 부케를, 아기 예수는 앵무새를 쥐고 있고 있는데, 이것은 에덴동산을 상징한다. 성모가 앉아 있는 옥좌의 왼쪽 팔걸이의 나무 조각에는 카인Cain이 동생 아벨Abel을 죽이는 장면이 새겨져 있다. 이것은 예수의 희생을 암시하며, 옥좌의 오른쪽 팔걸이에 삼손Samson이 사자를 죽이는 장면은 인류를 지옥에서 해방하는 그리스도를 상징한다. 무엇보다 이 작품에서 주목할 점은 파엘레의 안경을 통해 보이는 책의 선명한 글씨와 그의 좌측 측면에 돌출된 혈관의 표현이다. 이를 보고 파엘레가 측두동맥염Temporal Arteritis을 앓고 있다는 주장도 있었다.

이토록 정교하고 디테일한 세부 묘사가 가득한 에이크의 작품은 대상뿐만 아니라 다양한 사물에 상징적이고 심오한 의미를 담아냈다. 결국 평범한 그림과 위대한 그림의 결정적 차이는 '디테일'에 있다. 그의 회화는 너무나 디테일해서 우리가 '읽어내야'

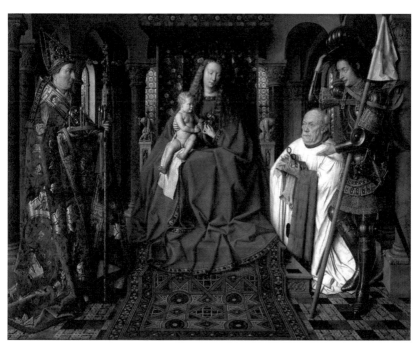

얀 반 에이크, 〈반 데르 파엘레의 성모〉
1436, 122×157cm, 패널에 유채

할 수많은 우의와 상징이 가득하다. 이러한 섬세한 디테일이 모여 큰 차이를 만드는 것이다. 500년이 지난 오늘날에도 많은 사람들에게 예술로서의 진정한 가치와 의미를 전하고 있다.

100 빼기 1은 0이다

정교한 세부 묘사로 실제와 같은 착각을 불러일으키는 에이크의 사실주의 기법을 능가하는 작품은 거의 없다. 세련된 기법과 상징적인 표현이 매우 디테일하기 때문에 그의 후계자들도 그의 미술에서 일부만을 빌려 사용할 뿐이었다. 일찍이 1449년에 이탈리아의 인문주의자인 키리아쿠스 안코나Cyriacus d'Ancona는 그의 작품을 보고 "인간의 손에서 나온 것이 아니라 모든 것을 가지고 있는 자연 그 자체의 힘으로 만들어진 것 같다"며 극찬했다.

에이크가 극한의 디테일로 승부한 화가라면 프로 야구계에서는 스즈키 이치로Suzuki Ichiro가 그러하다. 야구에서 내야 땅볼을 치고 1루에서 아웃될 때 90퍼센트 이상이 한 보폭의 차이 때문에 아웃된다. 그 이상 아웃되는 것은 10퍼센트에 불과하다. 그렇다면 다음 질문에 답해보자. 오른손 타자와 왼손 타자 중 어느 쪽이 유리할까? 오른손 타자는 공을 치면 무게 중심이 달리는 반대쪽으로 간다. 반면 왼손 타자는 공을 치면 무게 중심이 1루가 있는 쪽으로 가므로 성공할 확률이 높다. 따라서 왼손 타자들이

오른손 타자보다 반 보폭 정도 유리하다.

이치로는 장타보다는 내야 안타가 많은 왼손 타자다. 일단 오른손 타자보다 반 보폭은 유리하니 나머지 반 보폭을 어떻게 더 줄일 수 있을지 고민하다 다음과 같은 결론을 내린다. 이치로는 스윙과 동시에 1루로 몸을 날리듯 달린다. 그 찰나의 순간이 나머지 반 보폭을 줄여준다. 탁월한 운동 실력과 더불어 디테일한 전략 덕분에 그의 타율은 타의 추종을 불허한다. 이치로의 고등학교 통산 타율은 무려 5할 0푼 1리나 되며, 메이저 리그 MLB 18시즌 통산 타율 3할 1푼 1리, 3,089안타를 기록했다. 참고로 야구에선 규정 타석을 채워야만 기록으로 인정하기 때문에 규정 타석을 채우고 5할을 넘기기란 결코 쉬운 일이 아니다.

비즈니스에서 디테일의 중요성은 예술과 스포츠보다 더욱 강조된다. 1986년 1월 28일 챌린저호가 발사된 지 73초 만에 공중에서 폭발해 7명의 승무원이 안타깝게 사망한 사건이 있었다. 이 사고의 직접적인 원인은 로켓 부스터 내에서 누출을 막아주는 고무 오링O-ring이었다. 오링이 추운 날씨로 인해 갈라지는 바람에 제대로 기능하지 못한 것이다. 2011년 4월 광명역 KTX 탈선 사고 역시 선로 전환기의 케이블을 교체하다 7미리미터의 너트를 꽉 잠그지 않아 일어났다. 두 사례는 사소한 실수라고 해서 무시했다가는 큰 낭패를 볼 수 있음을 보여준다.

1980년대 뉴욕에서는 한 해 동안 일어나는 중범죄 사건 중 90퍼센트 이상이 지하철에서 발생할 정도로 지하철 범죄율이 높았다. 그런데 1994년 새롭게 선출된 뉴욕 시장 루돌프 줄리아

니Rudolf Giuliani와 경찰 국장 윌리엄 브래턴William Bratton은 지하철 흉악 범죄를 줄이기 위해 무임승차 단속과 역의 낙서 지우기, 쓰레기 버리기 단속 등을 시행했다. 뉴욕 시민들은 "낙서 지우는 것과 범죄를 줄이는 게 무슨 상관이 있어?", "사소한 경범죄를 단속한다고?", "또 세금 낭비하는군?" 하며 이들의 조치를 비웃었다. 시민들의 냉대 속에서 5년간 경범죄 단속을 시행한 결과, 놀랍게도 살인 범죄는 1,000건 이상 감소, 지하철 범죄는 75퍼센트로 급감했다. 사소하게만 보였던 조치들이 강력 범죄까지 예방했다.

디테일 경영을 잘하는 국내 대기업이 있다. 어느 겨울날 대기업 사장이 화장실 수도꼭지를 이용해보니 온수와 냉수가 맞지 않아 여러 번 위치를 바꿔 돌렸다. 사장은 '수도꼭지를 몇 도 정도 돌려야 적당한 온도의 물이 나올까?'라고 고민한 후 시설 관리 담당자를 불러 시간과 자원 낭비를 줄이도록 수도꼭지마다 적당한 온도의 물이 나오는 위치를 표시해놓으라고 지시했다. 혹시 '그래도 대기업 사장인데, 할 일이 그렇게 없나? 뭘 저런 것까지 할까?'라고 생각하는가? 이 스토리의 주인공은 다름 아닌 현대카드 정태영 사장이다. "회사를 경영하려면 큰 전략적인 비전과 디테일을 모두 봐야 한다. 우리가 강조하는 디테일은 고객과의 접점에 있는 것들이다. 소비자는 사소한 하나를 보고 회사와 사장을 평가한다"라고 강조한 그는 비슷비슷한 국내 카드 업계에서 살아남은 현대카드의 비결이 바로 디테일 경영에 있었음을 밝힌다.

당신은 보통 신용 카드를 몇 개 정도 들고 다니는가? 대개의 경우 2~3개 정도이며, 백화점과 각종 포인트 카드를 포함하면 보통 7~8개 정도 된다. 신용 카드 디자인의 본래 목적은 눈의 즐거움에 있다. 하지만 카드의 앞면을 자랑하려고 목에 걸고 다니는 사람은 없다.

지갑에 꽁꽁 숨겨놓는 상품이다. 하루 평균 카드를 만지는 시간은 1분이 채 넘지 않는다. 평소 고객은 카드 앞면의 다양한 디자인보다는 지갑 속에 보관된 옆면만 본다. 현대카드는 고객의 사용 경험을 고려해 2008년 카드 옆면에 컬러를 넣은 카드 디자인을 선보였다. 지갑에서 찾기도 쉽고 보기도 예쁘다는 이유에서였다. 2011년에는 미래의 화폐를 상징적으로 나타내기 위해 카드 옆면에 주화의 톱니바퀴 모양을 적용했다.

촉각적인 부분까지 고려해 카드 사용 시 자주 접촉하는 플레이트 우측 하단에 손잡이 역할을 하는 분화구 형태의 '핑거 팁finger tip' 디자인을 도입했다. 이러한 현대카드의 디테일 경영은 회사를 카드 대란이 온 2003년에 9,000억 원의 적자를 내던 곳에서 2005년에 첫 흑자를 기록, 2008년에는 7,900억 원의 흑자를 내는 기업으로 탈바꿈시켰다. 현대카드와 함께 운영되고 있는 현대캐피탈은 국내의 제2금융권 자산 규모를 모두 합친 것보다 더 규모가 크다.

디테일 경영을 여전히 강조하는 이유는 무엇일까? 4차 산업 혁명의 시대에 접어들면서 기술 추월이 매우 빨라졌다. 2011년 8월 하얀 국물 라면의 시대를 이끌었던 제품 팔도 꼬꼬면이 출

시되자 오뚜기 기스면, 삼양 나가사끼 짬뽕, 농심 쌀국수 짬뽕 등의 제품들이 쏟아져나왔다. IT 제품도 마찬가지다. 애플이 스마트폰을 출시하자 화웨이Huawei, 샤오미Xiaomi, 삼성전자, LG전자 등 기술력이 필요한 제품도 금방 앞서가는 경쟁자들이 생기면서 단순히 기술력만으로는 지속적인 경쟁력을 유지하기가 어려운 시대가 되었다. 결국 품질과 기술력 상향 수준에서 사람들이 생각하는 사소하지만 핵심적인 디테일을 고려해야 큰 차이를 만들 수 있다는 얘기다.

예술이나 비즈니스의 성패는 한 끗 차이, 즉 '디테일'에 답이 있다. 100 빼기 1은 원래 99이지만 디테일이 강조되는 현 상황에서의 답은 0이다. 작고 사소한 한 가지를 챙기지 못해 막대한 손실을 초래할 수 있기 때문이다. 반대로 100 더하기 1은 101이 아니라 200이 된다. 때로는 작고 사소하다고 여겨지는 부분까지 살뜰히 챙기는 디테일 경영이 고객 만족을 넘어 사람을 감동시키고 기업을 성공으로 이끈다. 명실상부 세계 최고의 기업으로 성장한 아마존은 창업자 제프 베조스Jeff Bezos가 2002년에 정리한 리더십 원칙Leadership Principles에 따라 "세세한 면까지 깊게 따져라"라는 디테일 경영이 강조되고 있다. 이 원칙을 임직원 모두가 마치 유대인들이 탈무드 경전을 공부하듯이 외우고 이를 적용하는 것만 봐도 디테일이 경영에서 얼마나 중요한지 이해할 수 있다.

디테일 경영 성공법

그렇다면 디테일 경영을 구체적으로 어떻게 실천하면 좋을까? 생산 활동에 일어나는 모든 행위들을 관리하기는 어렵다. 그러므로 문제가 발생하거나 해결되는 '결정적 차이', 즉 임계점만 관리하면 된다. 임계점은 어떤 물리 현상이 다르게 나타나기 시작하는 경계의 수치 또는 값이다. 이전과 이후가 달라지는 분기점, 얼음이 녹는 온도, 물이 끓는 온도 등의 의미로 이해하면 된다. 조직의 생산 활동에는 수많은 문제 징후들이 있는데, 처음에는 큰 문제가 아니었어도 일정 수준을 넘으면 난감한 상황이 발생할 위험이 있다. 이를 반대로 뒤집어 생각하면 임계점의 수준을 넘었을 때 관리를 잘했다면 고객을 감동시킬 수 있는 디테일 경영이 가능해진다는 말이다. 별거 아닌 일처럼 보이지만 일반 기업과 위대한 기업의 차이는 여기서 드러난다.

2010년 가장 존경받는 기업 5위로 꼽힌 컴퓨터 제조 세계 1위 기업 델Dell도 골머리를 앓고 있는 문제가 있었다. 당시 맞춤형 컴퓨터를 생산하고 있었는데, 수백 가지 품종에 일일이 대응하다 보니 불량률이 높았다. 이 문제를 해결하기 위해 부품 조립 공정을 분석한 결과 18단계 속에 총 300개 세부 실행 지침이 시행되고 있었음을 발견했다.

직원들이 제품을 생산하면서 300개의 세부 지침을 어떻게 모두 기억할 수 있을까? 기억하지 못하면 불량률을 줄일 수 없다. 전체 공정도 자세히 들여다보니 문제 징후 중 가장 문제가 되는

2가지의 임계점이 있었다. 납기 5일이 지나면 불량률이 급격히 증가하는 것, 그래픽 카드와 CPU에서 불량률이 높다는 것이 그것이었다. 그렇다면 해결책은 간단하다. 납기 5일 이내는 주문을 받지 말고, 그래픽 카드와 CPU 카드는 2번의 중복 검사를 거치는 결정적 2가지 요소만 관리하면 된다.

마지막으로 디테일 경영을 완성하는 화룡점정은 바로 '감성을 입히는 것'이다. 사람들은 합리적인 좌뇌보다는 감성적인 우뇌의 결정에 더 따르는 경향이 강하다. 1930년 영국에서 설립된 햄버거 체인점 윔피Wimpy는 시각 장애인을 위해 빵 위에 깨로 점자를 만들어 제공하고 있다. 핀셋으로 깨를 빵 위에 하나하나 놓는 수고스러움이 고객을 감동시켰고, 현재는 80만 명이 넘는 사람들이 점자 햄버거를 먹고 있다. 그들에게 햄버거는 먹는 것이 아닌 보는 것 그 이상이 된 것이다.

디테일 경영의 성공을 위해서는 디테일을 단순히 전략이나 마케팅 수단으로만 활용해서는 곤란하다. 율리우스 2세Julius II 교황의 명으로 미켈란젤로가 23세에 만들기 시작한 작품 〈천지 창조The Genesis〉는 창세기의 천지 창조부터 노아까지 4단계로 고안된 위대한 창조의 신비를 표현했다. 미켈란젤로는 4년 동안 이 작업을 하면서 관절염과 근육 경련, 물감 때문에 눈병까지 얻었다고 한다. 천장 구석에서 정성을 쏟는 그에게 한 친구가 "잘 보이지도 않는 구석까지 왜 완벽하게 그리려고 하느냐"고 물었다. 미켈란젤로는 이렇게 답했다.

"바로 내가 보지 않느냐."

디테일의 완성은 이렇듯 평작과 수작의 차이를 알고 어떠한 상황에서든 타협하지 않아야 비로소 나올 수 있다.

02

본질을 찾기 위한
여정

화가들에게 '인간'은 시대를 불문하고 가장 중요한 주제이자 대상이다. 특히 얼굴은 인체의 한 부분을 구성하는 물리적인 가치 외에도 당대의 생각과 감정을 담은 시대정신, 그리고 인간을 인간답게 만드는 정신성을 담아낼 수 있어 오래전부터 화가들의 주요 작품 소재였다. 그런데 신화 속 인물도 아니고, 그렇다고 성인의 얼굴도 아닌 온통 어린아이의 얼굴만 전문적으로 그리는 독보적인 작가가 있다. 일본 출신의 세계적 팝아트 작가로 평가받는 나라 요시토모다.

살기가 느껴지는 세모꼴의 눈에 섬뜩한 칼과 방망이를 쥐고 있는 아이, 빨간 셔츠를 입고 입을 꼭 다문 아이, 송곳니를 드러내고 무서운 얼굴로 상대를 응시하고 있는 아이 등 그의 그림에서는 귀엽고 순진한 아이의 모습을 찾아보기 어렵다. 어린아이답

지 않은 반항심과 고독, 두려움, 복잡한 감정선마저 느껴진다. 그림의 경제적 가치에 비중을 두는 사람에게는 이러한 기묘한 매력을 느낄 수 있는 작품이 더욱 끌릴 것이다. 〈잠 못 드는 밤고양이-Sleepless Night(Cat)〉는 2019년 5월 홍콩 크리스티 경매에서 3,492만 5,000홍콩달러, 한화로 약 53억 원에 낙찰돼 해당 작가의 작품 가운데 최고가를 기록했다.

요시토모는 어린 시절 부모가 맞벌이여서 홀로 빈집을 지키며 시간을 보냈다. 그림 그리기가 생활이 된 그는 무사시노미술대학교에 들어갔고, 1988년 독일 뒤셀도르프예술아카데미에서 공부할 때는 독일어가 유창하지 않아 구석에서 외롭게 그림 작업하는 데에만 몰두했다. 이런 환경에서 자란 그는 자신이 그리는 캐릭터에 자신을 투영시켰다. 즉, 그림 속 아이들은 단순히 만화 속에 등장하는 인물이 아닌 자기 분신이며, 타인보다는 자신과 마주하며 태어난 그림, 다른 사람들이 바라는 내 모습이 아니라 있는 그대로의 나 자신과 대화를 하며 탄생한 그림인 것이다. 구스타프 클림트Gustav Klimt, 낭만주의 화가 테오도르 제리코Theodore Gericault, 윌리엄 터너William Turner, 인상파 에두아르 마네, 클로드 모네, 오귀스트 르누아르 등과 같이 당시 대가들도 그림의 사조나 화풍을 받아들이고 차별화했듯이, 요시토모 역시 독자적인 수법에 대한 고민이 많았다.

'다른 사람과 비교할 수 없는 세계를 나만의 개성을 반영시킨 나름의 방법으로 표현하면 어떨까?'

그는 대학에서 학우들과 경쟁하면서 자신보다 재능이 뛰어

난 사람들이 많다는 사실을 겸허히 수용했고, 테크닉과는 무관하게 자신만이 표현할 수 있는 특별한 뭔가를 갖고자 했다. 오랜 고민 끝에 오늘날 우리가 알고 있는 요시토모의 독자적인 화풍을 만들어냈다. 혹시 그럼에도 불구하고 아직도 '고작 만화 캐릭터 그림인데, 이건 누구나 그릴 수 있는 거 아닌가?'라고 생각하는가? 흔히 '이상적인 그림' 하면 세잔, 피카소, 샤갈, 마네, 모네 등 대가들의 작품을 생각하는 경우가 많은데, 이들도 초반에는 표현하는 방법만 달랐을 뿐 만화적인 요소를 많이 그렸다. 피카소는 르네상스의 3대 거장으로 불리는 산치오처럼 그리기 위해서 4년이 걸렸지만, 아이처럼 그리기 위해서는 평생이 걸렸다. "모든 아이들은 예술가다. 문제는 어떻게 하면 그 아이가 어른이 되어서까지 예술성을 간직할 수 있느냐 하는 것"이라며, 어떻게든 어린아이의 시각에서 예술을 하고자 오랜 세월을 바쳤다. 그의 후기 걸작인 〈게르니카Guernica〉에도 만화적 요소가 다분하다. 비디오 아티스트인 백남준은 천진난만한 호기심의 소유자로, 아이처럼 TV를 장난감처럼 가지고 놀며 살았다. 뉴욕 출신의 팝아티스트 로이 리히텐슈타인Roy Lichtenstein 역시 만화를 작품의 주제로 삼기도 했다.

요시토모의 작품에 등장하는 아이의 얼굴은 언뜻 보면 가볍고 유희적으로만 보일 수 있으나 사실 그 속에는 미움과 사랑, 귀여움과 사악함, 희망과 번뇌 등 공존할 수 없을 것 같은 상반된 감정들이 담겨 있다. 이것은 소셜네트워크서비스Social Network Service, SNS와 같은 가상의 네트워크 매체를 통해 수많은 사람과

관계를 맺지만 실질적으로는 진실하지 못한 감성의 부재, 인간의 본질적 고독과 불안의 감정을 떠올리게 한다는 점에서 현대인의 복잡미묘한 심리와 잘 맞아떨어진다. 좀 더 직설적으로 표현하자면, 어른이 겪는 이 사회에 대한 복잡미묘한 심리를 아이의 얼굴로 대신해 요시토모만의 독특한 시각으로 표현한 것이다. 그래서일까? 그의 그림은 아이보다 어른들이 더 좋아한다. 그의 작품을 보면 공사판에서 막노동하고, 집주인에게 쫓겨나고, 하루 종일 의미없이 TV 채널을 돌려도 보고, "맥주 한잔하자"라며 말을 걸어주는 일에 기뻐하는 등 각자가 처한 열악한 상황을 내면의 힘으로 극복하고 '내가 바라는 진짜 삶이란 무엇인가'를 깨우치게 해주기 때문이다.

그림을 그리는 일이나, 발표하는 일이 당연한 것이 되어도.
CD를 산더미만큼 살 수 있는 돈이 있어도.
가장 소중한 것을 잊어버리지 말자.
원망이나 부러워하는 마음을 내던져버려라!
(……)
만족감! 그런 쓸데없는 것! 엿이나 먹어라!
감각의 날을 바짝 세워라!
오감을 사용하라! 육감도!
지금의 나를 넘어서려는 노력을 아끼지 말라!
커머셜한 인간을 부정하라!
자신을 미워하고 욕하라!

그러나 거기에서 희망을 찾아내려고 노력하라!

다시 일어날 때 한 단계 위로 발을 올려놓아야지.

멋있지 않더라도 거기서부터 버텨내보자!

진흙투성이가 될지라도 두 눈을 부릅뜨고 한번 해보는 거다!

_2000년 4월 18일, 나라 요시토모의 일기 중 일부 발췌[13]

"진흙투성이가 될지라도 두 눈을 부릅뜨고 한번 해보는 거다!" 라는 대목에서 그의 작품에 등장하는 아이의 눈이 왜 살기가 느껴지는지 단박에 이해가 된다. "커머셜한 인간을 부정하라!"라는 대목에서는 그의 직업관을 엿볼 수 있다. 내면의 깊은 상처와 번뇌를 일삼아온 요시토모에게 그림 그리는 일은 돈을 벌기 위한 직업이 아니라 살아가는 방법이다. 이후 세계적으로 유명한 화가로 이름을 떨치게 됨에도 불구하고 2010년 한 언론에서 "내면이 아니라 표면만 보고 유행처럼 좋아하는 경우도 있는데, 그런 대중성은 별로 반갑지 않습니다"라고 강조한 것만 봐도 그의 일관성 있는 예술 세계를 엿볼 수 있다.

미술사에 수많은 작품을 남기고 기존 작품 세계를 파괴하는 스티브 잡스와 같은 역할을 한 피카소는 정치·사회적 부조리에 침묵하지 않았다는 점에서 특히나 주목할 만하다. 〈한국에서의 학살Massacre in Korea〉〈게르니카〉 등의 작품을 통해 세계의 무질서와 부조리를 고발하고 그것을 거리낌 없이 표현했다. 요시토모 역시 권력과 물질을 혐오했고 진실을 외면하지 않았다. 과감하게

현실을 고발했다. 〈핵 반대No Nukes〉는 2011년 3월 발생한 후쿠시마 원전 사고를 모티브로 만든 작품으로 반핵의 묵직한 메시지를 전한다. 연약해 보이는 소녀의 모습에 "No Nukes"라고 적힌 반핵 문구를 대비시켜 사회 전반에 기울어지고 편향된 시각을 날카롭게 들춰냈다. 저항 미술이라는 프레임과 기득권자들의 권위에 도전하는 사회적 인식의 리스크를 안고서 말이다. "그림은 아파트를 치장하려고 그리는 것이 아니라 적에게 맞서서 싸우는 공격과 방어의 무기여야 한다"라는 20세기 피카소의 예술 철학을 21세기 요시토모는 몸소 실천했다.

항해하는 삶이란

예닐곱 살 무렵에 나는 유괴당했다. 어린 시절 내 유일한 기억은 햇살이 눈부시게 내리쬐는 어느 하얀 거리, 그리고 어린 나를 검은 자루 속에 집어넣는 커다란 손뿐이다. 이후 나는 한 노파의 집에 팔려가 잔심부름을 했고, 내 어린 육체를 탐하는 노파의 아들과 그의 며느리에게 끊임없이 학대를 당해야 했다. 노파가 죽자 오갈 데 없어진 나는 이곳저곳을 떠돌며 나 자신을 찾기 위한 기나긴 항해를 시작했다. 나는 어디에서도 이방인임을 절감하며 끊임없이 표류했다. 프랑스를 전전하다 미국으로 그곳에서 다시 프랑스로, 그리고 모래 먼지 자욱한 땅 아프리카로 탁류에 휘말린 한 마리의 연약한 물고기처럼 사람들 속

을 누비며 표류했다. 그리고 마침내 나고 자란 그곳에 돌아와 있는 자신을 발견하고, 이제까지의 기나긴 표류가 결국 이곳으로 돌아오기 위한 오랜 항해였음을 깨닫게 되었다.

위 이야기는 2008년 노벨 문학상을 수상한 프랑스 소설가 르 클레지오Le Clezio의 《황금 물고기》를 요약한 내용이다. 여기서 주인공이 경험한 표류하는 삶과 항해하는 삶이란 이런 의미일 것이다.

"출항과 동시에 사나운 폭풍에 밀려다니다가 사방에서 불어오는 바람에 같은 자리를 빙빙 표류했다고 해서, 그 선원을 긴 항해를 마친 사람이라고 말할 수는 없을 것이다. 그는 긴 항해를 한 것이 아니라 그저 오랜 시간을 수면 위에 떠 있었을 뿐이다."

기원전 1세기, 로마의 철학자 세네카Seneca가 남긴 말이다. 그러면서 "그렇기에 노년의 무성한 백발과 깊은 주름을 보고 그가 오랜 인생을 살았다고 단정할 수는 없는 일이다. 그 백발의 노인은 오랜 인생을 산 것이 아니라 다만 오래 생존한 것일지 모른다"라고 잔인하게 덧붙여 말한다.

모든 인간은 표류하는 삶을 산다. 그렇다고 모든 인간이 항해하는 삶을 사는 것은 아니다. 불행 중 다행이지만 소설의 주인공은 무수한 장소를 전전하며 표류한 뒤 그 과정이 사실 항해였음

을 깨닫게 된다. 항해하는 삶은 깊은 고독 속에서 내면으로 침잠해가는 시간과 마주할 때 비로소 '인생을 산다는 것은 내적으로 성장해가는 것임'을 알게 된다.

잘 알려진 바와 같이 1948년까지 유대인들은 자기 나라를 갖지 못한 고난의 역사를 가지고 있다. 대부분의 유대인은 직업에 종사하거나 땅을 소유한다거나 제조업자의 조합인 길드에 가입하는 것도 허용되지 않았고, 하루하루를 겨우 살아가는 신세였다. 특히 제1차 세계 대전 당시 히틀러의 유대인 말살 정책으로 1939년부터 1945년까지 희생당한 유대인 수는 약 600만 명에 달했으며, 유대인들에 대한 박해는 제2차 세계 대전 중 나치 독일이 자행한 유대인 대학살인 홀로코스트Holocaust라는 극단적인 결과를 낳았다. 이러한 고난과 형극의 역사를 뒤로하고, 현재 노벨상을 가장 많이 받고 미국을 실질적으로 움직이는 권력과 세계 최고의 부자 민족이라는 이미지로 거듭나게 된 배경에는 항해하는 삶을 사는 강인한 의식이 있었기 때문이다.

유대인은 로쉬 하샤나Rosh Hashanah, 유대인의 새해 명절 하나로, '해의 머리'라는 뜻을 갖고 있음라는 새해 의식을 치른다. 그레고리력이 아니라 유대력을 사용하기 때문에 가을에 새해를 맞이한다. 새해 의식은 10일 동안 지속되는데, 가족 친척들과 함께 식사도 하고 희망찬 새해를 향한 소망을 표현하기도 한다. 독특한 점은 10일 중의 9일은 속죄와 성찰의 시간을 갖는다는 것이다. 폭죽과 샴페인을 터뜨리며 축제의 시간, 가슴 벅찬 내일을 기대하는 것이 아니라 다른 사람들과의 관계 속에서 잘못한 모든 것들을 샅샅이

살펴 회개하고 자신을 성찰하는 시간을 가진다. 유대인이 굴욕의 역사를 벗어날 수 있었던 것은 표류하는 시간 동안 자기의 내면을 들여다보며 깊이 침잠하고, 인간에 대한 깊이 있는 성찰을 했기 때문이었다.

당신은 단순히 표류하는 삶을 사는가, 아니면 내면의 깊이 있는 성찰을 통한 항해하는 삶을 사는가? 항해하는 삶을 위해 산다면 당신은 무엇으로 투쟁할 것인가? 어떤 고통을 견딜 수 있는가? 이 질문에 대해 답하는 일은 무척 어렵고도 중요하며, 당신을 실제로 성장하게 해주고 사고방식과 삶을 바꿀지도 모른다. 답하기 전에 일단은 스스로를 냉정하게 바라보고 평가하는 연습이 필요하다. 세계적 의료 기기 제조사인 메드트로닉 Medtronic 전 CEO인 윌리엄 조지William George는 항해하는 삶을 지향하기 위해 이렇게 연습한다.

"리더는 속성상 극도의 중압감과 소음에 시달리게 마련이다. 이 때문에 많은 리더가 길을 잃는다. 나는 하루 20분씩 명상한다. 명상은 깊은 자기 인식을 통해 내면의 목소리를 들을 수 있도록 돕는다."

현존하는 최고의 경영 사상가이자 경영의 구루인 짐 콜린스 Jim Collins는 바쁜 삶 속에서도 내면을 보며 깊이 침잠하는 충분한 시간을 가지는 것으로 유명하다. 그는 연평균 1,000시간가량 창조적 활동에 쓰고 있다. 하루로 따지면 2시간 반에서 3시간

정도다. 콜린스가 삶에서 가장 중시하는 창조적 활동은 새로운 지식을 탐구하고, 쓰고, 사색하는 것이다. 알다시피 빌 게이츠Bill Gates도 1년에 2주씩 '생각 주간Think Week' 시간을 가지며 실천에 옮기는 것으로 유명하다. 일과 삶의 전체적 흐름을 통찰하고 성공하려면 생각의 시간을 반드시 확보해야 한다는 것이 그의 주장이다.

자신을 있는 그대로 바라보고 내면의 성찰을 통해 그것을 실천하는 것은 쉬운 일이 아니다. 무엇보다 자신을 있는 그대로 바라보려면 자기 자신에게 곤란한 질문을 던져야 한다. 마음을 가장 불편하게 하는 질문일수록 가장 확실한 답을 찾을 수 있다.

감추지 말고 드러낼 것

미국 〈뉴욕타임스〉가 아카데미 시상식 후에 갑자기 161년 전 기사에 대한 정정 기사를 내보냈다. 영화제에서 최우수작품상을 받은 영화 〈노예 12년〉의 실제 주인공 이름이 틀렸다는 이유였다. 제86회 아카데미에서 최우수작품상을 수상한 〈노예 12년〉은 1800년대 실제 일어났던 납치 사건을 바탕으로 만든 영화다. 실제 납치 피해자는 솔로몬 노섭Solomon Northup이라는 흑인 남성이다. 〈뉴욕타임스〉는 1853년 1월 20일 자 신문에 〈솔로몬 노섭의 억류와 귀환에 관한 이야기〉라는 제목으로 노섭의 이야기를 실었다. 그런데 제목에는 'Northup'으로 표기했는데 본문에는

'Northrop'로 피해자의 이름을 틀리게 표기한 것이다. 〈뉴욕타임스〉는 무려 161년이나 지난 일이지만 기사의 잘못을 바로잡는 것을 주저하지 않았다.[14] 아울러 사소한 실수지만 오보가 발견된 경위까지도 밝혔다.

그런데 〈뉴욕타임스〉는 왜 161년이나 지난 기사에 대한 정정 기사를 내보냈을까? 첫째, 독자들에게 신뢰와 믿음을 주기 위함이다. 가볍게 무시할 수 있는 작고 사소한 기사조차도 주저 없이 정정하는 매체라는 이미지를 남김으로써 독자들에게 신뢰와 믿음을 쌓고자 했다. 더욱이 자신의 취약성을 과감히 드러냄으로써 실수를 바로잡는 언론사라는 긍정적인 인식을 심어주고자 했다. 둘째, 기자들에게 기사를 대하는 자세를 강조하기 위함이다. 사소한 실수지만 오보가 발견된 경위까지 밝힘으로써 기사를 쓸 때 더욱 철저하게 검토하고 분석해서 기사의 신뢰도를 높일 것이라는 의도를 내비쳤다.

진짜 강한 사람은 자신의 취약함을 가감 없이 드러낸다. 반대로 약한 사람은 다른 사람들이 이를 눈치챌까 두려워 강한 척하거나 자신의 속내를 절대 드러내지 않는다. 다시 말해 강한 사람이 되기 위해서는 자신의 취약함을 드러내고 자신의 모습에 솔직해지면 된다. 괜한 무게 잡지 말고 요시토모가 유치원생이 일기를 쓰는 방식으로 자신의 감정 밑바닥에 깔린 감정을 가감 없이 드러낸 것처럼 말이다.

생각해낸 것을 냉동 보관하진 말아라.

생각해낸 것을 창피해하며 감춰둔들 무엇이 되겠나?

용기를 내서 유치한 말이라도 말해버리자.

어린아이에게라도 제대로 전달만 되면 괜찮지 않은가.

나도 아직 미숙한 인간이 아닌가.

똑똑하고 말 잘하는 녀석들을 이겨보겠다고 생각하지 말라.

무게 잡지 말고!

자신은 자신이 제일 잘 알고 있지 않느냐!

어수룩한 어른이라 한들 어떻다고.

스스로 자신을 가질 것.

(……)

이 일기를 누가 보고 있다 한들 관계없다.

웃음거리가 되어도 상관없다.

가벼운 드로잉으로 속일 생각은 하지 말라.

그것이 탄생하는 깊고 깊은 부분이야말로 소중한 것이다.

그것이 캔버스에 달라붙을 때까지 해보자.

_2000년 4월 8일, 나라 요시토모의 일기 중 일부 발췌[15]

03

흔들리지 않는
자기만의 철학

"검은색은 색이 아니다."

레오나르도 다빈치가 내린 검은색에 대한 정의다. 아이러니하
게도 다빈치는 검은색은 색이 아니라고 말했지만 그의 작품 배
경의 대부분은 검은색으로 채워졌다. 그뿐만 아니라 카라바조
Caravaggio, 윌리엄 터너William Turner, 앙리 마티스Henri Matisse, 틴
토레토Tintoretto, 한스 아르퉁Hans Hartung 등 수많은 화가들이 검
은색을 적극 활용했다. 특히 마티스는 "검은색은 힘"이라고 표현
했고, 틴토레토는 "색깔 중에서 가장 아름다운 색은 검은색"이라
고 말했다.

검은색은 인류가 존재하면서부터 색깔 체계의 어디에 존재하
는지 끊임없이 제기돼왔다. 사물은 각기 자기만의 파장을 가지

고 빛을 흡수하고, 색깔은 그 결과에 따라 나타나는 밝음과 어둠을 나타내는 물리적 현상이다. 이런 의미에서 본다면 검은색은 색이 아니다. 모든 빛을 흡수해버리기 때문이다. 엄밀히 말하자면 빛이 전혀 없음을 나타낼 뿐이다. 검은색은 공포, 두려움, 죽음, 우울, 슬픔과 같은 부정적 감정과 감각으로 존재했다. 하지만 시간이 지나면서 고귀함의 상징이 됐고, 정돈되고 미니멀한 느낌을 주는 긍정적인 요소로써 우리 신념과 사회적 구조 속으로 스며들기 시작했다. 이처럼 다양한 관점을 내포한 검은색의 매력을 매우 극단적으로 표현한 화가가 있다.

흰색 배경에 검은 정사각형, 누구나 그릴 수 있을 것 같은 이렇게 단순한 그림이 또 있을까? 〈검은 정사각형The Black Square〉은 20세기 초 전위 미술을 이끈 러시아의 화가 카지미르 말레비치Kazimir Malevich의 작품이다. 입체주의와 야수주의의 계승자인 말레비치는 1915년 여름 완전한 추상을 선택한다. 하얀 바탕 위에 검은 정사각형을 그린 캔버스를 선보이고 그것을 새로운 운동이라고 주장하며 '절대주의Suprematisme'라고 이름 붙였다. 단순하고 수수한 기하학적 형상 때문에 당시 많은 논란을 불러일으켰다. 이렇게 성의가 없어 보이는 이 작품의 추정 가격은 1조 원에 달한다.

그림이 쉬워 보인다고 해서 그 안에 담긴 뜻까지 쉬울까? 그림의 단순함과 철학적 깊이는 전혀 다른 문제다. 전통적 미술은 늘 사물이나 사람과 같은 특정 대상을 모방했다. 회화는 실제로 하얀 캔버스 위에 물감을 발라 만든 어떤 형상인데도 불구하고, 우

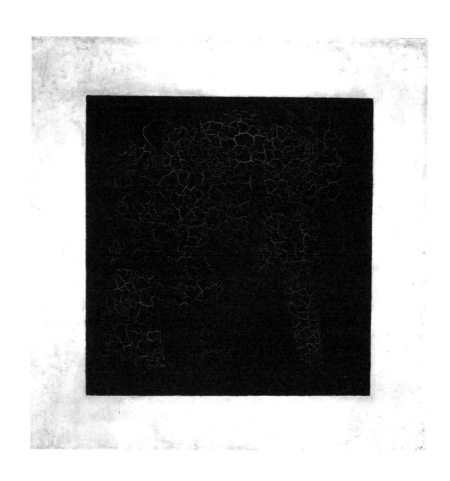

카지미르 말레비치, 〈검은 정사각형〉
1915, 79.5×79.5㎝, 캔버스에 유채

리는 그와 같은 물리적 실체가 아니라 어떤 사물이나 사람, 즉 물감이 만들어낸 환영만을 보게 된다.[16] 말레비치는 사물이나 자연의 이미지를 구현하려는 전통적 그림의 보수적인 예술적 가치를 거부하고, 내용과 의도가 없이 순수한 '제로 상태의 회화'를 추구하고자 했다.

말레비치는 예술이 향유로써가 아닌 철학적 사유의 대상으로써 보여지길 원했다. 〈검은 정사각형〉은 일반적인 단서나 사물과의 연관성이 없어, 보는 이를 어쩔 수 없이 적극적인 참여자로 만들어 작품의 의미를 찾도록 한다. "진실의 움직임이 시작되는 것은 0에서 0까지다"라는 말레비치의 주장에서 작품의 의도를 읽을 수 있다. 그는 자신의 작품에서 이미지로 감지될 수 있는 모든 것을 포기하고 형태의 제로를 선언했다. 형태의 제로는 순수 그 자체를 의미한다. 그림에서 보듯 정사각형에는 위계질서가 없다. 이 그림을 거꾸로 놓는다 해도 아무도 눈치채지 못할 것이다. 상하좌우의 구별도 없고, 방향의 옳고 그름도 없으니 말이다. 그러니 보는 이가 미술 평론가든 문맹자든 검은 정사각형 이외에는 아무것도 볼 수 없는 해방된 공허함 그 자체다.

최근까지 말레비치의 그림을 구조적으로 복잡하지 않은 단순한 검은 사각형이라고 생각했다. 그러나 2015년 X-ray 분석에 따르면 〈검은 정사각형〉은 단색 사각형 아래에 검은색이 아닌 혼합 색상으로 복잡한 기하학적 모양의 그림이 그려져 있는 것으로 나타났다. 사각형의 네 변은 직각 프레임과 평행도 아니었다. 작품이 완성되고 얼마 지나지 않아 표면에는 균열이 생기

기 시작했는데, 자세히 살펴보니 격자무늬의 그림과 기하학적 형태를 비스듬히 배치한 듯 생겨 있었다. 단순해 보이지만 사실은 매우 복잡한 그림이며, 이를 온전히 이해하기 위해서는 색상과 구성, 예술적 비율에 대한 견고한 지식까지 필요하다.

　말레비치의 임종 자리에는 검은 사각형이 걸려 있고 묘비에도 검은 정사각형이 새겨져 있다. 이러한 예술적 일관성을 뒤집어 해석해보면, 검은 정사각형은 절망과 죽음, 어둠 등 부정적 표현이 아니라 건설적인 새로운 시작의 의미를 내포한다. 무엇보다 단순하고 공허한, 그러면서도 장중함을 보여준 그의 그림은 철학적 의미가 더해져 예술의 또 다른 길을 제시해줬다. 오늘날 그의 작품이 모스크바는 물론 파리와 뉴욕에 이르기까지 모든 전위 예술가들을 자극했던 예술적·지적인 열광이 이를 증명해준다.

고집이 필요할 때

　현대의 소비자들은 바야흐로 정보의 홍수 시대에 살고 있다. 소비자에게 하루에 노출되는 광고 수는 4,000개나 된다. 온라인 정보의 경우 2000년까지 누적된 정보량은 약 20억 기가바이트나, 최근에는 하루에 그보다 2배 이상이 새롭게 만들어지고 있다. 소비자들에게 마음껏 선택할 수 있는 풍부한 제품 대안과 정보가 있다는 것은 매우 고무적이지만, 공급자로서는 고객을 유입하기가 그만큼 더 어려워졌다는 사실을 의미한다. 이처럼

기하급수적으로 늘어나는 정보의 홍수와 급변하는 경영 환경 속에서 과거의 임기응변식 비즈니스나 얄팍한 처세로는 경쟁력을 갖출 수 없다. 중요한 순간에 깊이에서 차이가 드러나기 때문이다.

"다르게 생각하라Think Different"라고 외친 스티브 잡스의 애플, 구글, 에어비앤비Airbnb 같은 혁신 기업들을 컨설팅한 스탠퍼드대학교 교수 래리 라이퍼Larry Leifer가 한국 기업의 가장 원천적인 약점에 대해 "한국 기업들은 애플을 베끼는 것에 아주 능하다"라고 말했다. 한국 기업이 중국의 대표 기업인 샤오미에게 비꼬아서 하던 말을 똑같이 한국이 답습하고 있다는 것이다. 이 말의 의미를 곱씹어보면 한국 기업의 제품은 정체성이나 철학이 없거나 빈약하다는 뜻이 된다.

생활용품을 판매하는 일본의 '무인양품MUJI'에서 '무인'이란 두드러진 인상이나 이렇다 할 특징이 없다는 뜻이다. 영문으로는 'No Brand'라고 표기한다. 무인양품의 당초 상품 콘셉트는 자연의 색과 천연 소재만 사용하는 것이었다. 그래서 옷 색깔도 흰색, 회색, 검은색 등 다소 심심한 무채색이 주였다. 브랜드 이름과 제품 포장까지 없앴다. 여백이 많고 무채색 위주의 색을 추구하는 이 회사의 디자인은 교토의 선종 사원인 긴카쿠지의 다실처럼 단순하면서도 정갈한 깊이를 보여준다는 평가를 받고 있다.

그런데 이따금 고객들이 "모노톤만 있으니까 질린다. 좀 컬러풀한 옷이 있었으면 좋겠다"며 요구하기 시작했다. 매출 하락에 어려움을 겪고 있는 상황에서 상품 개발자는 '혹시 이게 실적 회

복의 돌파구가 되지 않을까?' 하는 생각에 화려한 색의 상품 개발에 뛰어들었다. 새로운 색의 옷이 완성되자 직원들은 홍보와 판매에 열을 올렸다. 평소의 무인양품과는 다른 신선함 때문인지 한동안은 잘 팔렸다. 그러나 판매 호조는 그리 오래 이어지지 않았다. 무인양품다움을 잃어버려 고객들이 굳이 무인양품을 찾을 의미가 없어진 것이다. 무인양품의 전 CEO인 마쓰이 타다미츠Matsui Tadamitsu는 당시를 회고하며 "자연의 색과 천연 소재를 사용해 심플한 것을 만든다는 우리 브랜드의 근간을 바꿔서는 안 된다"고 강조했다. 실적이 악화될 때 전략이나 전술의 수정을 도모하는 것은 필요한 일이지만, 건드려선 안 되는 축을 건드리면 오히려 고객이 떠나갈 수 있다는 것을 배웠다고 덧붙여 설명했다.

무인양품의 철학은 무인이다. 그것은 특징이 없다는 정체성이다. 단순하면서도 간결한 제품의 특성 속에서 고객들의 다양한 생각들을 받아들일 수 있는 유연함이 태어날 수 있다. '이것이 좋다', '이것을 꼭 사야 한다'보다 '이것으로 충분하다'는 느낌을 고객이 얻도록 하는 데 주안점을 둬야 한다. 원하는 기능만 충족시키면 그것으로 족하다. 그 이상을 추구하면 환경을 훼손하거나 비용이 올라갈 수 있으므로 과감히 포기한다. '이것으로 충분하다'는 것은 세계 전체를 위한 절제나 양보의 의미가 담겨 있다. 이것은 인류의 미래를 생각해 인간의 욕망을 억제하는 미래 지향적인 절제이자 창조적인 생략이다. 본질만 남기고 다 버리는 무인양품만의 쓸모와 편리, 실용주의 철학 덕분에 남녀노

소 누구나 쉽게 사용할 수 있는 제품으로 거듭날 수 있었다.

존재의 이유가 위기를 이긴다

"지혜의 여신 미네르바의 부엉이는 황혼 무렵에야 날개를 펴
기 시작한다."

독일의 철학자이자 관념론의 완성자인 게오르크 빌헬름 프리
드리히 헤겔Georg Wilhelm Friedrich Hegel이 남긴 말이다. 진리에 대
한 인식은 사건이나 일이 다 끝났을 때 비로소 알게 된다는 뜻
이다. 패러다임이 격변하는 지금의 경영 환경은 한 치 앞도 보이
지 않는다. 짙은 안개와 몰아치는 태풍에 어디로 갈지 예측할 수
없다. 이런 위기의 상황에서는 철학이 그 역할을 해준다.

에릭 라이언Adam Ryan은 한 여성 고객으로부터 전화를 받
았다. 그녀는 아들이 욕실 청소 세제를 마셨다며, 세제에 어떤
원료가 첨가되어 있느냐고 울먹이듯 물었다. 라이언은 침착하게
"물 한 잔만 먹이세요. 해가 되는 것은 아무것도 없습니다"라고
대답했다. 그 후 전화는 다시 오지 않았다. 이 이야기는 피앤지
P&G, 유니레버Unilever 등 다국적 기업의 대형 브랜드들이 100년
이 넘는 기간 동안 미국 세제 시장을 점령하고 있는 성숙 산업에
뒤늦게 뛰어들어 자신만의 철학을 입혀 미국 1위의 친환경 세제
회사로 성장한 메소드Method의 실제 사례다. 참고로 위 사례에

서 등장한 라이언은 메소드의 공동 창립자다.

　메소드는 "우리는 단순히 제품을 판매하는 것이 아니라 철학을 판다"고 말한다. 이들의 철학은 '더러움에 맞서는 사람들People against dirty'이다. 모든 경영 프로세스는 이 철학에서 출발한다. 여기에서 더러움은 더러워진 옷과 식기뿐만 아니라 환경을 오염시키는 물질, 인류의 건강을 해치는 화학 물질까지 포함한다. 이러한 철학에 의해 만들어진 메소드 세제는 95퍼센트가 코코넛 오일 등의 식물성 원료인 천연 제품이다. 메소드 세제를 통해 고객들은 메소드의 철학에 공감하고 제품을 사용하면서 주방 청소라는 본원적인 기능은 물론, 후손들에게 빌린 환경을 그대로 물려주고자 하는 '옳은 일을 하다Do right'의 철학을 몸소 실천한다. 마셔도 안전한 세제, 눈물방울 모양의 디자인, 감각적인 컬러, 동물 실험 반대와 모든 제품의 동물 부산물 사용 금지, 100퍼센트 재활용 플라스틱 사용 등을 통해 메소드는 "우리는 왜 존재하는가? 사업 철학은 무엇인가?"에 대한 질문에 명확하게 답하고 있다. 그리고 확고하고도 명확한 이 사업 철학의 실천은 크로락스Clorox, P&G, 유니레버와 같은 골리앗 기업들과 싸울 수 있는 경쟁력이 되었다.

　일본의 3대 경영자인 이나모리 가즈오Inamori Kazuo가 '살아 있는 경영의 신'이라 불리는 이유 역시 철학 덕분이다. 실제 교토세라믹을 창업할 수 있었던 배경에 그가 마음속에 담고 있던 철학이 결정적인 역할을 한 것이다. 미야키전기의 전무가 가즈오의 창업을 위해 자신의 집을 담보로 잡고 대출을 해줬다. 이후 가

즈오는 회사가 해를 거듭해 이익을 내자 창업 당시 빌려줬던 돈을 가능한 한 빨리 갚아야겠다는 마음으로 그에게 돈을 돌려주겠다는 의사를 표했다. 그러나 그는 필요 없다며 가즈오의 손을 뿌리쳤다. 그리고 이렇게 덧붙였다.

"나는 당신이 부유해지도록 투자한 것이 아닙니다. 단지 당신의 철학 때문에 선뜻 투자했던 것입니다."

사람에게는 이름이 있듯 기업에는 철학이라는 것이 있다. 이름은 인생을 사는 동안 매일 불리고 나름의 값어치를 한다. 하지만 기업에서의 철학은 만들어질 때 한 번 불리고 평생 이름값도 하지 못한 채 가둬질 때가 많다. 단순해 보이는 말레비치의 그림이 철학적 사유의 대상으로 사람들에게 인지되듯, 기업에서의 철학도 사람의 이름과 같은 존재로 매일 불리고 가치를 발현해야 한다. 철학의 가치를 제대로 활용하지 못하는 이유는 철학을 단순히 마케팅이나 성공의 수단으로 인식하기 때문이다. 이러한 현상은 무인양품에도 나타난 것처럼 글로벌 기업도 피해갈 순 없다. 구글 역시 웹 2.0Web 2.0 서비스를 내놓으면서 의식에 교만함이 쌓이기 시작했다. 변화를 꾀하기 위해 "악해지지 말자Don't be evil"라는 직설적인 철학으로 위기를 정면 돌파하고자 했다.

사실 어떤 기업도 사악해지고 싶어 하지 않는다. 하지만 고객에게 많은 사랑을 받고 매출이 올라갈수록 철학이 제대로 작동되지 않을 때가 생긴다. 구글은 "악해지지 말자"라는 의지를 반영한 철학을 설정하고 난 이후 선한 기술과 인터넷 민주주의를 사회에 전파할 수 있었다. 결국 구글의 경쟁력 역시 철학에 있

었다. 이처럼 철학은 비즈니스 경쟁력을 강화할 수 있는 대표적 방법론이다. 사유하고 반성하는 그 작업을 과학에 적용하면 과학 철학을, 정치에 적용하면 정치 철학을 낳는다. 여기저기 다 붙여도 그럴듯한 말이 나오는 이유는 철학이 값싼 소비재여서가 아니라 철학이 가진 끊임없는 '실용적 탐구성' 때문이다.

그렇다면 철학이 가진 실용적 탐구성을 비즈니스에 접목하려면 어떻게 해야 할까? 말레비치의 그림은 '왜 예술이 존재하는가?'에서부터 시작된다. 그는 스탈린에 의해 러시아로 소환돼 '허식적인 부르주아 화가'라는 이유로 탄압을 받았고, 그의 작품들 또한 나치에 의해 '퇴폐 미술' 목록에 올랐다. 이러한 탄압에도 불구하고 그가 주는 미학적 효과의 충격은 꾸밈이 없고 전혀 타협하지 않는 존재감을 통해 관람객에게 직접 전달된다. 존재의 이유Why에서 시작된 말레비치의 독자적인 철학이 이제껏 볼 수 없었던 미학을 구축했고, 오늘날 그것을 '절대주의'라고 부르게 되었다.

비즈니스도 말레비치와 마찬가지로 '우리는 왜 존재하는가?', 즉 'Why'에서 출발해야 한다. 평범한 기업의 경우 "우리는 훌륭한 제품을 만듭니다What", "그것은 매우 편리하게 사용할 수 있고 디자인 또한 아름답습니다How"로 접근한다. 비즈니스에 대한 철학과 신념Why 없이 '무엇을 만드는 기업'이라는 'What'이나 'How'에 집중하는 방식은 고객에게 그다지 영감을 주지 못한다. 고객의 마음을 열고 그들의 행동과 열정을 이끌어내는 지점이 결과What나 방법How이 아니라 존재의 이유Why, 즉 '철학'에 있기

때문이다. 그래서 'Why'에 집중하는 기업은 '제품을 파는 것이 아니라 철학을 판다'라고 한다.

물론 뚜렷한 존재의 이유가 없는 기업도 분명 많은 돈을 벌 수 있다. 고객은 저렴한 가격, 다양한 경품 혜택 등의 요인 때문에 제품을 구매할 수 있다. 그러나 비싸지만 자기만의 독보적인 철학을 파는 기업이 나타난다면 언제든지 옮겨 갈 것이다. 일본의 대표적 SPA 의류 브랜드인 유니클로Uniqlo의 경우처럼 아무리 싸고 좋은 상품을 팔더라도 경영 철학에 공감할 수 없는 다수의 소비자들이 불매 운동을 하고 다른 국내 상품을 사는 것과 같이 말이다.

고객이 기업의 존재의 이유Why를 통해 영감을 얻고 깊이 공감한다면 비로소 고객은 그 기업이 '다르다'고 생각한다. 존재의 이유에 대한 명확한 대답과 실천은 결코 어느 곳에서도 모방할 수 없는 것이기 때문이다. 결과론적으로 자기만의 철학을 실천하는 기업이 평범한 기업보다 더 많은 돈을 벌게 해준다. 그뿐만 아니라 "우리는 왜 존재하는가?"에 대한 명확한 대답과 이에 대한 치열한 실천은 기본적인 기능을 충족시켜주는 '많은 기업 중의 하나One of them'가 아닌 고객의 가치관을 실현시켜주는 '많은 기업 중의 단 하나Only one'로 회자될 것이다.

04

죽어야 더
강해질 수 있는 운명

톰 크루즈Tom Cruise 주연의 영화 〈엣지 오브 투모로우Edge of Tomorrow〉는 일본의 사쿠라자카 히로시Sakurazaka Hiroshi가 쓴 소설 《죽기만 하면 된다All You Need Is Kill》를 원작으로 제작된 공상 과학 영화다. 이 영화의 주인공은 비전투 병과인 공보 장교로 실제로 전쟁에 참여한 경험이 없다. '미믹'이라 불리는 외계 종족의 침략으로 인류는 멸망 위기를 맞는 상황에 주인공은 자살 작전이나 다름없는 작전에 훈련이나 장비를 제대로 갖추지 못한 상태로 배정되고 전투에 참여하자마자 죽음을 맞는다. 그런데 외계인 우두머리 알파의 파란 피를 뒤집어쓰고 죽은 주인공에게 불가능한 일이 일어난다. 죽지 않고 오히려 외계인의 피가 몸 안에 흡수되면서 초능력을 갖고 다시 깨어난 것이다. 주인공의 초능력은 '죽는다'는 설정을 통해 과거인 어제의 삶으로 계속해서

리셋된다. 죽기만 하면 지금까지의 모든 경험과 정보를 간직한
채 과거로 돌아갈 수 있어 전쟁에서 승리할 수 있었다. 주인공은
계속 죽어야 더 강해지는 운명을 스스로 개척해나간다.

이 영화 속 주인공 같은 삶을 사는 화가가 있다. 전후 독일을
대표하는 작가이자 회화의 새로운 획을 그은 현대 미술의 거장
게르하르트 리히터Gerhard Richter가 그러하다. 화가는 자신만의
언어를 사용해 작품 세계를 구축해나간다. 창작의 과정이 지속
되는 동안 화가는 다양한 언어를 사용하게 되는데, 이때 예술 언
어의 흐름은 대개 통시적Diachronic으로 이뤄진다. 가령 피카소는
청색 시대, 장미색 시대, 큐비즘, 앵그르풍 시대, 초현실주의, 앙
티브 시대를 통해 예술 언어가 시간의 축을 따라 진행되는 것을
볼 수 있다. 하지만 리히터는 다르다. 그는 예술 언어를 공시적
Synchronic으로 사용한다. 즉, 같은 시기에 하나의 언어에서 다른
언어로, 다시 말해 다양한 예술 언어의 교체가 동시에 이뤄지는
것이다. 영화 속 주인공이 죽어야 더 강해지는 운명을 가진 것처
럼 A에서 B로 그리고 다시 A로 옮겨진다.

다음 작품 〈베티Betty〉 속 인물은 리히터의 딸 베티다. 이 작품
은 과연 사진일까, 그림일까? '캔버스에 유채'라는 설명에서 볼
수 있듯이 이 작품은 그림이다. 하지만 이 그림은 사실 사진이기
도 하다. 1977년 자신의 딸인 베티를 스냅 사진으로 찍은 뒤에
그 사진을 1988년에 다시 그린 것이기 때문이다. 그리고 1991년
에는 다시 카메라로 촬영을 하여 사진 작업으로 변형시켰다. 사
진적 재현에서 회화적 추상으로, 다시 사진적 재현으로 리셋한

게르하르트 리히터, 〈베티〉
1988, 101.9×59.4㎝, 캔버스에 유채
© Gerhard Richter 2021 (0065)

것이다. 과거의 이미지와 형태, 의미를 담은 채 다시 현재로 돌아온 영화 속 주인공처럼 말이다.

그렇다면 이러한 작품을 창작하는 리히터의 의도는 무엇이었을까? 관객은 당연히 사진인지 그림인지 혼란스럽다. 하지만 리히터는 이러한 혼란을 의도적으로 유도했다. 그는 사진에 그림을 융합하여 '사진적 그림The photographic painting'이라는 특유의 기법을 고안해 회화의 다양성을 탐색하자고 했다. 사진적 그림은 사진을 보고 거의 사진처럼 그린 것이지만 물감이 마르기 전에 마른 평붓들로 형상의 외곽선을 문질러서 흐릿해진 부분들을 만듦으로써 사진과 다른 이미지를 갖게 한 그림이다. 마치 사진이 갖고 있는 확실성과 객관성을 비웃기라도 하듯이 회화만의 독특한 성격을 부여한 것이다. 이러한 시도는 사진적 재현의 확실성에 대한 문제 제기인 동시에 화가의 육체적 노동을 통해 아직도 버젓이 존재할 수 있는 회화적인 가능성을 열어놓는 것이라 할 수 있다. 하지만 리히터의 의도는 여기서 머물지 않고 그렇게 그려진 그림을 다시 사진 작업으로 재복제함으로써 현대의 이미지 상황을 의도적으로 드러내려 했다.[17]

그가 특히 사진에 매료된 이유는 회화와 달리 사진은 양식화를 강요하지 않기 때문이다. 사진에는 특별한 양식도 없고, 구성도 없고, 판단도 없다. 카메라는 대상을 이해하지 않고, 그것들을 그냥 보이는 대로 볼 뿐이다. 반면 손으로 그린 그림은 작가의 의도와 편견이 개입돼 현실을 왜곡시키고 특정한 종류의 양식화로 흘러가 결국 상투화되고 정형화된다.[18] "나는 스타일이 없

는 것을 좋아한다. 왜냐하면 스타일은 폭력이고, 나는 폭력적이지 않기 때문이다"라는 그의 말에서 알 수 있듯이, 그는 어떤 체계나 양식을 추구하지 않는다.

다음 작품 〈선원들Matrosen〉에서 보듯 리히터 작품의 특징은 사진을 차용한 '초점 흐리기'다. 사람들의 형태는 어렴풋이 있는 듯하지만 윤곽이 흐리고 희미하다. 어떻게 보면 사진을 찍는 상황에서 모래 태풍이 휘몰아친 듯하기도 하다. 흐리게 붓질이 가해진 작품은 사진이 가진 사실성에서 한 걸음 물러나게 되고, 사진과 그림이 융합되었다는 점에서 그 어느 쪽으로도 정의될 수 없는 모호함을 지닌다.

이 대목에서 리히터가 이런 작품을 만든 이유가 궁금하지 않을 수 없다. 리히터는 하나의 양식에 머무르는 것을 극도로 싫어했다. 1966년 그가 자신의 노트에 이렇게 적어놓은 것만 봐도 그의 남다른 예술성을 읽을 수 있다.

"나는 어떤 목표도, 어떤 체계도, 어떤 경향도 추구하지 않는다. 나는 어떤 강령도, 어떤 양식도, 어떤 방향도 갖고 있지 않다. (……) 내가 무엇을 원하는지 모르겠다. 나는 일관성이 없고, 충성심도 없고, 수동적이다. 나는 무규정적인 것을, 무제약적인 것을 좋아한다. 나는 끝없는 불확실성을 좋아한다."

결과적으로 그에게 정해진 관념은 없다. 그는 자신은 물론 관람자로 하여금 사진이나 그림이 담고 있는 어떤 의미도 붙잡지

못하게 하여 작품에 최종적인 의미를 유보하려는 의도를 지니고 있었던 것이다. 만약 작품이 자신의 개인사와 특정 관념으로 연결되어 해석된다면 그것은 더 이상 다른 의미로 확장되지 못하고 닫혀버리고 말 것이기 때문이다. 따라서 그는 개인적인 것으로부터 시작했지만 자신의 이야기로 끝나지 않는 '작가 미상'이 되고자 한다. 참고로 2018년 실제 자신의 실화를 바탕으로 제작된 영화 제목 역시 〈작가 미상Never Look Away〉이다.

그의 카멜레온 같은 예술성의 배경은 개인사와 직접적인 관련이 있다. 리히터는 1932년 독일에서 태어나 일찍이 15세 때부터 예술가의 길을 걸었다. 하지만 나치 당원이었던 아버지와 나치스트 장교로 무자비한 인종 학살에 참여했던 외삼촌의 영향 아래에서 불행한 어린 시절을 보내야 했다. 그의 이모 마리안네는 나치의 인종 정책 희생양으로 정신 병원에 감금되어 불임 수술을 받고 얼마 후에 생을 마감하기도 했다. 제2차 세계 대전 후에는 히틀러와 스탈린, 2개의 정치 이념이 극심하게 맞부딪치는 최전선에서 혼란한 청년기와 정치 이데올로기를 경험해야 했다. 그에게는 정치 이데올로기뿐만 아니라 예술 이데올로기도 혐오의 대상이었다. 원래 기질도 그러했지만 예술가로서 생존을 위해서는 모든 이데올로기에서 떨어져 있기를 원했다. 그가 특정 미술 양식에 안착하기를 거부하는 태도는 이와 관련된다. 예술에 하나의 양식을 강요하는 것은 그에게 히틀러, 스탈린이 하는 정치적 이데올로기와 다름없기 때문이다.

그 때문이었을까. 리히터의 시각은 어느 한 예술 형식에 그치

지 않고 추상의 사실성, 표현주의, 추상표현주의, 포토리얼리즘, 팝아트 등 다양한 흐름과 연결되면서도 어느 하나로만 규정지을 수 없는 독자적인 양식을 보여줬다. 새로운 세대가 출현하고 예술의 개념적 가능성에 더 큰 관심을 두는 시대가 열리면서 미술계는 회화의 종말을 예견했지만, 그는 특정 양식을 '폭력 행위'라고 거부하고 2~3년마다 그림 그리는 방식을 바꿨을 뿐만 아니라 다른 방식의 그림을 동시에 제작하면서 회화의 영역을 더욱 넓은 차원으로 확장시켰다. 그가 생존 작가 중 가장 비싼 가격에 작품을 판매하는 작가로, 미국 언론이 '불가사의'한 작가라고 칭송하는 이유가 바로 여기에 있다.

스스로를 죽이기

"나는 내가 전혀 계획하지 않았던 비즈니스를 완성하고 싶다. 예기치 못한 선택과 우연, 영감 그리고 파괴의 요소들로 만들어지는 특정한 형태의 비즈니스, 하지만 결코 미리 정의되지 않았던 비즈니스. 나는 내가 생각해낼 수 있는 것보다 훨씬 흥미로운 기업을 만들어내고 싶었다."

이 말은 리히터의 예술론을 비즈니스 관점으로 일부 수정한 것이다. 과연 내가 전혀 계획하지 않았던, 생각해낼 수 있는 것보다 훨씬 흥미로운 기업을 만들 수 있을까?

방법은 2가지가 있다. 하나는 외부의 힘에 의해 바뀌는 것이고, 하나는 스스로 바꾸는 것이다. 외부의 힘에 의해 바뀌는 것은 "인상파가 대세이니 나도 인상파 화풍의 그림을 그려볼까?"처럼 변화의 파도에 다리를 걸치는 전략으로 실질적인 경제적 효과를 보는 데 한계가 있다. 이 방법이 성공하기 위해서는 샤오미처럼 규모의 경제가 받쳐줘야만 가능하다. 그렇다면 성공의 가능성을 높이기 위해서는 스스로 바꾸는 것이다. 지금의 경영 환경이 악화일로를 걷는 것처럼 리히터 역시 전쟁과 이념의 대립으로 혼란스러운 시대의 한가운데서 획일화된 양식에 안착하기를 거부하고 끊임없이 예술 언어를 바꾸며 다양한 사진적 실험을 시도하여 새로운 예술의 영역을 창조해냈다. 비즈니스도 리히터의 예술적 추구와 같이 스스로를 끊임없이 변화시키고 재해석해야만 가능하다.

그런데 뭔가 식상한 방법이란 느낌이 들지 않는가? 스스로를 끊임없이 변화시켰는데도 조직이 몰락하는 시대에 과연 이 방법이 효과가 있을까 하는 의문이 든다. 한때 휴대폰 시장 점유율 세계 1위 노키아는 원래 통신을 주력으로 하는 기업이 아니었다. 노키아는 1865년에 설립된 목재, 펄프, 고무를 생산하는 전통적인 회사였다. 이런 노키아가 아날로그 시대에서 디지털 시대로 이행되는 전환기에 과감하게 디지털 시장에 뛰어들었고, 1992년 유럽형 2세대 이동 통신 휴대폰 개발에 성공하며 고속 성장 궤도에 올라탄다. '최초 2G'라는 프리미엄과 로열티 수입을 기반으로 가격 경쟁력을 앞세워 1998년에는 모토로라를 제치고 1위

에 오른다. 그로부터 2011년까지 무려 14년간 노키아는 세계 시장을 제패했다. 누구도 넘볼 수 없을 것 같던 노키아의 위세는 2013년을 기점으로 결국 마이크로소프트에 헐값에 팔리는 비참한 운명을 맞는다.

당시 노키아는 애플보다 3배 이상의 연구 개발비를 투자하며 끊임없이 스스로를 변화시키고 기술 혁신을 위한 박차를 가했다. 그럼에도 불구하고 노키아가 몰락한 근본 이유는 자사의 제품에 대한 미련을 버리지 못했기 때문이다. 노키아는 스마트폰을 만들 수 있는 기술력이 있음에도 만들지 않았다. 스마트폰이 출시되면 지금까지 공들였던 핵심 캐시 카우인 2G폰이 사장될 수 있어 두려웠기 때문이다. 코닥이 필름을, 소니가 워크맨을 스스로 죽이지 못해 몰락한 이유도 같은 맥락이다. 여기서 '스스로를 변화시켜야 한다'는 혁신의 정도는 영화 〈엣지 오브 투모로우〉의 주인공처럼 '스스로를 죽인다'는 의미를 내포한다. 스스로를 계속 죽여야 더욱 강해진다.

미국의 반도체 제조 기업인 인텔Intel은 스스로를 죽이는 기업으로 유명하다. 자기가 개발한 제품을 자기가 먼저 죽이고 대체하는 것이다. 애플이 강한 이유도 스스로를 죽이기 때문이다. 아이팟을 출시해 엄청난 성공을 거뒀음에도 아이팟이란 카테고리 자체를 사라지게 만든 아이폰을 시장에 내놓았다. 경쟁자에 치여 실패하기 전에 먼저 스스로를 죽이고 혁신하는 기업은 성공적으로 실패하고, 죽지만 살 수 있다. 나아가 계속 살아 있고 성장할 수 있다. 이것이 게르하르트 리히터가 말한 "내가 생각해낼

수 있는 것보다 훨씬 흥미로운 기업"을 만들어낼 수 있는 방법
이다.

나를 잡아먹는 내 안의 적

스스로를 죽이는 대표적인 기업 인텔에는 '크레오소트 존
Creosote Zone'이라는 개념이 있다. 크레오소트는 사막에서 자라는
선인장의 한 종류로, 주변의 수분을 모두 빨아들이기 때문에 이
선인장 가까이에선 아무것도 자랄 수 없다. 그뿐만 아니라 크레
오소트 존은 확장성이 강해서 안일함을 키우고, 새로운 적을 보
는 눈을 멀게 하고, 기득권이 고착되게 만든다. 노키아의 주력 핵
심 캐시 카우인 2G폰이, 코닥의 필름이, 소니의 워크맨이 이 크
레오소트 존과 같다. 오랜 전통의 기업일수록 크레오소트 존이
넓다. 현재 가장 많은 수익을 창출하고 있기 때문이다. 스스로를
죽이는 기업이 되기 위해서는 크레오소트 존을 벗어나야 한다.
크레오소트 존의 성장 모델이 아쉽다고, 편하다고 그대로 놔두
면 실패하기 마련이다. 비즈니스의 본질적 특성과 거시적 틀은
그대로 유지하되 주요 성장 동력을 죽이거나 바꿔야 한다.

비즈니스에서 영원한 것은 없다. 이런 면에서 어찌 보면 예술
은 길고 비즈니스는 짧다. 그렇다면 비즈니스를 좀 더 길게 하는
방법은 없을까? 이 질문의 유일한 답은 나 스스로의 품속에서
미래의 적을 키우는 것이다. 즉, 내 안에서 키운 적이 나를 잡아

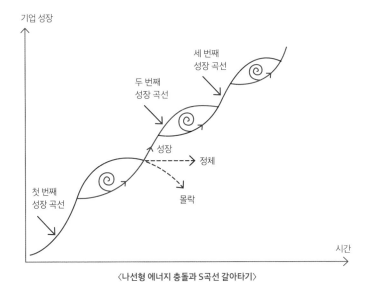

〈나선형 에너지 충돌과 S곡선 갈아타기〉

먹게 하는 것이다.

　이 그래프에서 보듯 첫 번째 성장 곡선이 성장이나 정체, 몰락의 기로에 도달하기 전에 두 번째 성장 곡선이 잡아먹게 해야한다. 두 번째 성장 곡선으로 갈아타는 시점은 조직 내 기득권세력의 견제가 시작되고 갈등과 충돌이 첨예하기 대립되기 전에이뤄져야 한다. 직설적으로 표현하자면 경제적 수익의 재미에 취하기 전이다. 아시다시피 기득권 세력의 견제, 갈등, 충돌이 일어나면서 크레오소트 존이 조직을 걷잡을 수 없이 빨아들이기 때문에 결국 비즈니스를 접을 수밖에 없게 만든다. 역설적이지만, 비즈니스도 영화 〈엣지 오브 투모로우〉의 주인공처럼 계속 죽어야 더 강해질 수 있는 운명을 타고났다.

05

나만의
자유를 위해서

"눈물은 지상의 모든 언어 중에서 최고이자 위대한 통역관"이라는 말이 있다. 눈물은 감정이 북받쳐 오를 때 나오는 생리적 액체이지만 인간의 슬픈 감정을 외형적으로 가장 잘 나타내는 침묵의 언어다. 이러한 눈물에는 슬프거나, 억울하거나, 화가 나거나, 감사해서, 기뻐서, 그냥 힘들어서, 노력에 대한 배신감 때문에, 아니면 모든 감정이 섞여서 등 나름의 이유가 있다. 그런데 이럴 때가 있지 않은가? 눈물이 나는 이유를 나 자신조차도 정확히 뭐라고 규정지을 수 없을 때 말이다. 게다가 꼭 직접적인 내 문제가 아니더라도 가상의 인물이나 존재에게 감정 이입을 하며 통곡하기도 하고, 심지어 아무 이유 없이 눈물을 흘리기도 한다.

이런 마음을 헤아려주기라도 하듯 오열하는 한 남자가 있다.

소리 없는 흑백 영상 속에서 그는 슬퍼하기 시작한다. 3분 34초 간 그는 슬퍼했다. 왜 우는지에 대한 설명은 없다. 숨을 크게 들이쉰 그는 눈을 감고, 입술을 오물거리고, 볼을 찌푸렸다. 손으로 머리칼을 휘젓고, 눈꺼풀을 문질렀다. 슬픈 제스처로 슬픈 감정을 끌어올리는 사이사이 혀를 내밀어 입술을 축였다. 슬픔의 강도가 높아질수록, 슬픔이 멈추는 순간의 공백이 차가웠다. 그저 서럽게 울고 있는 그를 보고 있으면 같이 슬퍼진다. 같이 울고 싶어진다. 무성으로 제작된 영상이지만 그의 슬픔이 뇌리에 깊숙이 박혀서 이 영상을 한 번만 보는 사람은 없을 정도다.

이 작품을 만든 사람은 1970년대 미국에서 활동한 네덜란드 출신의 미술가인 바스 얀 아더르Bas Jan Ader다. 〈나는 너무 슬퍼서 말할 수 없다I'm too sad to tell you〉라는 제목에서 보듯 근본적으로 이 작품은 아더르가 자기 내면에 전달할 수 없는 감정적인 상태를 극도의 슬픔이라는 방식으로 표현한 것이다. 이외에도 아더르는 단편의 짧은 영상을 제작했는데 지붕 위에서 굴러떨어지고, 키가 큰 나무에서 물 아래로 떨어지거나 자전거를 타고 가다가 강에 뛰어드는 '추락하고 넘어지는' 퍼포먼스를 했다.

아더르의 추락하는 퍼포먼스들은 〈나는 너무 슬퍼서 말할 수 없다〉라는 작품만큼 슬프거나 어둡지 않다. 추락하기 직전에 긴장감은 최고조에 달하고 추락 후 험난한 장면을 보기 이전에 비디오는 끝난다. 이후의 모습은 관람자의 상상에 맡긴다. 아더르의 작업에서 중요한 것은 성공 또는 실패도 아니며 결과는 더구나 아니다. 어떻게 하면 나답게 잘 떨어질까를 고민하는 '과정'이

더 중요하다. 애써 떨어지겠다는 결심을 하고 그 과정을 보여주기 위하여 시도와 인내의 개념을 강조한다.

잘 완성된 물질적 작품을 만들어서 전시하고 판매하는 대신 낙하의 찰나를 기록하는 비물질적 퍼포먼스를 한다는 것은 미술 작품의 전통 개념을 깨뜨리고 미술 시장의 자본주의 논리에 편승하지 않겠다는 아더르의 강력한 의지를 반영한다. 상업적일 것, 대중적일 것, 소모적일 것, 섹시할 것, 젊음의 표상이 될 것, 대량 생산될 수 있을 것, 결과 중심적일 것. 이 모든 항목이 아더르가 본격적으로 활동하기 이전에 표방했던 팝아트의 성공 요소들이다. 팝아트는 서브 컬처나 풍속에 속성을 둔 1960년대 미술의 큰 물결 중 하나로, 미국만이 아니라 유럽이나 한국의 젊은 작가들에게도 공감을 불러일으켰으며, 더욱이 세계적으로 그래픽 디자인 분야에도 큰 영향을 주고 있다. 하지만 아더르는 미술의 큰 물결에 질서를 강화하는 데 전혀 흥미를 갖지 않았다. 오히려 비상업적일 것, 개인적일 것, 일회성일 것, 소모적일 것, 과정 중심적일 것을 강조하면서 위로 높게 점프하거나 애써 올라가는 퍼포먼스가 아니라, 아래를 향해 끊임없이 낙하했다.

아더르 작품의 클라이맥스는 〈기적을 찾아서In Search of the Miraculous〉이다. 1975년 7월 9일, 미국 매사추세츠주 케이프코드를 출발해서, 대서양을 횡단하여 영국 팰머스 해안에 도착하는 퍼포먼스를 진행하기 위해 13피트 범선을 타고 항해를 시작했다. 하지만 항해 시작 후 3주 만에 라디오 통신이 두절됐고, 아더르는 실종되었다. 그가 출항한 지 10개월 후 손상된 보트가

바스 얀 아더르, 〈낙하〉
1970, 19초 16㎜ 필름 스틸 사진

바스 얀 아더르, 〈기적을 찾아서〉
1975년 8월호 포토리소그래프 인쇄물

아일랜드의 남서쪽 해안에서 발견됐지만 애석하게도 그를 다시는 볼 수 없었다. 보트 속에서는 부패한 음식과 항해 장비들, 이 배가 아더르의 배라는 증명서만 발견됐을 뿐 그의 시신은 어디에서도 발견되지 않았다. 당시 이 작업을 진행하던 그의 나이는 만 33세에 불과했다.

원래 이 작업은 크게 3부로 나뉘어 실행될 계획이었다. 제1부는 오밤중에 캘리포니아의 어느 언덕에서 해변으로 걸어가는 자신의 모습을 기록하는 것이었고, 제2부는 대서양을 횡단하는 것이었고, 제3부는 암스테르담의 해변에서 앞서 시행한 심야 산책을 재연하고 사진으로 기록할 예정이었다. 하지만 그의 도전은 실행되지 못했다. 그렇다고 그의 도전을 실패로 단정 지을 수 있을까? 이전에 그의 작품에서 보여줬던 슬픔과 통곡, 추락, 결과보다는 과정을 추구하는 작가의 작품 세계의 일관성을 증명하기 위해 일부러 사라진 것은 아니었을까?

작품 제목에서 보듯 이 계획은 처음부터 실행될 가능성이 매우 낮은 목표(결과)였다. 오히려 목표 달성보다 작가는 자신의 의도적인 실종으로 자신이 누군지, 어떤 감정을 느끼는지, 나만의 예술적 주관성은 무엇인지, 어떠한 태도로 작품에 임해야 하는지 등 자신의 예술 세계를 진심으로 고민하는 과정을 보여주고 싶었던 것은 아니었을까? 이처럼 아더르의 작품을 '자유 의지 Free Will' 관점에서 읽으면 그의 목표는 완전한 성공에 가깝다. 세상의 규칙과 흐름과는 정반대로 끊임없이 추락하고, 도전하고, 사라지는 아더르의 자유 의지는 예술계에서 신화적인 지위를 달

성했을 뿐만 아니라 우리의 삶에 해방성을 부여해준다.

이러한 자유 의지의 해방성은 아더르의 작업을 더욱 중요하고 흥미롭게 만든다. 이를 증명이라도 하듯 그가 대서양의 건널목에서 돌아오지 못한 후 45년이 지난 지금도 그의 연구에 대한 관심은 계속 커지고 있다.

자유 의지의 힘으로

2002년에 개봉한 스티븐 스필버그Steven Spielberg 감독의 영화 〈마이너리티 리포트Minority Report〉는 2054년 뉴욕, 범죄가 일어나기 전에 미리 범죄를 예측해 범죄자를 단죄하는 '프리크라임 Pre-Crime'이라는 최첨단 범죄 예측 시스템이 가동되어 미래의 범죄자를 체포하는 내용을 다루고 있다. 톰 크루즈 주연의 이 영화는 깊고 철학적이면서도 탁월한 상상력을 담고 있어 18년이 지난 지금 봐도 정말 혀를 내두를 만큼 기발하고 현실적이다. 이 영화가 진정으로 위대한 이유는 인간이 존재해야 하는 근원적인 고민을 다뤘기 때문이다. 영화 속에서 미래 범죄 예측 시스템을 구축한 버제스라는 인물은 주인공에게 다음 대사를 던진다.

"네가 믿고 있는 그런 신념들은 결코 네 스스로 선택한 것이 아니야. 사실, 그 신념들이 너를 선택한 거야."

정말 충격적인 대사가 아닐 수 없다. 우리가 옳다고 생각하는 모든 가치, 사랑, 믿음, 신뢰, 진실 등 이런 모든 것들을 우리 스스로의 의지에 따라서 선택했다고 하지만 사실은 우리의 운명에 모두 정해져 있다는 얘기다. 이것이 바로 '운명 결정론'이다. 어떤 부모님을 만나고, 어떤 배우자를 만나 사랑에 빠지고, 어떤 사업을 해서 흥하거나 실패하는 모든 인생역정이 사실은 태어날 때부터 우리의 운명이 결정돼 있는 고정불변이라는 의미다. 하지만 주인공은 "네가 선택해You can choose"라고 외친다. 우리에게 정해진 운명이란 결코 없다고 말이다.

운명은 정해져 있을 수도, 정해져 있지 않을 수도 있다. 하지만 중요한 것은 우리가 운명을 탓하는 동안에는 결코 우리 운명을 스스로 만들어나갈 수 없다는 점이다. 아담과 이브는 에덴동산에서 안락하고 편안한 생활을 누렸지만, 이것은 그들 스스로가 선택한 삶이 아니었다. 단지 신에 의해 인간에 베풀어진 타율적인 삶, 정해진 운명을 산 것이다. 2020년 코로나19로 인해 가족이 죽고, 경제가 파탄나면서 자신의 운명을 탓한다면 그것 또한 정해진 운명을 사는 것이다. 반면 고정된 미술 시스템 밖으로 튕겨보라는 아더르의 낙하 및 실종 의지는 제도와 운명의 견고한 구조와 질서를 송두리째 흔들어놓는다. 아더르처럼 한 분야에서 굵직한 업적을 이룬 사람들은 결코 상황에 떠밀리지 않는다. 달리는 것도 자신의 의지로 달리지만, 멈추는 것 심지어 죽음도 자신의 의지로 멈춘다. 결국 인간사에 존재하는 위대한 유산은 '자유 의지'의 발현에서 나온다.

그렇다면 자신의 자유 의지를 발현하기 힘든 이유는 무엇일까? 사람들은 남들, 그리고 사회 전체에 자신의 생각을 맞추면서 살아간다. 이런 가치관은 도덕적인 판단과 맞물려 여기서 벗어나면 자신이 죄를 지었거나 일탈자라는 죄책감을 심어준다. 우리가 진실이라고 부르는 것 상당수도 사회 전체의 합의에 의해 옳은 것으로 인식된 인습적 지혜다. '모든 사람들이 A를 진실이라고 알고 있다. 그러므로 A는 진실임이 틀림없다'는 식이다. 특히 성공한 사람들의 법칙이라고 쓰인 책을 맹목적으로 읽고 맹목적으로 사상을 수용한다. 그 과정에는 의심도, 의식도, 철학도 없다. 이미 그것은 합의된 진실이기 때문에 곱씹는 과정 없이 맹목적으로 받아들일 뿐이다.

커다란 캔버스 위로 물감을 흘리고, 끼얹고, 튀기고, 쏟아부으면서 몸 전체로 그림을 그리는 '액션 페인팅'의 대가이자 미국의 추상표현주의 대표 화가 잭슨 폴록Jackson Pollock도 한때 피카소의 성공 법칙을 맹목적으로 따랐다. 당시 피카소는 입체주의를 탄생시킨 것은 물론 청색 시대(1901~1902년), 청색~장미색 이행기(1904년), 장밋빛 시대(1905~1906년), 입체주의(1908~1914년), 앵그르풍 시대(1915년 이후), 초현실주의(1925~1939년), 앙티브 시대(1946~1948년), 말년(1945~1973년) 등을 거치며 부단히 화풍을 변모시켰다. 그리고 그는 자유 의지의 힘으로 세상을 변화시켜 나갔다. 이러한 피카소의 접근 방식이 전 세계를 지배하면서 그의 작품은 합의된 진실로 인식됐다. 그의 작품은 융단 폭격처럼 쏟아졌고, 미국의 추상표현주의 선구적 대표자인 폴록도 치명상

을 입었다. 그는 "제기랄, 피카소! 그놈이 다 해 먹었어! 손을 안 댄 곳이 없어!"라며 절규했다. 피카소가 평면 회화부터 빛의 예술까지 모든 장르를 섭렵한 반면, 폴록에게 새로운 시도는 불가능해 보였다. 도저히 피카소를 넘어설 수 없으리라는 절망에 빠져 독한 담배와 술에 절어 지내기도 했다.

우리는 보통 의심 없이 가족, 친구, 동료와 주변 문화로부터 합의된 진실을 받아들인다. 이러한 행동은 해안 절벽에 도달해 선두 그룹이 절벽 아래로 뛰어내리면 그 뒤를 이은 레밍 떼들이 줄을 이어 바다에 뛰어들어 빠져 죽는 것과 같다. 이처럼 맹목적으로 남을 따라 하는 행동을 '레밍 효과Lemming effect'라고 한다. 1990년대 후반 닷컴 기업으로 몰려들었다가 다시 정신없이 빠져나오던 투자자들, 성공한 GE의 경영 관리 모델을 유행처럼 쫓는 기업 경영자들에게서 레밍과 같은 행동을 볼 수 있다. 나름 똑똑하다고 자처하는 투자자들과 경영자들이 무리의 뒤를 쫓아 모두가 호수에 뛰어들어 빠져 죽는 이유는 무엇일까? 무리를 쫓으면 생각할 필요도 없고, 집단이 믿는 진실은 논란의 여지도 없기 때문이다. 더구나 틀려도 자신의 어리석음이 드러나지 않기 때문이다. 사회 전체에 자신의 생각을 맞추는 맹목적인 믿음은 그 자체로 위험한 것이다.

삶을 개척하는 자세

자유 의지를 실현하기 위해서는 먼저 자존감이 높아야 한다. 자존감이 높은 사람은 자신의 능력과 한계를 솔직히 바라보고 가꾸며 돌볼 수 있기 때문이다. 그뿐만 아니라 자존감이 높아야 자유 의지가 생기고 스스로의 삶을 개척해나갈 수 있다. 《오체 불만족》을 쓴 오토다케 히로타다Ototake Hirotada는 팔다리가 없 이 태어났지만 체육 시간을 가장 좋아하여 달리기, 야구, 농구, 수영 등을 즐겼다고 한다. 남들은 이런 그를 보고 장애라고 했지 만 오토다케는 자신만이 가지고 있는 '신체적 특징'이라고 말 한다. 자신이 세상에 태어난 것은 '팔다리가 없는 나만이 할 수 있는 그 무엇이 있기 때문'이라고 생각한다.

오스트리아 출신의 유태계 정신과 의사이자 심리학자인 빅터 프랭클Viktor Frankl은 자신의 실화를 쓴 《죽음의 수용소에서》를 통해 수용소라는 24시간 통제된 상황에 '의미 부여'를 하여 자 신의 인생을 자유 의지에 의해 통제할 수 있는 힘을 갖게 되었다 고 말했다. 시간도 자유 의지로 스스로 선택한 활동을 위해 쓸 때 시간을 통제하는 것이며, 이러한 통제의 경험이 진정한 자유

를 만끽하게 해준다.

오토다케와 빅터의 사례에서 보듯 '의미 부여'는 자유 의지의 방향성과 문제 해결에 큰 영향을 미친다. 흔히 리더는 책임을 지는 사람으로 알고, 그렇게 의미를 부여한다. 리더는 결코 책임을 지는 사람이 아니다. 특히 리더는 평소 부하 직원에게 이렇게 말하면 안 된다.

> "책임은 내가 질 테니 자네는 그저 시키는 대로 하게나. 아니 시키는 거라도 제대로 하란 말이야."

이 말을 하는 순간 그 리더는 자신의 부하를 로봇이나 노예쯤으로 생각하는 중이다. 그런 책임감 있는 리더 밑에서 직원이 과연 신바람 나게 일할 수 있을까? '귀신은 뭐하나? 저 인간 안 잡아가고'라며 귀신 타령을 하거나 인사철만 오면 "내 상사가 혹시 다른 부서로 가지 않느냐" 하고 수소문하러 돌아다닐 뿐이다. 리더가 모든 책임을 다 지겠다면 그것은 부하 직원이 자유 의지가 없는 존재가 되는 것이다.

인간에게는 누구나 자유 의지가 존재한다. 하지만 그것을 잊고 사는 경우도 많다. 어린 시절부터 부모, 학교, 사회가 정한 규칙대로 살다 보면 인간이 가진 자유 의지는 억압되고 숨어버린다. 그러나 자유 의지는 마음속 깊숙이 묻혀 있다가 어느 날 조금씩 드러난다. 분명 내가 좋아서 선택한 배우자고, 직업이고, 생각들이었는데 어느 날 그것이 사회 전체의 기준이나 남들

에 의해 내 머릿속에 주입됐다는 사실을 깨닫게 된다. 깨달음의
단서는 지루함이다. 사는 게 재미없고, 답답하고, 어디론가 떠나
고 싶을 때가 바로 우리의 자유 의지가 꿈틀대면서 우리에게 속
삭이는 전조라고 볼 수 있는데, 이 시점이 인생 제2막의 시작점
이다. 이때 영향력 있는 질문을 자신에게 던지는 것이 중요하다.

'세상이 당신을 어떤 사람으로 알길 바라는가?'

이 질문은 좋은 질문인가? 호주 출신의 작가 브로니 웨어
Bronnie Ware의 《내가 원하는 삶을 살았더라면》에서 말기 환자들
은 생의 마지막 순간에 5가지 후회를 하는데, 그 첫 번째 후회가
"다른 사람이 아닌 내가 원하는 삶을 살았더라면"이다. 내가 아
닌 세상이 원하는 나의 삶은 결국 후회하는 삶이고 자유 의지에
의한 삶이 아닌 강요된 삶이다. 세상에게 답을 달라고 하는 순간
리더는 길에서 낙오되고 비즈니스의 발전은 없다.
그렇다면 어떤 질문을 해야 할까? 자유 의지를 발휘하기 위해
선 "내가 남기고 싶은 유산은 무엇인가?"라는 질문을 스스로에
게 던져보고, 답이 나오지 않을 때 물음의 긴장을 견뎌야 한다.
에덴동산에서 쫓겨나 벌을 받은 아담과 이브의 신세가 되어도
견뎌야 한다. 결국 당신이 찾고 있는 것이 무엇인지 알아야 한다.
그리고 그것을 보았을 때 아더르의 예술론을 이해하고 당신의
정신이 성장했음을 느낄 것이다. 인생 제2막은 이렇게 시작하는
것이다. 19세기 미국의 시인인 월트 휘트먼Walt Whitman은 이렇게

이 책을 마무리한다.

"언제나 햇빛을 향해 서라. 그러면 그림자는 언제나 당신 뒤
에 있을 것이다."

참고 문헌

1) 허나영(2010), 《화가 VS 화가: 사랑과 우정, 증오의 이름으로 얽힌 예술가들의 삶과 예술》, 은행나무.
2) Debra N. Mancoff(2001), Monet's Garden in Art, JoongAng books.
3) David A. Fahrenthold, "Sculpture of Near-Naked Man at Wellesley Has Its Critics," Washington Post, February 5, 2014; Jaclyn Reiss, "Realistic Statue of Man in His Underwear at Wellesley College Sparks Controversy," Boston Globe, February 5, 2014.
4) 김민정(2017), 《듀안 마이클의 꿈》, 월간사진.
5) 일본반학클럽(2017), 《그림 읽는 시간: 명화 속에 숨겨진 비밀을 찾는 여행》, 라이프맵.
6) 〈조선 팔도미인은 이랬어요〉, 국민일보(2009). http://news.kmib. co.kr/article/view.asp?arcid=0921342536.

7) 〈똑같은 車는 단 한 대도 없다〉, Weekly Biz(2019). http://weeklybiz. chosun.com/site/data/html_dir/2019/07/18/2019071801832. html.

8) 윌 곰퍼즈(2016), 《발칙한 예술가들: 탁월한 사업가, 혁신가 혹은 마 케팅 전략의 귀재》, RHK.

9) 정금희(2001), 《파울 클레: 음악과 자연이 준 색채 교향곡-재원 미술 작가론10》, 재원.

10) 강신주 외 10명(2014), 《한 우물에서 한눈팔기: 서로 다른 생각들 의 향연, 창의융합 콘서트》, 베가북스.

11) Pamela M.Lee(2001), 〈파괴 대상: 고든 마타 클락의 작품(Object to be destroyed: the work of Gordon Matta-Clark)〉, p.7.

12) 스콧 앤서니 외 3명(2011), 《파괴적 혁신 실행 매뉴얼: 클레이튼 크 리스텐슨 하버드대 교수의》, 옥당.

13) 나라 요시토모(2005), 《NARA NOTE》, 홍시커뮤니케이션.

14) 〈뉴욕타임스, 161년 만의 정정보도〉, SBS NEWS 취재 파일 (2014). https://news.sbs.co.kr/news/endPage.do?news_id=N1002283042.

15) 나라 요시토모(2005), 《NARA NOTE》, 홍시커뮤니케이션.

16) 우정아(2018), 《오늘, 그림이 말했다:: 생활인을 위한 공감 백배 인생 미술》, 휴머니스트.

17) 〈회화, 사진 위에 덧칠하다〉, 중대신문(2004). http://news.cauon.net/news/articleView.html?idxno=4880.

18) 〈[진중권의 현대미술 이야기](11) 게르하르트 리히터〉, 경향신문 (일부 수정, 2012). http://news.khan.co.kr/kh_news/khan_art_view.html?art_id=201211161957035.

19) 박보나(2019), 《태도가 작품이 될 때: When Attitudes Bocome Artwork》, 바다출판사.

내 안의 잠든 사유를 깨우는

아티스트 인사이트
: 차이를 만드는 힘

초판 1쇄 발행 2021년 5월 5일
초판 2쇄 발행 2022년 2월 4일

지은이 정인호
펴낸이 민혜영
펴낸곳 (주)카시오페아 출판사
주소 서울시 마포구 월드컵로14길 56, 2층
전화 02-303-5580 | **팩스** 02-2179-8768
홈페이지 www.cassiopeiabook.com | **전자우편** editor@cassiopeiabook.com
출판등록 2012년 12월 27일 제2014-000277호
책임편집 진다영
책임디자인 최예슬
편집 최유진, 진다영, 공하연 | **디자인** 이성희, 최예슬 | **마케팅** 허경아, 홍수연, 변승주

ⓒ정인호, 2021
ISBN 979-11-90776-65-3 03600

• 잘못된 책은 구입하신 곳에서 바꾸어 드립니다.
• 책값은 뒤표지에 있습니다.

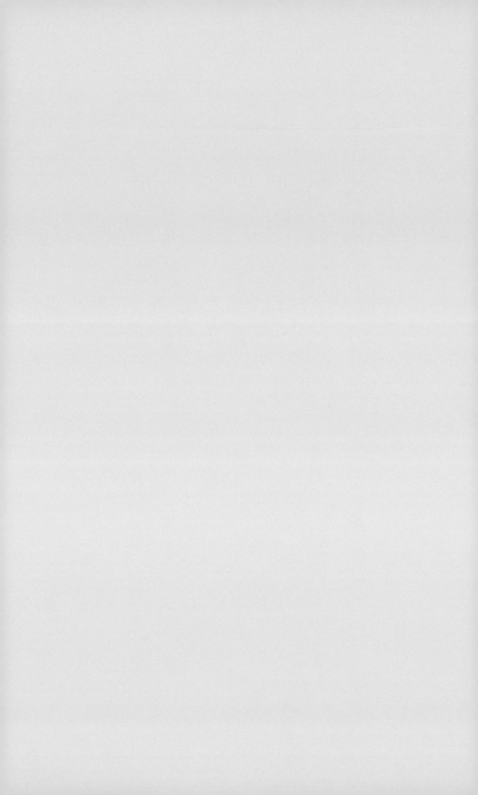